어린이를 위한
한국 미술사

Korean Art History for Children

Globally, each region's art has similar, but big differences. The reason why is that their environment, history, and culture are different. Korea also has unique differences.

"Korean is the most global."

One would say that we should know our own art first in order to know global art.
After we figure out our artistic world, and then the other country's, we can understand the differences naturally. Learning to understand each other's differences is very important. That doesn't mean that our art is not superior. There are pros and cons to each culture's art.

Art shows the past and the present at the same time and makes us imagine the future as history accumulates.
For these reasons if we don't know art of the past, we will not understand art of the present.

We can not know Korean art only through this one book. However there is a measurable way to roughly understand the general concept of Korean art history. The solution is to take a look at the main artists and their works.

This book shows periods beginning from the Bangudae Petroglyphs in Ulsan to Nam June Paik's video art. And it also deals with paintings, sculptures, architecture and even video art by genre.
This book delves into the process of explaining each art's special history, and explains the process of how it became today's cultural wonder.
We can learn about the scientific excellence of each art, and determine the artistic value as well.

Therefore readers can learn the main core of Korean art history through this book. If you have interest in the field of art, and when you read more related books, you will gain a bigger understanding of art.

Art is seeing.

Hopefully this book will entice readers to go and visit art museums or art exhibitions often and celebrate the works of history.

In the Text

- Bangudae Petroglyphs-The art of light containing many meanings
- Why Goguryeo people painted murals in the ancient tombs
- Why Seokgatap and Dabotap in Gyeongju-Bulguksa are constructed side by side
- Seokguram's story and its architectural style
- Intersting stories of Sungnyemun
- The story of An Gyeon's 'Mongyudowondo(Fairy Land in Dream)' and the Features of Korean Landscape Painting
- Shin Saimdang's 'Chochungdo(Painting of Grass and Insects)' with tenderness and liveliness
- Why Kim Hong-do painted conversation pieces with ordinary people
- Lee Jung Seop, a national painter who loved children and bulls
- Nam June Paik, a video artist encompassing past, present and future

풀과바람 역사생각 07

어린이를 위한 한국 미술사
Korean Art History for Children

개정판 3쇄 | 2022년 9월 15일
초판 1쇄 | 2014년 12월 9일

글 | 박영수
그림 | 강효숙

펴낸이 | 박현진
펴낸곳 | (주)풀과바람
주소 | 경기도 파주시 회동길 329(서패동, 파주출판도시)
전화 | 031) 955-9655~6
팩스 | 031) 955-9657
출판등록 | 2000년 4월 24일 제20-328호
블로그 | blog.naver.com/grassandwind
이메일 | grassandwind@hanmail.net

편집 | 이영란
디자인 | 박기준
마케팅 | 이승민

ⓒ 글 박영수, 그림 강효숙, 2021

이 책의 출판권은 (주)풀과바람에 있습니다.
저작권법에 의해 보호를 받는 저작물이므로 무단 전재와 복제를 금합니다.

값 15,000원
ISBN 978-89-8389-895-1 73600

※ 잘못 만들어진 책은 구입처에서 바꾸어 드립니다.

제품명 어린이를 위한 한국 미술사 | **제조자명** (주)풀과바람 | **제조국명** 대한민국
전화번호 031)955-9655~6 | **주소** 경기도 파주시 회동길 329
제조년월 2022년 9월 15일 | **사용 연령** 8세 이상
KC마크는 이 제품이 공통안전기준에 적합하였음을 의미합니다.

⚠ **주의**
어린이가 책 모서리에
다치지 않게 주의하세요.

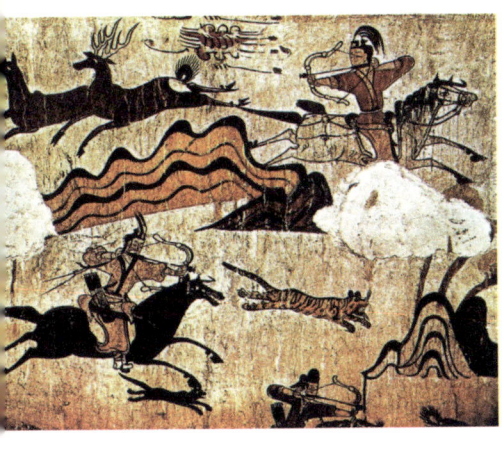

풀과바람 역사생각 07

어린이를 위한
한국 미술사

박영수 글 · 강효숙 그림

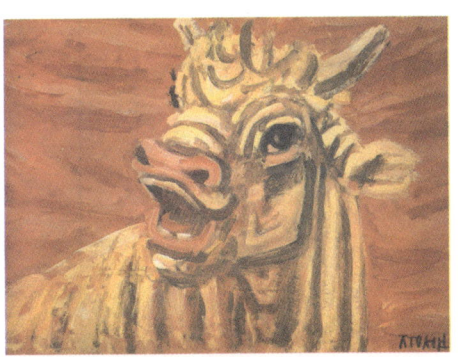

풀과바람

머리글

　세계적으로 살펴볼 때 각 지역의 미술은 비슷한 점도 있지만 문화권마다 차이가 큽니다. 서로의 환경과 역사, 문화가 다르기 때문입니다. 우리나라의 미술 역시 독자적인 특성을 지니고 있습니다.

　"가장 한국적인 것이 가장 세계적인 것이다."

　누군가 말했듯이 세계의 미술을 알려면 먼저 우리의 미술을 알아야 합니다. 우리나라의 미술 세계를 파악한 뒤 다른 나라 미술을 보면 자연스레 그 차이점을 깨닫게 되니까요. 우리의 미술이 훨씬 뛰어나다는 관점이 아니라 서로의 장단점을 느끼게 되는 것이지요.

　미술은 현재를 그리는 것이지만 역사가 축적되면 과거와 현재를 동시에 다루기도 하고 나아가 미래를 상상하기도 합니다. 과거의 미술을 모르면 현재의 미술을 이해할 수 없는 부분이 많은 이유도 여기에 있습니다.

　책 한 권으로 우리나라의 미술을 전부 알 수는 없습니다. 하지만 대략적으로나마 맥락을 헤아릴 비법은 있습니다. 반드시 알아야 할 주요한 미술품과 화가를 엄선하여 살펴보는 방법이 그것입니다.

필자는 이 책에서 시대로는 울산 반구대 암각화에서부터 백남준에 이르기까지, 장르별로는 그림과 조각과 건축과 비디오 아트에 이르기까지 여러 핵심적인 미술을 다뤘습니다. 또한 단순한 기술이 아니라 해당 미술품이 제작된 시기로 들어가서 그 과정을 살펴본 뒤 미술의 특징을 설명하는 방식을 택했습니다. 작품에 숨어 있는 흥미로운 비화와 예술적 가치는 물론 역사적 중요성이나 과학적 우수함도 더불어 설명했고요.

　그러므로 독자 여러분은 이 책을 통해 한국 미술사의 주요한 핵심을 이해할 수 있을 것입니다. 어느 글을 읽고 좀 더 관심이 가는 주제가 있다면, 그와 관련된 책을 구해 읽는다면 미술에 대한 이해가 한층 넓어질 것이고요.

　미술은 보는 것입니다. 아무쪼록 미술관이나 전시회를 자주 드나들며 직접 눈으로 미술품을 감상하기를 권합니다.

지은이 **박영수**

차례

- 여러 의미가 담긴 빛의 예술, 반구대 암각화 · 12
- 고구려인은 왜 고분에 벽화를 그렸을까 · 20
- 백제인은 왜 독특한 금동 대향로를 만들었을까 · 32
- 서산 마애 삼존 불상이 '백제의 미소'로 불리는 까닭 · 40
- 금동 미륵 반가 사유상은 왜 웃고 있을까 · 48
- 석가탑과 다보탑이 나란히 있는 이유 · 60
- 석굴암에 얽힌 사연과 건축미 · 70

- 성덕 대왕 신종의 아름다운 비천상과 거짓 피담 · 78
- 청자 상감 운학문 매병에 두루미를 가득 그린 까닭 · 84
- 고려 불화 수월관음도, 신성하고 화사한 그림 · 92
- 숭례문에 얽힌 여러 재미있는 이야기 · 100
- 안견의 몽유도원도에 담긴 사연과 산수화의 특징 · 110
- 분청사기의 무늬는 왜 아이 그림 같을까 · 118

- 신사임당, 초충도에 부드러움과 생동감을 담다 · 122
- 윤두서 자화상에 목과 귀가 없는 까닭 · 132
- 정선의 인왕제색도에 담겨 있는 아름다운 우정 · 140
- 심사정, 깊은 산속의 신선 같은 평화를 꿈꾼 화가 · 146
- 김홍도는 왜 서민이 등장하는 풍속화를 그렸을까 · 154
- 신윤복, 여인들의 마음을 읽고 그리다 · 160

- 김정희, 제주도에서 세한도를 그리고 추사체를 창안하다 · 166
- 장승업, 술에 취해야만 그림을 그린 천재 화가 · 176
- 이중섭, 아이들과 황소를 사랑한 민족 화가 · 186
- 박수근, 착한 서민들을 그린 따뜻한 심성의 화가 · 194
- 박생광, 그림에 역사적 이야기를 담고 전통 색을 입힌 화가 · 202
- 백남준, 과거·현재·미래를 아우른 비디오 아트 예술가 · 208
- 간송 전형필, 예술가보다 더 예술을 사랑한 문화재 지킴이 · 214

찾아보기 · 220
사진 출처 및 소장처 정보 · 222

여러 의미가 담긴 빛의 예술, 반구대 암각화

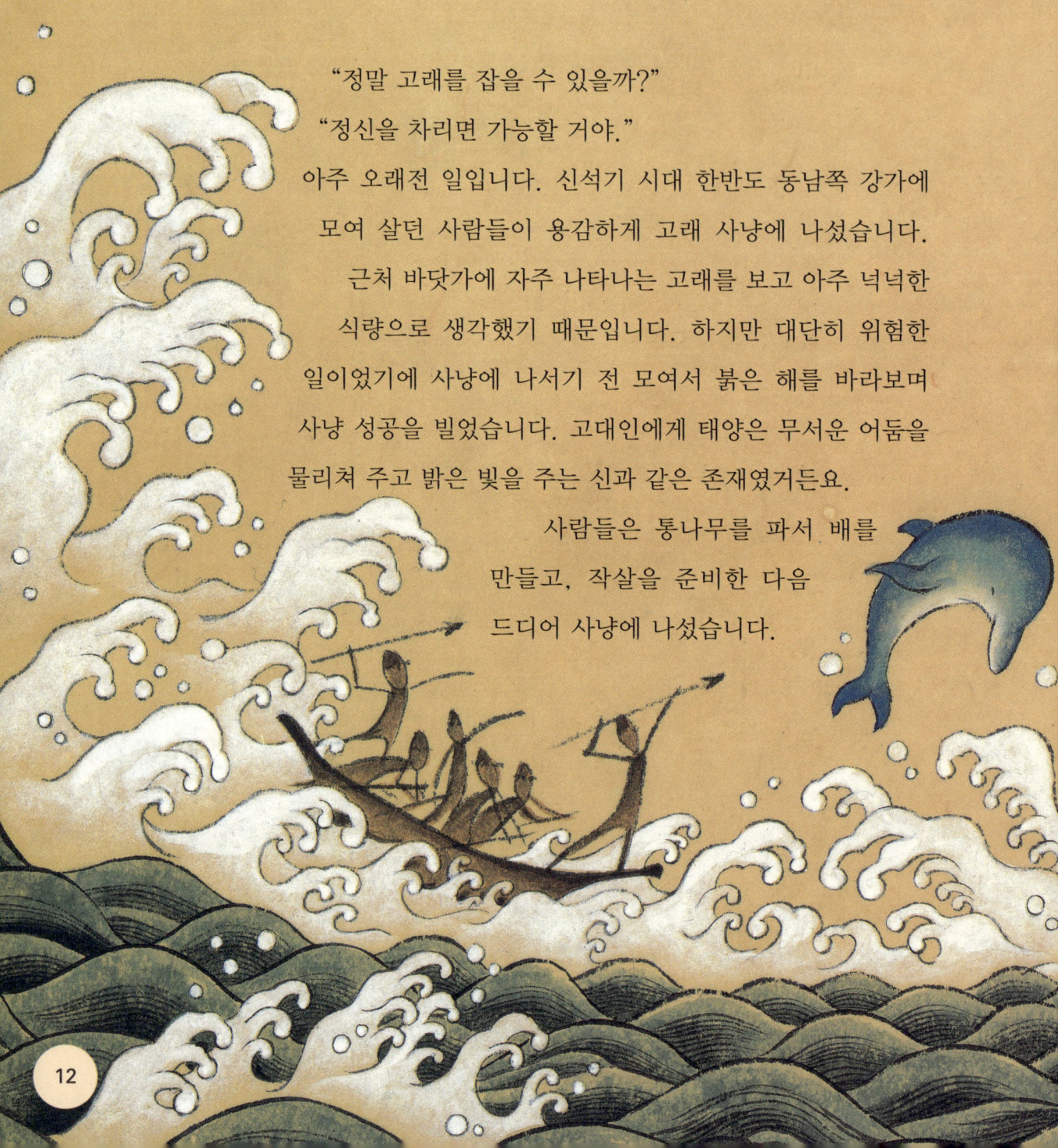

"정말 고래를 잡을 수 있을까?"
"정신을 차리면 가능할 거야."
아주 오래전 일입니다. 신석기 시대 한반도 동남쪽 강가에 모여 살던 사람들이 용감하게 고래 사냥에 나섰습니다. 근처 바닷가에 자주 나타나는 고래를 보고 아주 넉넉한 식량으로 생각했기 때문입니다. 하지만 대단히 위험한 일이었기에 사냥에 나서기 전 모여서 붉은 해를 바라보며 사냥 성공을 빌었습니다. 고대인에게 태양은 무서운 어둠을 물리쳐 주고 밝은 빛을 주는 신과 같은 존재였거든요.
사람들은 통나무를 파서 배를 만들고, 작살을 준비한 다음 드디어 사냥에 나섰습니다.

배를 타고 바다로 나간 사람들은 숨 쉬러 올라온 고래를, 강물로 이어진 안쪽으로 몰았습니다.

"지금 작살을 던져!"

"퍽!"

몇 명이 바다에 빠져 죽는 사고가 있었지만, 사냥은 성공했습니다. 사람들은 힘을 모아 고래를 물가로 끌어 올린 뒤 해체 작업에 나섰습니다. 고기는 정말 많았습니다. 붉은 육질의 고래 고기를 먹어 보니 소고기와 비슷한 맛이 났습니다.

"먹어 봐. 무척 맛있어."

실컷 먹고 남은 고기는 소금에 절여 말려서 두고두고 먹었습니다. 고래 한 마리를 잡으니 마을 사람들이 몇 달을 사냥하지 않아도 될 정도로 양이 많았으니까요.

고래는 여러모로 쓸모가 많았습니다. 기름기 많은 두꺼운 피부 껍질은 불을 피우기에 적당했습니다. 고래기름은 밤에 불을

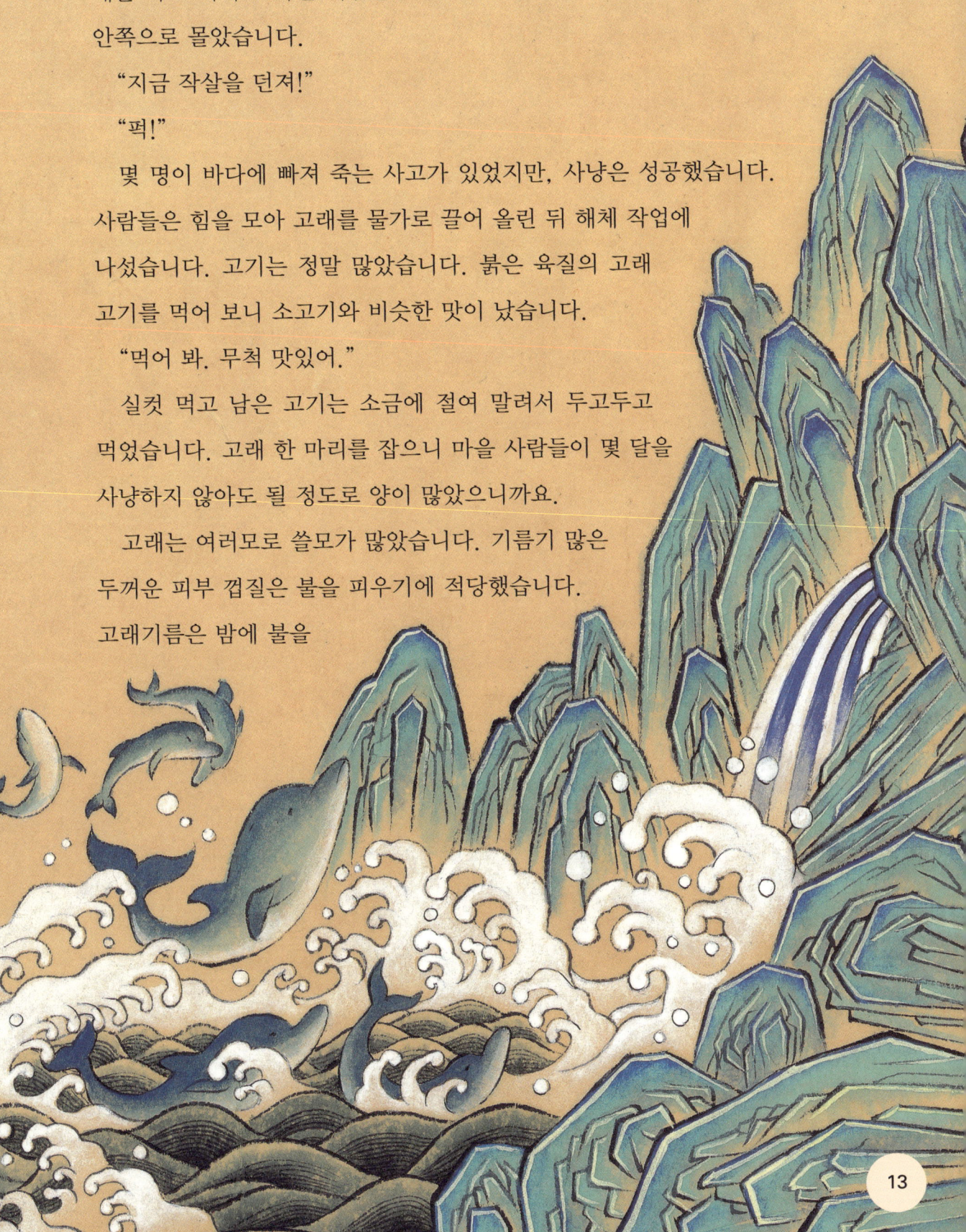

피워 다른 동물의 접근을 막거나 젖은 옷을 말릴 때, 추위를 이기는 데에 매우 유용했습니다. 뼈는 크기에 따라 갖가지 도구로 쓰였습니다. 그러하기에 고래 사냥은 계속되었고, 농업을 시작한 청동기에 접어들어서도 고래 사냥을 멈추지 않았습니다. 청동기에는 날카로운 금속 무기를 만들 수 있었기에 사냥 성공률은 더 높아졌습니다.

"고래 사냥을 기념해야겠어. 앞으로도 성공하게 해 달라는 뜻을 겸해서."

부족의 우두머리는 그림 솜씨 있는 사람을 뽑아서 수직으로 평평한 절벽에 고래를 새기게 했습니다. 햇빛이 잘 비치는 곳에 있는 물가의 바위벽 평면은 고대인에게 신성한 공간처럼 여겨졌습니다. 하늘, 물, 땅이 만나는 의미를 지니고 있었기 때문이지요. 게다가 바위는 결코 변하거나 죽지 않는 영원성을 지녔기에 마치 신(神)처럼 여겨졌습니다.

최초의 예술가는 날카로운 금속 도구를 사용해 고래를 특징적으로 묘사했습니다. 예를 들어 새끼를 등에 업고 다니는 귀신고래는 위에서 내려다본 모습으로 어미 고래를 선으로 새긴 다음에 가운데에 새끼 고래를 새겼습니다. 이

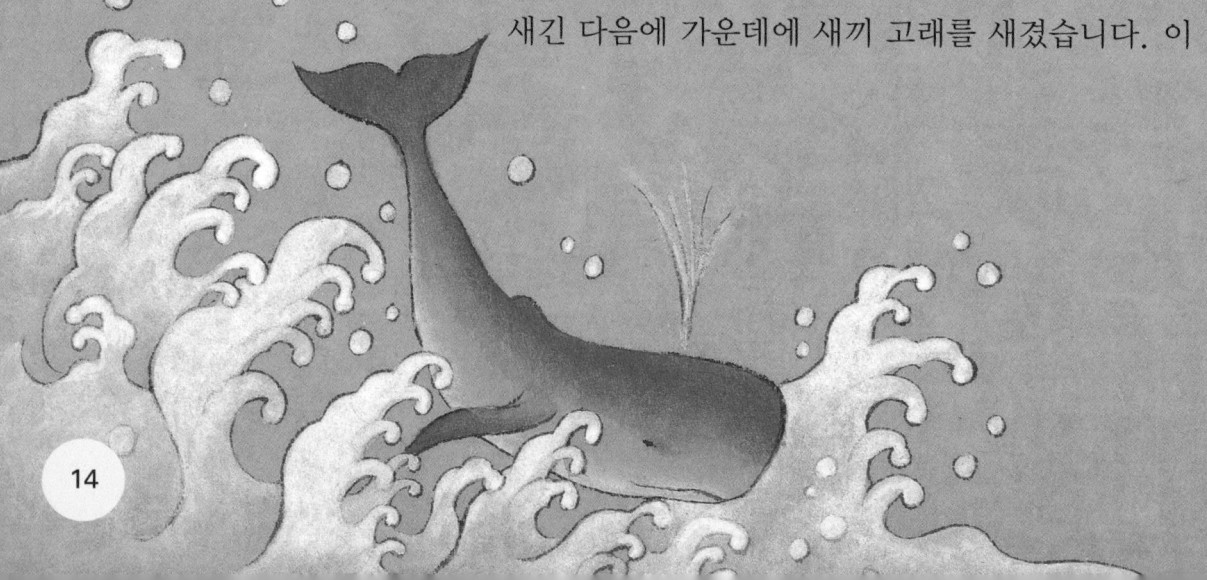

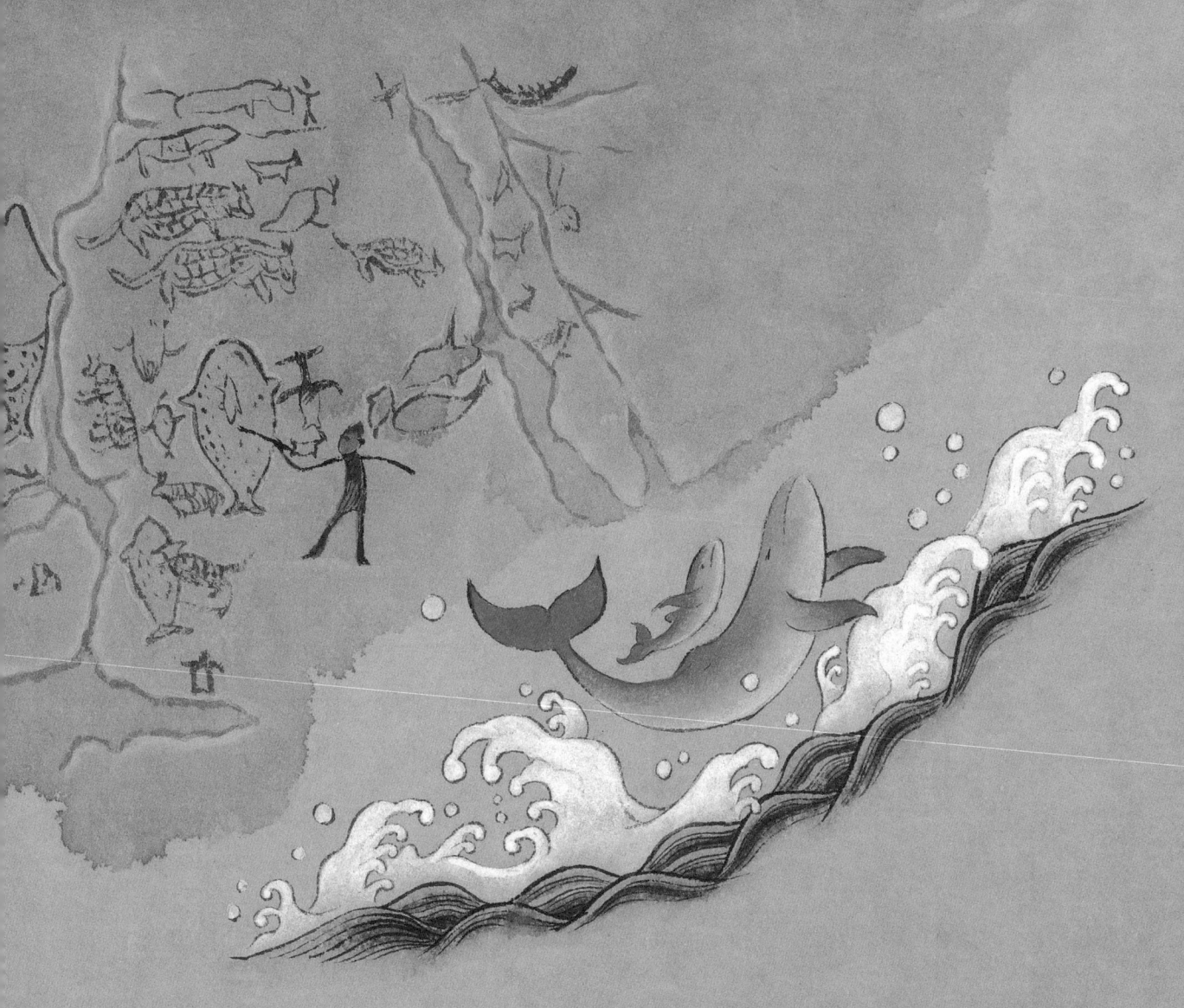

밖에도 혹등고래, 향고래, 들쇠고래, 범고래 따위 여러 고래를, 선과 점으로 그 특징을 묘사했습니다.

이후 세월이 흐른 뒤 다른 시대의 사람들이 그 위에 호랑이, 멧돼지, 사슴 등을 새겨 넣었습니다. 그들에게도 그곳이 가장 신성한 곳으로 여겨졌기 때문입니다. 반구대가 위치한 지역은 어느새 육지로 변해 짐승 사냥터로 바뀌었고요. 그리하여 수직 평면 바위벽에는 여러 시대의 사냥

감이었던 동물들이 겹겹이 새겨지기에 이르렀습니다. 한쪽에는 춤추는 남자의 모습도 새겨 넣었습니다. 인간의 번성을 기원하기 위함이었지요.

이런 역사를 간직한 바위벽 그림판은 어디에 있을까요? 울산에 있습니다. **울주 대곡리 반구대 암각화**가 그 주인공이죠. 경북 고령과 포항에도 오래된 암각화가 있지만, 울주 대곡리 반구대 암각화는 단연 돋보이는 뛰어난 유적입니다. 왜냐하면 높이 3미터, 폭 10미터 정도의 크기뿐만 아니라 거기에 새겨진 고래가 무척 다양하고 많기 때문입니다. 이 반구대 암각화는 세계적으로도 고래에 대한 사냥 장면을 담은 가장 오래된 그림으로 높은 평가를 받고 있습니다.

"세계에서 가장 오래된 고래 사냥 장면과 신화적 모티브(창작 동기)를 서사적으로 가장 완벽하게 표현한 그림."

▶울주 대곡리 반구대 암각화(부분)

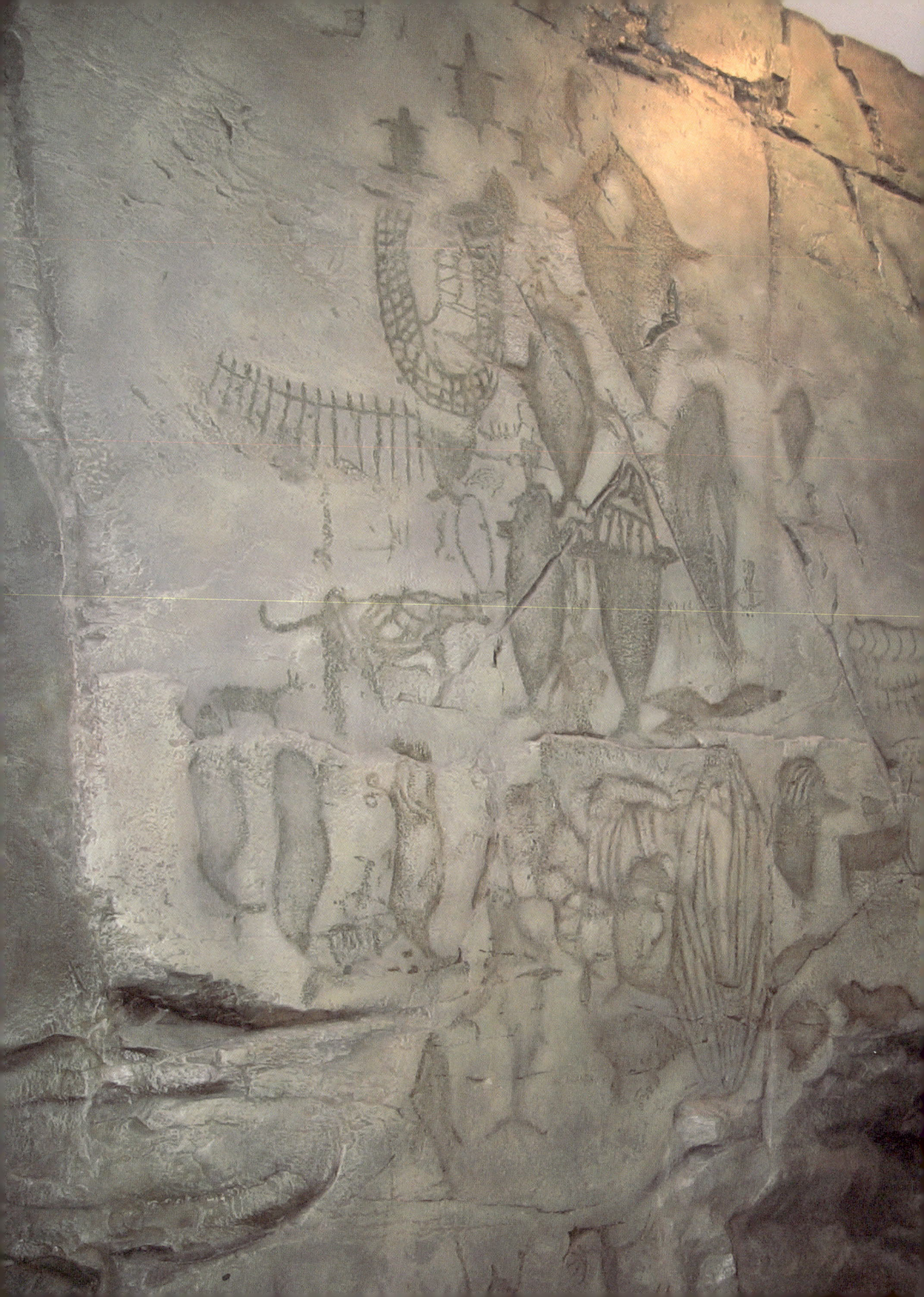

2013년 7월, 프랑스 고고학 잡지에서는 울주 대곡리 반구대 암각화를 위와 같이 소개했습니다. 그렇다면 암각화(巖刻畫)란 무엇일까요? 글자 그대로 풀이하면 바위에 새긴 그림입니다. 바위의 면을 일일이 쪼아서 어떤 형태를 나타낸 것이지요.

고대인들이 힘들게 바위에 그림을 새긴 이유는 뭘까요? 그것은 부적을 만들듯이 영원한 소망을 나타낸 행위이자, 관찰한 대상을 특징적으로 묘사한 예술이었습니다.

암각화는 보이는 사물을 간략하게 묘사하여 재현한 자연주의적 작품입니다. 예술 활동의 최초 형태는 자연의 사물을 상징적으로 재현한 것인데, 암각화가 그 출발점입니다. 누구나 알아볼 수 있게끔, 상세한 묘사는 생략하고 특징적 요소만을 강조하여 표현했지요. 바로 여기에서 미술이 탄생했습니다. 이런 표현을 통해 기호와 추상의 개념이 점차 생겼으니까요.

무슨 말이냐고요? 암각화를 살펴보면, 고래를 똑같이 그린 게 아니라 대략 윤곽만 나타냈음을 알 수 있습니다. 바위벽에 고래를 새긴 예술가는 물가에 죽은 채 누워 있는 고래의 모습이 아니라 바다에서 떠돌아다니는 힘찬 모습을 상상하며 점과 선으로 그것을 묘사했습니다. 그림에 이야기와 감정을 담은 것이지요.

"그림을 보니 바다의 고래가 상상이 되네."

"나에겐 새가 날아가는 것처럼 보이는데."

고래를 아는 사람은 그걸 보고 고래를 상상하지만, 고래를 모르는 사람은 자기가 아는 비슷한 것으로 상상합니다. 오늘날 우리가 어떤 추상화를 보고 저마다 상상하는 내용이 다른 것과 같은 이치이지요. 원시 예술가는 고래를 표현하려고 최대한 애를 썼지만, 결과적으로는 구상과 추

상을 겸비한 작품을 남긴 셈입니다. 그러므로 반구대 암각화는 우리나라 땅에서 행해진 최초의 자연주의 예술이자 구상 및 추상 미술이라고 볼 수 있습니다.

한편, 울주 대곡리 반구대 암각화에는 또 다른 비밀이 숨어 있습니다. 뭘까요? 그것은 빛의 예술입니다. 오전에 반구대 암각화를 찾아간 사람은 바위그림을 제대로 보기 어렵습니다. 암벽의 방향이 반구대 서쪽 기슭에 자리 잡고 있어, 동쪽에서 떠오른 해 때문에 그림자가 암벽을 덮기 때문이지요. 그러나 해가 중천에서 서쪽으로 기운 오후 3~4시가 되면 햇빛이 암각화를 비추면서 그림이 드러납니다. 이처럼 햇빛이 있어야만 볼 수 있는 그림이기에, 반구대 암각화를 '빛의 예술'이라고 말하는 것입니다.

반구대 암각화는 멀고 먼 우리 선조들의 삶과 예술을 알려 주는 소중한 기록화이기도 합니다. 그런데 현재 상류에 건설된 댐 탓에 수몰될 위기에 있고, 그림들이 점점 손상되고 있습니다. 하루빨리 보존 대책을 시행해야 할 안타까운 상황입니다.

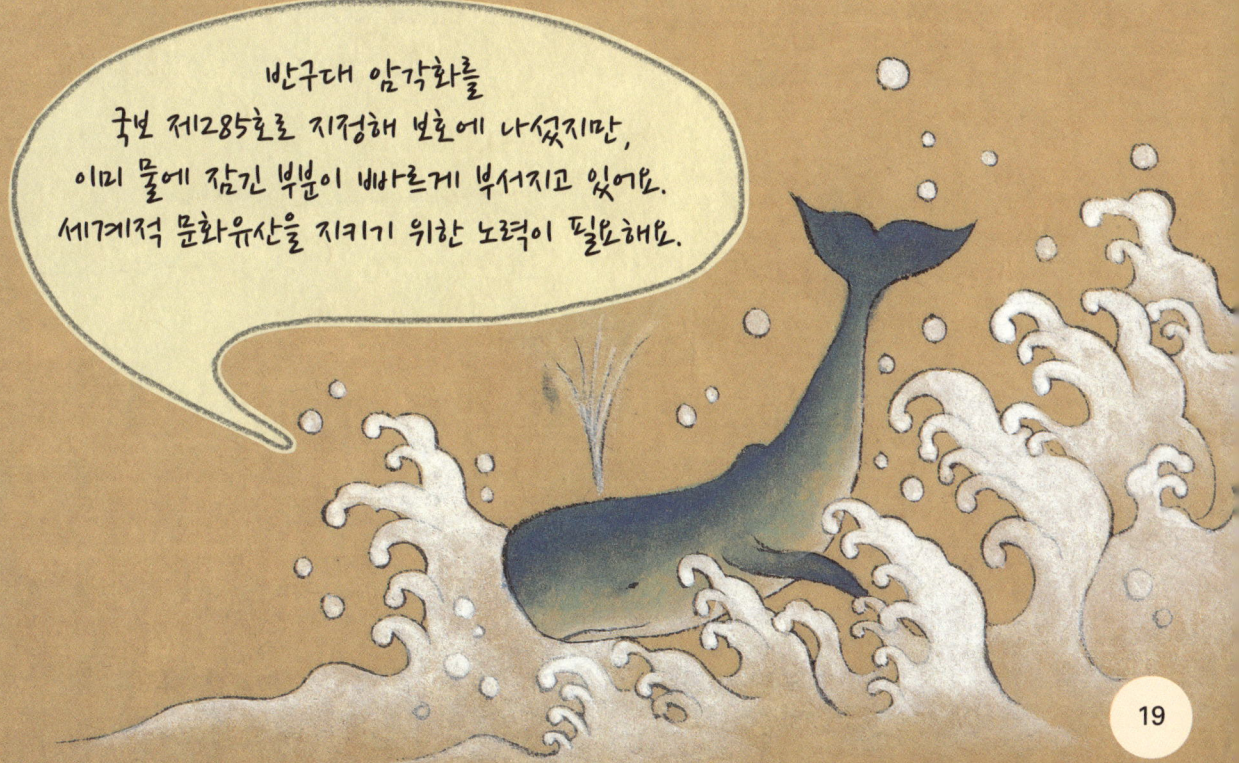

반구대 암각화를 국보 제285호로 지정해 보호에 나섰지만, 이미 물에 잠긴 부분이 빠르게 부서지고 있어요. 세계적 문화유산을 지키기 위한 노력이 필요해요.

고구려인은 왜 고분에 벽화를 그렸을까

"자, 사냥하러 나갑시다!"

고구려 국왕과 귀족들은 말 타고 사냥하기를 좋아했는데 그 방법은 이러했습니다. 그날 사냥의 주인공이 호랑이나 사슴 따위의 사냥감을 발견하면 잘 조준해서 효시를 쏩니다. '효시'는 구멍 뚫린 둥근 화살촉이 달린 화살로, 쏘면 공기에 부딪혀 소리가 납니다. 그러면 주위에 있던 사냥꾼들이 즉각 날카로운 화살을 쏘아 사냥감을 쓰러뜨립니다. 다시 말해, 주인공은 효시를 쏴 신호를 보내고, 다른 사냥꾼들이 진짜 화살을 쏘아 사냥했습니다.

"수고들 했소. 이제 돌아갑시다."

사냥을 마친 국왕은 궁궐로 돌아와 잔치를 즐겼습니다. 국왕이 신하들과 함께 맛있는 음식을 먹는 동안 그 앞에서는 무용수들이 흥을 돋우는 춤을 추었습니다. 조우관(鳥羽冠, 새의 깃털을 꽂은 관리용 머리쓰개)을 쓴 사람의 지휘에 따라 무용수들이 같은 동작을 보기 좋게 따라 했습니다. 좀 더 격식을 차렸다는 차이는 있지만, 어떻게 보면 요즘 댄스 그룹의 춤과 같은 분위기였습니다.

"어허, 좋구나!"

"오늘 정말 멋지셨습니다."

참석자들은 술잔을 연신 비우면서 낮에는 용맹하게 사냥하고, 밤에는 유흥을 즐기는 하루를 만끽했습니다. 그리고 나중에 국왕이 죽자 그의 무덤에 사냥 장면과 연회 장면을 그림으로 그려 장식했습니다. 저승에서도 이승에서와 같은 삶을 계속 살 수 있기를 바라면서요.

고구려가 멸망하고 세월이 많이 흘러 그 무덤의 주인공이 누구인지는 알 수 없게 되었으나, 무덤에 그려진 벽화가 남아 그 무덤의 명칭을 **무용총**(舞踊塚, 중국 지린 성 지안 현 퉁거우에 있는 고구려 때 무덤)이라 붙였습니다. 다른 무덤에도 사냥이나 무용 장면이 있지만, 무용총이 가장 온전한 편이기 때문입니다.

고구려인들은 왜 고분(고대에 만들어진 무덤)에 수많은 벽화를 그렸을까요? 고구려인들은 자신들의 생활을 무척 자랑스럽게 생각해서 그 시대의 모습을 무덤 벽화로 남겼습니다. 소가 끄는 수레와 고깃간에 고기가 넉넉히 있는 모습, 씨름하는 모습 등 일상의 모습에서부터 신선과 별자리, 그리고 사신도에 이르기까지 현실과 이상 세계를 모두 그림으로 그려 장식했습니다.

그중에서 무용총 내부 돌벽에 그려진 **수렵도**와 **무용도**는 여러 면에서 가치가 높은 기록화입니다. 먼저 **수렵도**를 살펴볼까요?

▶무용총 널방 서쪽 벽 그림(부분)

한 사람은 흑마를 탄 채 호랑이를 뒤에서 쫓아가고, 한 사람은 백마를 탄 채 뒤돌아 본 자세로 사슴을 향해 화살을 겨누고 있습니다. 사냥꾼의 옷 색깔은 말의 몸 빛깔과 대조를 이루고 있습니다. 사냥개 한 마리는 호랑이 뒤를 쫓아 갑니다. 호랑이는 입을 벌린 채 아주 다급한 표정입니다.

조우관을 쓴 두 사람 모두의 화살 끝은 둥그렇습니다. 신호용 화살인 효시이지요. 산봉우리는 실제보다 훨씬 작게 표현되었습니다. 험한 지형을 거침없이 누비는 주인공을 돋보이게 하기 위함이지요. 오른쪽 나무는 크게 그려졌는데 이는 큰 나무를 신성하게 여긴 관념을 반영한 것입니다.

또한 원근법을 무시한 채 호랑이를 사슴보다 작게 그렸는데, 이는 주인공의 위엄을 강조하기 위한 표현입니다. 이 밖에도 수렵도를 통해 고구려 남성들의 옷차림과 말 장식, 활 모양 따위를 알 수 있으며, 힘찬 기상과 용맹함을 물씬 느낄 수 있습니다. 그림을 보는 사람이 마치 사냥에 참여하고 있는 듯한 기분을 느끼게 하는 그림입니다.

이제 **무용도**를 살펴볼까요.

▶무용총 널방 동쪽 벽 그림(부분)

수렵도와 무용도에서 훼손된 부분(그림 속 흰색 부분)은 회벽이 떨어져 나간 것이에요.
벽에 석회를 바르고 그 위에 그림을 그린 것이라
무덤이 공개된 뒤 습기를 머금은 회벽이 떨어지고 말았답니다.
안타깝게도 벽화가 빠르게 훼손되고 있어요.

조우관을 쓴 사람이 앞에 서서 네 명의 무용수와 함께 춤을 추고 있습니다. 무용수들은 물방울무늬가 장식된 치마와 바지를 입고 있습니다. 당시 고구려에서는 여자들도 바지를 입었음을 짐작할 수 있는 장면이지요. 치마 입은 사람은 허리끈을 뒤로 맸지만, 바지 입은 사람은 허리끈을 윗도리 앞으로 맸습니다. 디자인은 비슷하지만 나름의 멋을 낸 것이지요.

옷 색깔은 황토색과 흰색입니다. 무용수들은 앞에서 구경하는 사람들보다 크게 그려졌는데, 그림 속 주인공이 크게 부각되는 것은 고구려 벽화의 주요한 특징입니다.

무용수들은 엉덩이와 팔을 뒤로 빼고 오른발을 앞으로 내미는 동작을 취하고 있습니다. 이것으로 보아 팔을 앞뒤로 흔들며 왼쪽으로 전진한 다음 방향을 바꿔 오른쪽으로 같은 동작을 반복하는 장면을 상상할 수 있습니다. 또는 팔을 양옆으로 흔들거나 발을 앞뒤로 오가는 동작을 했겠지요. 춤 전체는 알 수 없으나 역동적인 활발한 춤이었다는 사실은 능히 알 수 있는 장면입니다.

수렵도와 무용도 말고도 흥미로운 벽화들이 고구려 고분에 많이 있습니다. 그렇다면 고구려 고분 벽화는 우리에게 어떤 의미가 있을까요?

예술의 관점에서 볼 때 고구려 고분 벽화는 우리나라에서 처음 등장한 채색화입니다. 자연이든 사람이든 색을 대조적으로 칠해 다양한 변화를 주었고, 원근법보다는 주인공을 강조하여 돋보이게 했습니다.

공간을 최대한 활용해서 여백 없이 구석구석을 채워 넣었습니다. 대부분 그림 내용은 가만히 있지 않고 움직이는 장면입니다. 고구려인은 자신들의 장엄하고 씩씩한 기운들을 벽화에 적극적으로 담은 것입니다.

고구려인은 원이나 직선 등을 그릴 때 컴퍼스를 사용한 흔적도 남겼습니다. 이로 미뤄 수학적 능력이 뛰어났음을 짐작할 수 있습니다.

▶강서대묘 청룡도

▶강서중묘 백호도

또한 고구려 고분 벽화는 초기에는 그 시대의 생활 모습을 주로 그렸지만, 점차 관념적 표현으로 바뀌었습니다. 고구려 말기 무덤에 그려진 **사신도**가 그 단적인 사례입니다. 사신도는 동서남북 네 방향을 수호하는 상징적인 동물(청룡·백호·주작·현무)들을 그린 그림이며, 신령한 분위기와 더불어 세련된 화법이 돋보이는 명작입니다.

정리하자면 고구려 고분 벽화는 죽은 왕족(귀족)에 바친 최상의 예술입니다. 처음에는 그들의 생활을 자랑하고자 인물화 중심으로 벽화를 장

▶강서대묘 현무도

▶강서중묘 주작도

강서대묘·중묘

평안남도 남포시 강서구역 삼묘리에 있는 고구려 후기 고분들로 사신도, 인동초, 덩굴무늬 등이 장식되어 있어요.

식했습니다. 그러다 종교의 영향력이 커지면서 나중에는 사후 세계의 안락함을 기원하며 사신도를 그렸습니다. 이때 고구려 화가들은 풍부한 상상력을 발휘하여 그림 속 사신에게 역동적인 힘을 불어넣었습니다.

따라서 고구려 고분 벽화는 고구려인의 문화 풍속을 보여 주는 역사 그림책이자 신앙 세계를 살짝 일러 주는 상징화라고 말할 수 있습니다.

한편, 고구려인은 어떤 방법으로 벽화를 그렸기에 지금까지 색깔이 상하지 않고 보존되어 왔을까요? 그 비밀은 프레스코 기법에 있습니다. '프레스코'란 회벽에 채색을 한 그림을 말합니다. 더 구체적으로 말하자면, 하얀 회를 벽에 바른 다음, 회가 마르기 전에 물에 갠 안료로 그림을 그리는 것입니다. 그러면 물감이 회반죽과 함께 굳어져 벽의 일부가 되어 오래 보전됩니다.

고구려인은 하얀 회벽에 주로 황토색과 갈색 등으로 그림을 그렸습니다. 붉은 계열의 따뜻한 색이 생명력과 활기를 느끼게 해 주는 색깔임을 생각하면, 고구려인은 색채 심리도 잘 알고 있었다고 볼 수 있습니다.

그러므로 고구려 고분 벽화는 그림의 구성, 색채, 내용 등 모든 면에서 역동성을 추구한 예술이라고 결론을 내릴 수 있습니다.

> ▶고분 벽화의 나라 고구려
>
> 중국 요동(遼東, 라오허 강의 동쪽 지방)과 북한 지역에는 13,000여 기의 고구려 고분이 분포되어 있어요. 그중에서 106기의 돌방무덤(돌로 널을 안치하는 방을 만들고 그 위에 흙을 쌓아 올려 봉토를 만든 무덤) 내부에는 고구려인의 수준 높은 예술 세계를 엿볼 수 있는 벽화가 그려져 있어요. 벽화가 있는 고분 대부분이 고구려 고분이라고 하니, 고구려는 '고분 벽화의 나라'라고도 할 수 있어요.

백제인은 왜 독특한 금동 대향로를 만들었을까

"천지신명에게 우리의 정성을 알릴 방법이 없을까?"

"좋은 향을 피우면 어떨까요? 향기가 하늘로 올라갈 테니까요."

고대인들은 이러한 마음으로 하늘의 신에게 제사를 지낼 때 향을 피웠습니다. 고약한 냄새는 모든 생물이 싫어하고 꺼리지만, 좋은 향기는 머리를 맑게 하고 기분 좋게 해 준다는 사실에 착안한 일이었습니다.

그래서 신에게 제사 지낼 때 꽃을 바치거나 향기 좋은 나무로 향을 만들어 피우는 일은 자연스레 관습이 되었습니다. 향을 피우기 위한 향로도 만들었는데, 문화권마다 그 모양은 조금씩 달랐습니다.

"우리의 예술이 담긴 향로를 만들기 바라오."

7세기 초 백제 국왕은 향로에 남다른 관심을 가지고 이렇게 명했습니다. 그 이전까지 중국에서는 신선들이 산에서 노닌다는 이른바 박산향로(산봉우리 모양의 향로)가 유행했는데, 그보다 더 뛰어난 향로를 원했던 것이지요.

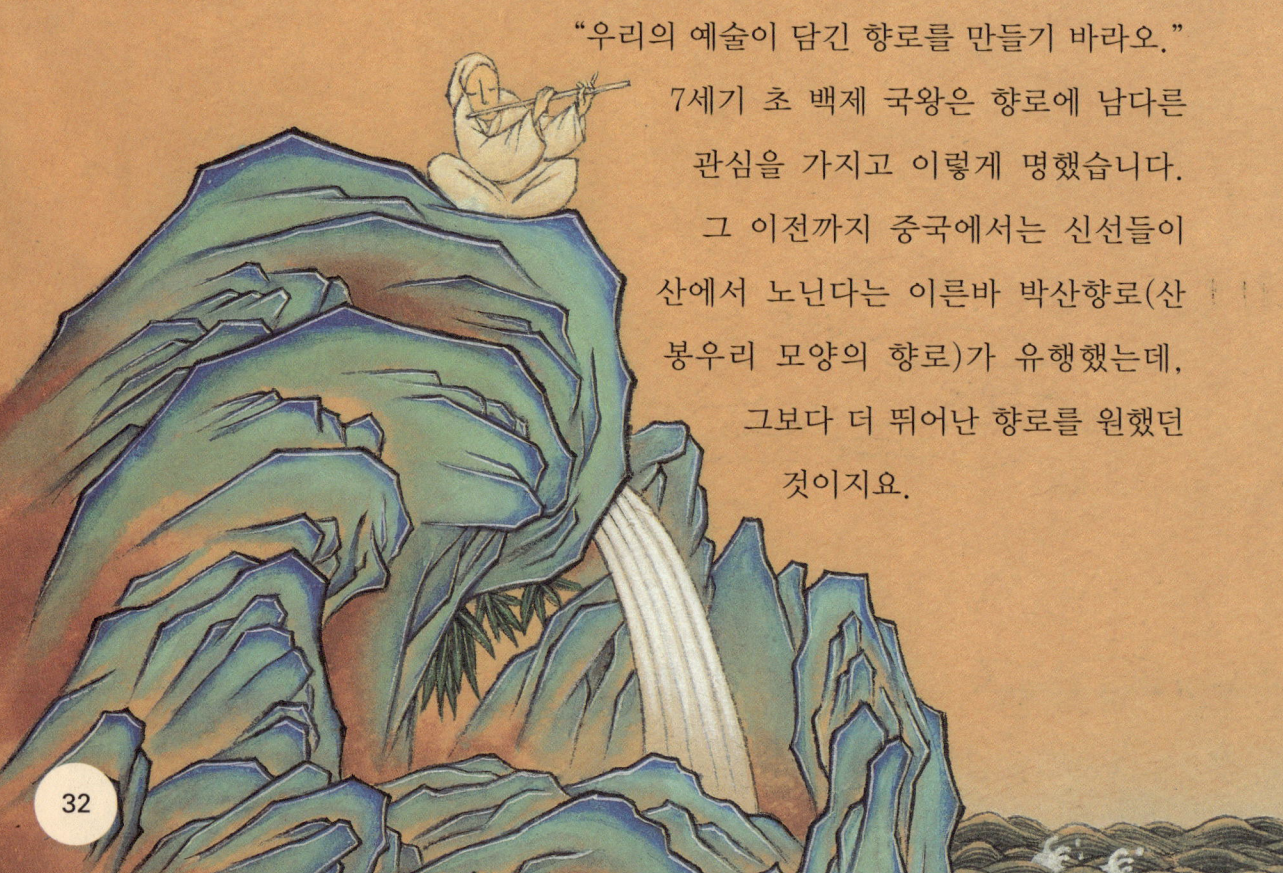

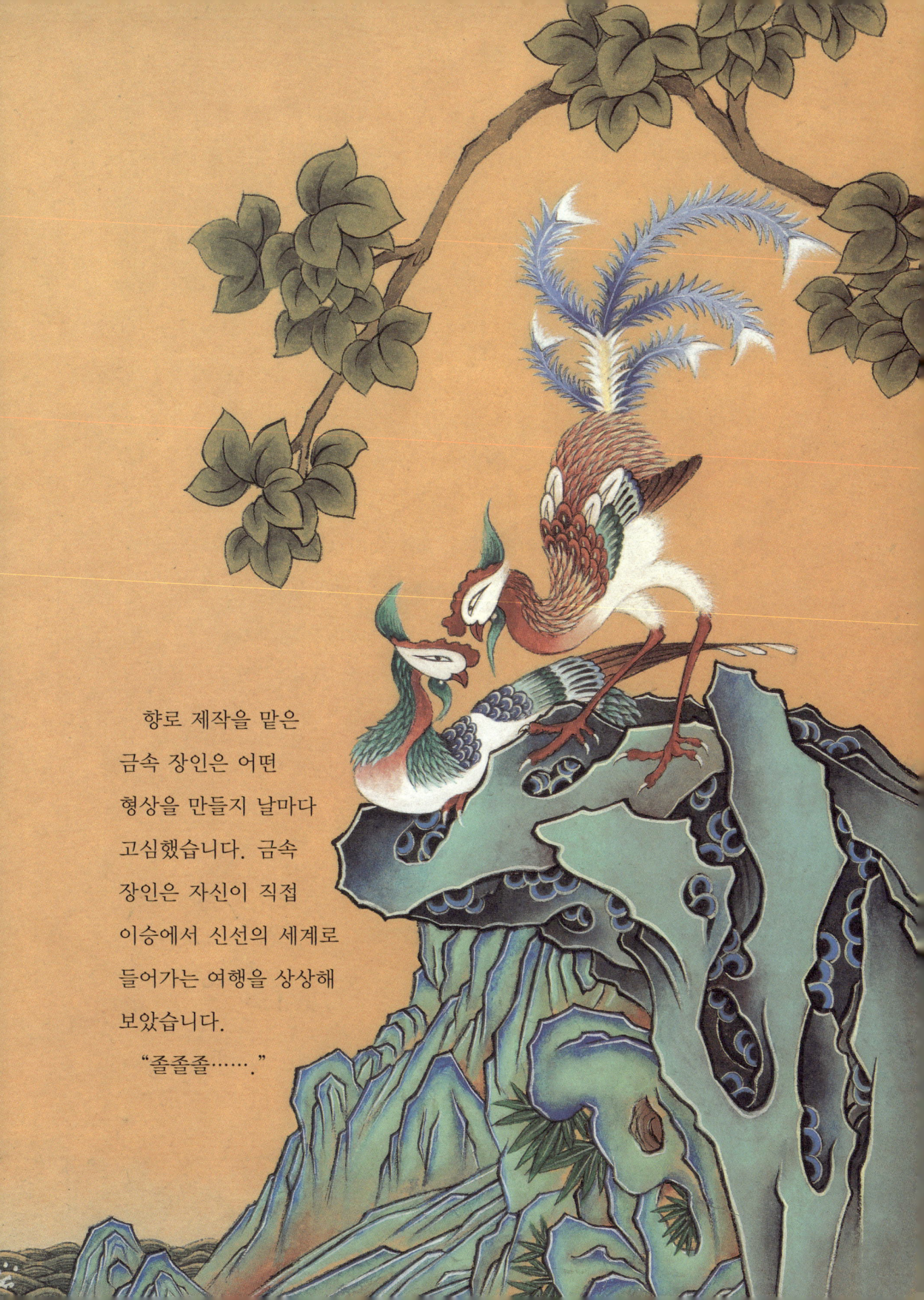

향로 제작을 맡은 금속 장인은 어떤 형상을 만들지 날마다 고심했습니다. 금속 장인은 자신이 직접 이승에서 신선의 세계로 들어가는 여행을 상상해 보았습니다.
"졸졸졸……."

시냇물을 따라 산으로 올라가니 호수와 폭포가 나타나고 흰 구름이 둥실 떠다녔습니다. 원숭이, 사슴, 코끼리 등의 동물들이 순식간에 지나가는가 싶더니 어디선가 아름다운 음악이 들렸습니다.

고개를 들어 보니 높은 바위 위에서 선인이 악기를 연주하고 있었습니다. 저 멀리 산꼭대기에는 봉황(하늘새)이 내려앉아 황홀한 자태를 뽐내었습니다. 순간 마음이 평화로워지면서 모든 근심과 걱정이 사라졌습니다.

"그래. 바로 이거야!"

금속 장인은 자신이 상상으로 여행한 신선 세계를 향로에 담았습니다. 향로는 크게 넷으로 구분 지어 각각 의미를 지닌 형상을 조각했습니다.

아랫부분은 거대한 용(龍)이 다리 한쪽을 치켜든 채 입으로 연꽃봉오리를 받치는 모습을 표현했습니다. 연꽃이 신성한 물을 흡수해서 그 기운을 위로 보내는 듯한 느낌으로 말입니다.

그 위 뚜껑에는 신선이 노니는 봉래산을 바탕으로 악사와 동물들을 조각했습니다. 큰 산봉우리 25개를 5단으로 포개고 작은 산봉우리 49개를 곁들여 깊은 산임을 나타냈고, 산과 산 사이사이 계곡에 선인들과 동물 수십 마리를 재미난 모습으로 묘사했습니다. 현실과 신선 세계를 함께 나타낸 것이지요.

그리고 향로의 맨 꼭대기에는 날개를 활짝 편 모습의 봉황을 장식했습니다. 백제의 웅대한 꿈이 하늘에까지 이르기를 기원하는 마음으로요. 봉황은 세상이 태평할 때 나타나는 새이므로 평화를 기원하는 마음도 곁들였지요.

금속 장인은 이렇게 완성한 향로를 왕에게 선보였고, 왕은 흡족해하며 칭찬했습니다.

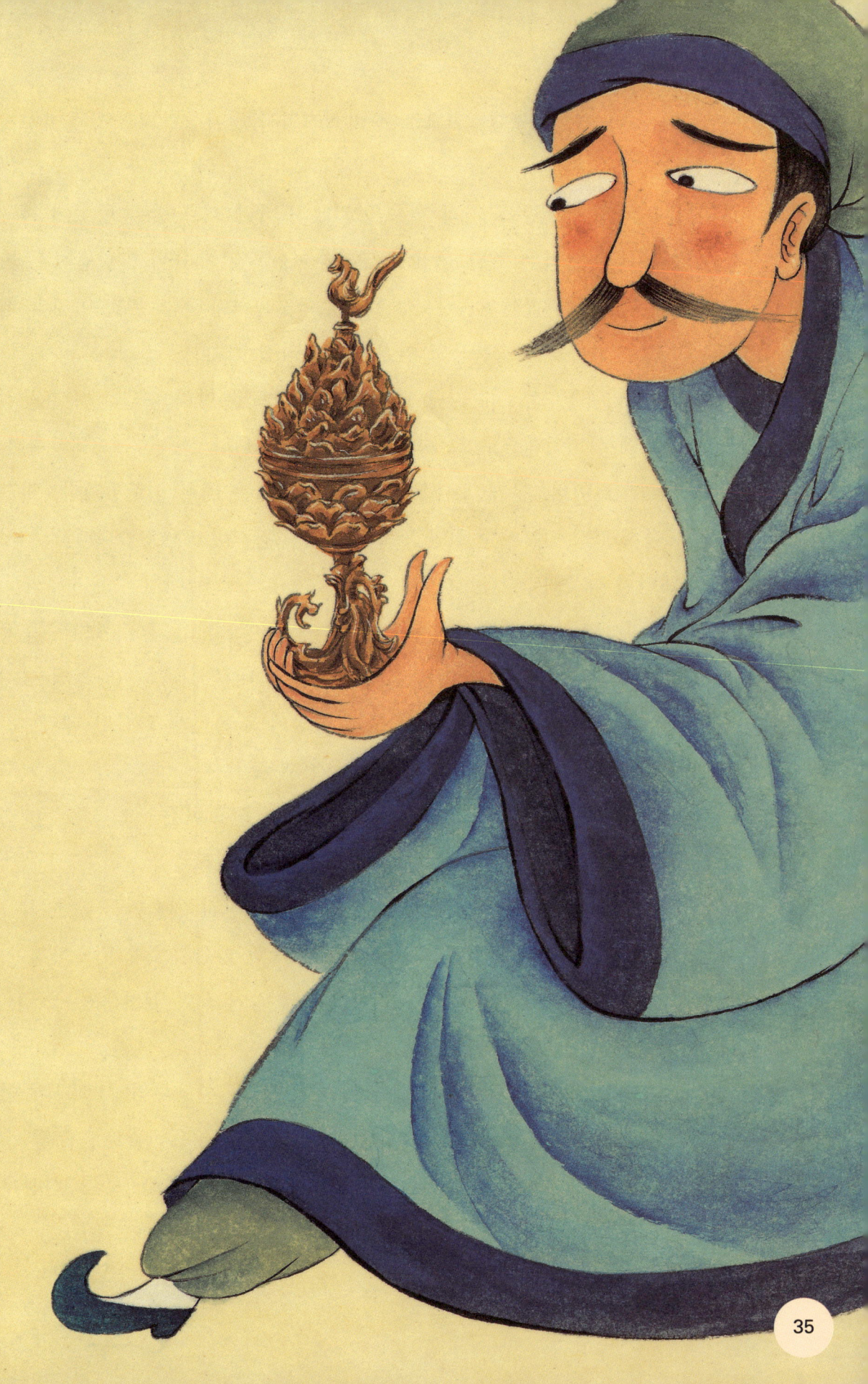

"아주 마음에 들도다. 참으로 신비스러워서 천지신명께서도 좋아하시겠구나."

이후 백제 왕실은 국가적 제사를 지낼 때마다 새로 만든 향로에 향을 피웠습니다. 그러나 뒷날 백제가 멸망하여, 온갖 재물이 약탈당하고 파괴되는 과정에서 공들여 만든 향로가 없어졌습니다. 향로뿐만 아니라 백제의 많은 보물과 예술품들도 연기처럼 사라졌습니다.

그로부터 1천 년도 더 지난 1993년 충청남도 부여의 능산리 고분군 절터 근처에서 기적적으로 그 향로가 발견되었습니다. 높이 61.8센티미터, 지름 19센티미터, 무게 11.85킬로그램이나 되는 대형 향로였지만, 진흙 속에 묻혀 있던 덕분에 온전한 모습을 그대로 간직하고 있었습니다.

"대단한 작품입니다!"

우리나라의 고고학자들은 물론 예술가들도 흥분했습니다. **백제 금동 대향로**(국보 제287호)로 이름 붙여진 조각의 내용에는 우리나라의 고대 신화와 중국에서 전래한 도교와 불교 신앙이 조화롭게 묘사된 데다, 그 형태는 조형적 아름다움이 매우 뛰어났기 때문입니다.

"불로장생(늙지 아니하고 오래 삶)의 신선들을 표현했군요."

"보고 있자니 신비로운 산속에 있는 기분이 드네요."

백제 금동 대향로는 여러 면에서 백제인의 기상과 예술미를 담은 작품입니다. 산봉우리 모양이라는 점에서는 중국의 박산향로와 비슷하지만, 그보다는 백제만의 독특한 관념과 예술이 더 많이 스며 있거든요.

구체적으로 살펴볼까요?

첫째, 아랫부분의 용과 연꽃 그리고 윗부분의 산봉우리와 봉황이 연계된 구성은 백제인의 독특한 관념입니다. 무령왕릉에서 출토된 동탁 은잔(銅托銀盞)도 백제 금동 대향로와 마찬가지로 용-연꽃-구름-산봉우

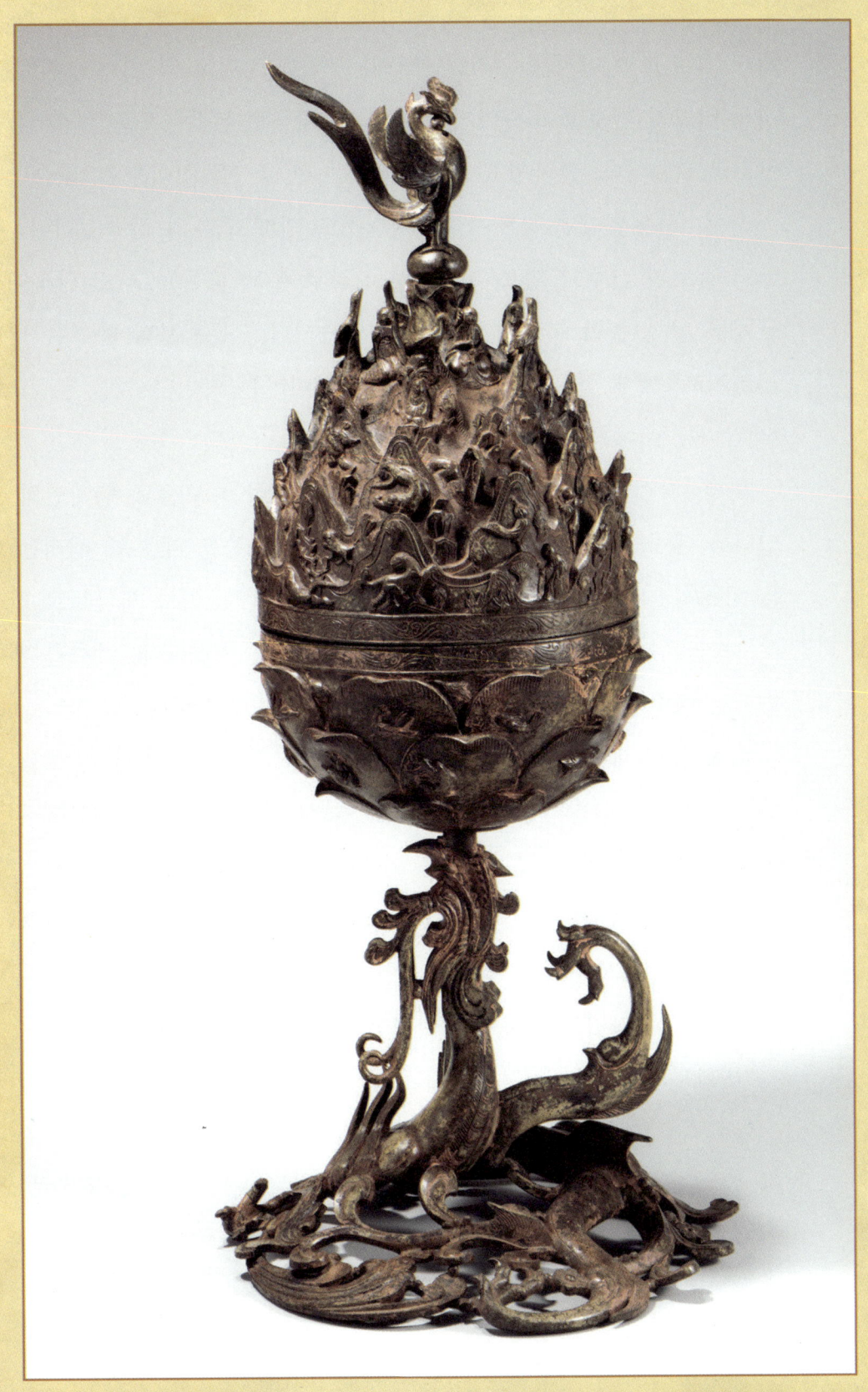

▶ 백제 금동 대향로, 7세기. 높이 61.8cm, 지름 19cm. 국립 부여 박물관 소장.

리—봉황으로 이어지는 수직적 구조와 구성을 지니고 있습니다. 시대가 앞서서 비교적 단순한 모습이지만, 장식된 내용은 본질적으로 백제 금동 대향로와 같습니다. 중국의 박산향로에는 이런 구성을 찾아볼 수 없습니다.

둘째, 산봉우리에 봉황이 장식된 것도 백제 고유의 장식입니다. 부여에서 출토된 산수 봉황 문전(산 경치 봉황 무늬 벽돌)에서도 산꼭대기에 날개를 편 모습의 봉황이 장식되어 있습니다. 산수 봉황 문전은 평면적 부조이고, 백제 금동 대향로는 입체 조각이라는 차이만 있을 뿐 그 내용은 같다는 이야기이지요.

셋째, 다섯 악사가 각기 다른 악기를 연주하는 모습도 백제인의 상상입니다. 중국 향로에는 그런 모습이 없습니다. 향을 피울 때 생기는 연기는 하늘하늘 허공으로 사라지는데, 악사가 내는 소리도 시나브로 허공으로 사라진다는 점에서 어딘지 모를 공통점이 느껴집니다. 악사를 배치한 향로는 백제인의 창조적 발상이 빚어낸 예술인 것입니다.

백제 금동 대향로는 여러 사상을 담은 종교적 상징물입니다. 물을 상징하는 용, 불을 상징하는 봉황, 그리고 다섯 악사는 음양오행(陰陽五行)을 상징하며, 물—구름—불은 순환을 의미합니다. 연꽃은 불교적 상징으로 볼 수도 있지만, 불교 유입 이전부터 연꽃무늬 장식이 있었음을 고려하면 하늘 연못에 대응하는 땅의 연못을 상징한다고 풀이할 수도 있습니다.

"용이 꿈틀거리고 봉황이 솟아오를 것 같군요."

"변화무쌍한 긴박감도 느껴지네요."

예술적으로 볼 때 백제 금동 대향로는 보는 이에게 생명력을 느끼게 해 주는 역동적인 작품입니다. 살아 움직이는 듯한 용의 꿈틀거림, 꽃향기가 배어나올 것 같은 연꽃, 소리가 들리는 듯한 악사의 악기 연주, 산속을 뛰어다니는 여러 동물, 금방이라도 날아오를 것 같은 봉황이 한 편

의 드라마를 보여 주고 있으니까요.

독특한 창의성과 균형감 넘치는 조형성이 아름답게 어우러진 예술품, 바로 백제 금동 대향로입니다. 더구나 오늘날 백제의 그림이 제대로 전해지지 않는 점을 생각하면 백제 금동 대향로는 그 가치가 더욱 소중한 작품입니다.

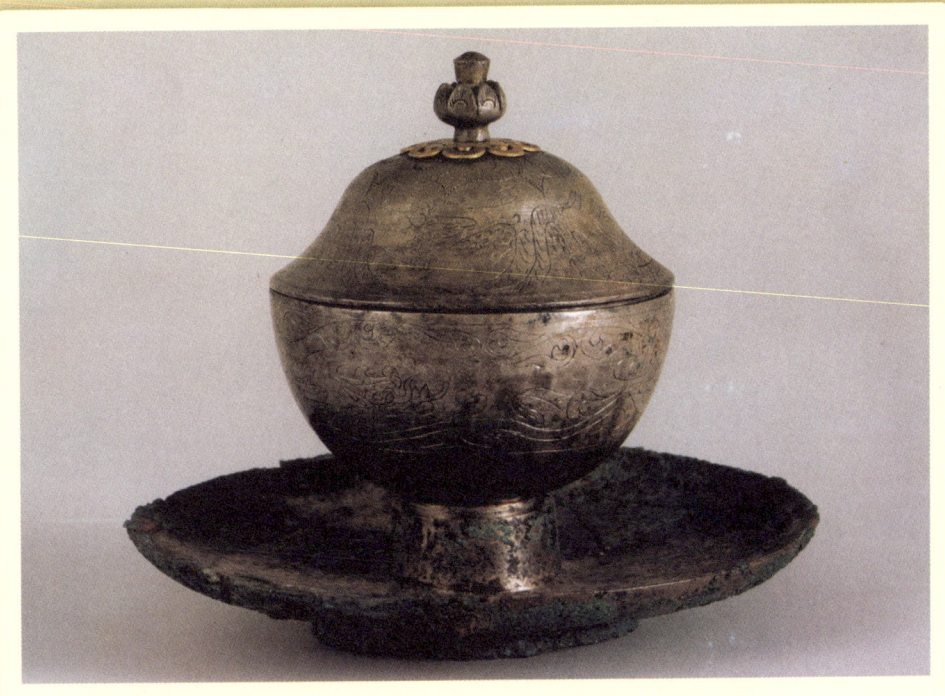

▶ **동탁 은잔**

백제의 동탁 은잔은 청동제 받침과 은으로 만든 잔을 합친 것입니다. 동탁에 은잔을 내려놓으면 전체 높이가 15센티미터예요. 반구형 몸통과 뚜껑, 연꽃봉오리 모양의 꼭지가 보여 주는 비례미가 안정감을 줍니다. 활짝 핀 연꽃, 사슴과 용, 새 등의 상서로운 동물들을 표현한 동탁 은잔의 무늬나 모양은 고구려 고분 벽화와 상통하는 것이 많을 뿐만 아니라 백제 금동 대향로에 있는 무늬들과 비슷한 부분이 많아요.

서산 마애 삼존 불상이 '백제의 미소'로 불리는 까닭

백제는 서기 384년 불교를 공인한 뒤 부처를 정신적 지주로 삼으면서 나라의 융성을 기원했습니다. 475년 웅진(지금의 공주 지역)으로 수도를 옮겨서도 마찬가지였으며 곳곳에 사찰을 세워 부처의 세상임을 알렸습니다.

"나무아미타불 관세음보살."

5세기 무렵 백제는 바다 건너 중국과 활발히 교류했습니다. 충청남도 서북부에 있는 항구가 주요한 통로였습니다. 그곳은 상인들이 당나라로 갈 때 이용하는 나루터였기에 지명도 당진(唐津)이라 했습니다. 당진에서 웅진으로 오가는 길은 언제나 상인과 승려들로 붐볐습니다.

"저기가 좋겠구먼."

길목 중간쯤에 가야산이 있는데, 그곳의 절벽을 눈여겨본 사람이 있었습니다. 나그네들을 위로해 주려는 신앙심 깊은 승려였습니다. 승려는 석수장이를 시켜 삼존 불상을 바위에 새기도록 했습니다. '삼존 불상'은 부처를 가운데에 두고 양쪽에 보살이 있는 형태의 조각을 이르는 말입니다.

"바라보는 모든 이에게 편안함을 줄 수 있는 부처를 부탁합니다."

석수장이는 몸을 깨끗이 씻은 다음, 정을 쪼아가며 바위벽에 정성스럽게 불상을 새겨 나갔습니다. 우선 전체 형상을 다듬고 광배(光背, 빛을 상징하는 머리 뒤의 둥근 원)와 옷자락을 표현한 뒤, 부처의 표정을 고민했습니다.

'악귀를 혼내 주는 무서운 표정이 좋을까? 아니면 살짝 미소를 띤 표정이 좋을까?'

석수장이는 둘 중 하나를 두고 갈등하다 드디어 결정을 내렸습니다. 그것은 엷은 미소보다 더 환한, 천진난만한 어린이 같은 해맑은 표정의 미소였습니다. 그때까지 불상 얼굴은 엄숙하거나 살짝 미소 띤 표정이 일반적이었음을 고려하면 대단히 파격적인 표현이었습니다.

양쪽 위로 올라간 입꼬리와 터질 듯한 볼살은 친근하면서도 편안한 분위기를 자아냈습니다. 양쪽 볼살은 금방이라도 웃음을 터트릴 것 같은 표정으로 새겼습니다.

"오호, 부처님이 행복한 미소를 짓고 계시네!"

승려는 감탄했고, 석수장이도 행복해했습니다. 승려와 석수장이는 완성된 삼존 불상을 향해 공양을 올린 뒤, 부처님의 은덕을 기원했습니다.

그날부터 삼존 불상을 보는 사람들은 자신도 모르게 미소 지으면서 잠시 쉬어 갔습니다. 승려의 희망대로 나그네들은 삼존 불상에게서 위로를 느끼거나 편안함을 느꼈던 것이지요. 특히 위험한 바닷길로 멀리 중국으로 오가는 사람들은 삼존 불상에게 무사함을 기도하곤 했습니다.

"묘한 일이야. 보기만 해도 기분이 좋아지니."

"빛의 방향에 따라 웃는 모습이 다르게 보이기도 한다네."

"쫓기듯 살지 말고 여유를 가지라고 말씀하시는 것 같기도 하고."

이 삼존 불상이 인기를 얻자 이후에 제작된 백제의 불상들은 비슷한 표정을 지니게 되었습니다. 하지만 안타깝게도 백제가 멸망한 뒤에는 점차 사람들 기억 속에서 사라졌습니다.

▶ 불상의 자세

- 입상(立像) : 서 있는 모습
- 좌상(坐像) : 앉은 모습
- 와상(臥像) : 누워 있는 모습
- 반가상(半跏像) : 반가부좌(한쪽 다리를 구부려 다른 쪽 다리의 허벅다리 위에 올려놓고 앉는 자세)로 앉은 모습

"혹시 이 근처에 오래된 불상 같은 것 없나요?"

세월이 한참 흐르고 흐른 1959년 봄, 삼존 불상으로부터 멀지 않은 곳에서 충청남도 서산의 보원사 절터를 발견한 발굴 조사팀이 동네 주민에게 이렇게 물었습니다. 그러자 한 노인이 대답했습니다.

"부처는 아니고 한 남자가 양쪽에 여자를 거느린 석상은 있소이다."

"그래요? 그게 어디쯤 있나요?"

주민의 안내를 받아 큰 기대하지 않고 불상을 찾아가 본 발굴 조사팀은 깜짝 놀랐습니다. 1천5백 년 세월을 간직한 백제의 마애 삼존 불상이 활짝 웃으며 그들을 맞이해 주었기 때문입니다. 마을 사람들 눈에 불상이 아닌, 두 여자를 거느려 행복해하는 남자로 보일 정도로 파격적인 모습으로 말입니다.

삼존 불상의 정식 명칭은 마을 지명을 따서 **서산 용현리 마애여래 삼존상**으로 정해졌습니다. '마애'는 '바위벽에 불상이나 그림을 새김'이란 뜻입니다. 가운데에 석가여래(현재의 부처), 왼쪽에 보살 입상, 오른쪽에 반가 사유상이 조각되어 있어 마애여래 삼존상이라고 하는 것입니다. 또한 이 삼존상은 특유의 표정 덕분에 '백제의 미소'라는 별칭도 생겼으며, 그 가치를 인정받아 1962년 국보 제84호로 지정되었습니다.

마애 삼존 불상을 자세히 살펴보면, 세 부처 모두 둥근 얼굴에 자애로우면서도 해맑은 미소를 짓고 있습니다. 일반적으로 조각이나 초상화의 얼굴은 그 지역 사람들의 정서를 지니는 바, 당시 백제인은 온화하면서도 맑은 기질을 지녔음을 짐작할 수 있습니다.

서산 마애 삼존 불상은 불교 상징물이지만, 종교를 떠나 보는 사람에게 미소를 주는 예술 작품입니다.

석가여래 부처의 손을 볼까요. 한 손은 올리고 한 손은 내린 시무외여

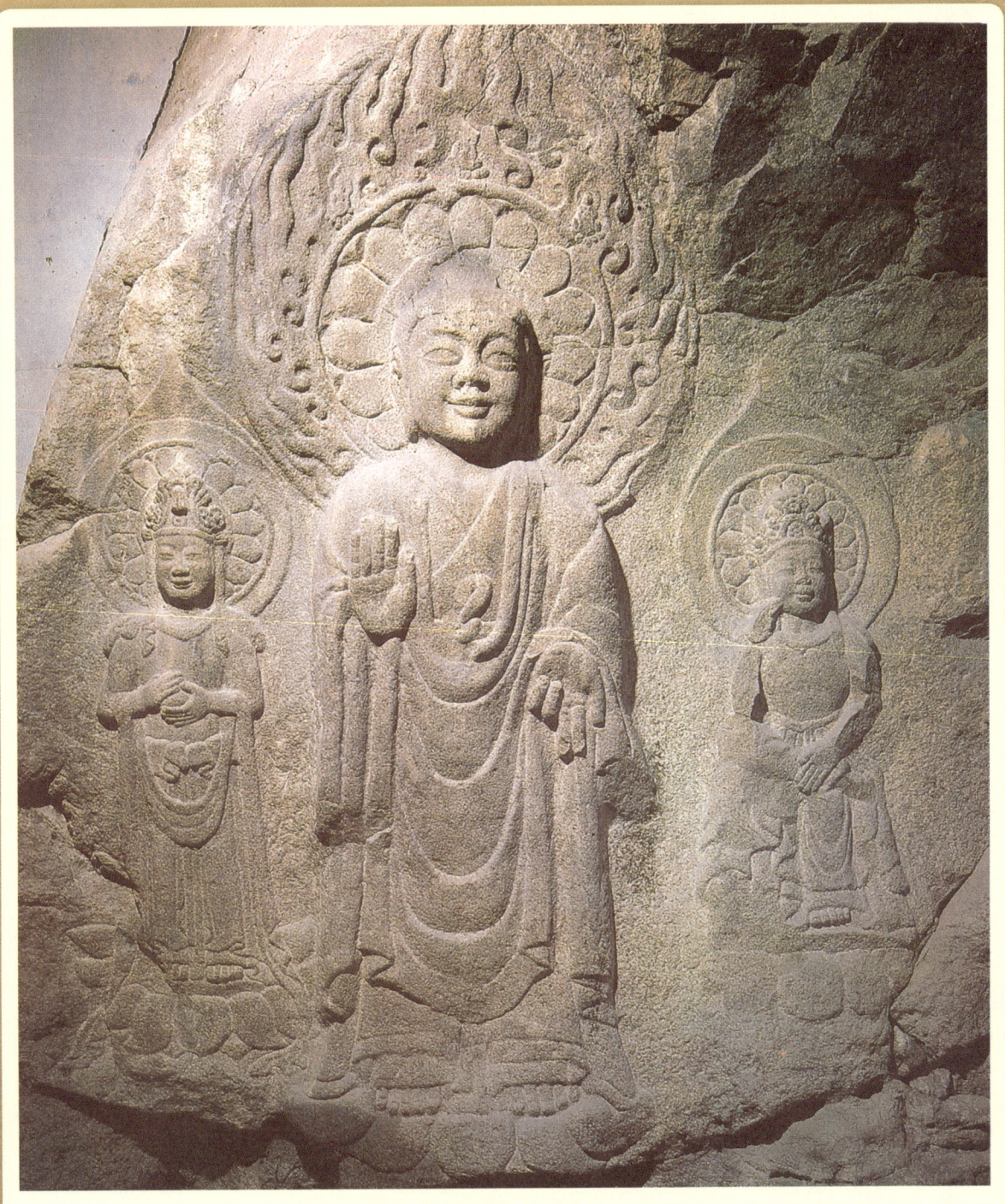
▶ 서산 용현리 마애여래 삼존상, 백제. 가운데 석가여래 높이 약 2.8m.

원인(施無畏與願印)을 하고 있습니다. 이는 두려움을 물리치고 소원을 받아 준다는 뜻의 손짓입니다. 종교적 구원을 나타내고 있는 것이지요.

그렇지만 그보다는 눈을 한껏 크게 뜨고 두툼한 입으로 방글방글 웃는 표정이 훨씬 인상적입니다. 순박한 미소는 친근감을 느끼게 해 줍니다. '백제의 미소'라는 별명이 많은 사람의 공감을 얻는 이유가 여기에 있습니다.

더구나 햇빛이 비치는 방향에 따라 아침,

점심, 저녁 때의 미소가 다르게 보이기까지 합니다. 미소에 종교적 신성함과 순수한 마음, 서민적인 편안함을 담았기에 가능한 일이지요. 그런가 하면 삼존상의 옷과 얼굴 등에 나타난 부드러운 곡선은 미소를 한층 부드럽게 만드는 보조적인 역할을 하고 있습니다.

　이러하기에 오늘날 서산 마애 삼존 불상은 우리나라의 마애불 가운데 가장 오래되고 뛰어난 작품, 백제의 대표적인 대중 친화적 불상 예술로 평가받고 있습니다.

금동 미륵 반가 사유상은 왜 웃고 있을까

기원전 7세기 인도 북부 석가족(釋迦族)의 부족장 아들로 태어난 고타마 싯다르타는 넉넉한 환경 속에서 여유롭게 지냈고 결혼하여 아내를 두었습니다. 그런데 어느 날 성문 밖으로 나들이를 나갔다가 뜻밖의 풍경을 보고 충격을 받았습니다.

"내가 성안에서 보던 세상과 달라도 너무 다르네."

고타마는 추하게 나이 든 노인, 병들어 아파서 끙끙 앓는 사람, 죽은 사람을 장례 치르는 광경을 보며 문득 이런 생각을 했습니다.

'사람은 태어나서 늙고 병들다 죽게 되는구나. 모든 사람이 그걸 반복하는구나.'

고타마는 거리의 수행자를 보면서도 뭔가를 느꼈습니다. 고타마는 반복되는 생로병사(生老病死, 사람이 나고 늙고 병들고 죽는 네 가지 고통)의 인생을 벗어나기 위한 길을 찾아야겠다고 생각하기에 이르렀습니다. 그리하여 모든 것을 가진 29세 나이에 가족과 권력을 버리고 성 밖으로 나가 고행의 길을 걸었습니다.

　이런저런 시행착오 끝에 고타마는 부다가야(인도 북동부 비하르 주 가야 시에 있는 마을)의 보리수 아래에서 35세 나이에 깨달음을 얻었으며 이후 인도 전역을 돌아다니며 사람들에게 구원의 가르침을 전파했습니다. 고타마는 80세에 죽었고, 이후에는 그의 제자들이 그 가르침을 널리 퍼뜨렸습니다.

　위 이야기의 주인공은 석가모니입니다. '모니'는 성자(聖者)라는 뜻이니, 석가모니는 석가족의 성자라는 존칭이지요.

　석가모니가 창시한 불교의 핵심 교리는 무엇일까요?

　간단히 설명하면, 누구나 마음이 평화로워지는 깨달음을 얻으면 부처가 될 수 있고, 부처가 되면 생로병사의 고통에서 벗어날 수 있다고 합니다. 그런데 그 깨달음을 얻기란 쉽지 않습니다. 사람에게는 기본적으로 욕심이 있을 뿐만 아니라 사람마다 환경과 생각이 다르기 때문입니다.

　'모두를 구원해 줄 방법이 없을까?'

　석가모니도 그걸 안타까워하며 그 방법을 찾고자 애썼습니다.

　반가 사유상(半跏思惟像)은 그걸 표현한 불상입니다. '반가'는 반가부좌의 줄임말이고, '사유'는 생각하고 궁리함이란 뜻의 말이니, 반가 사유상은 한쪽 다리는 내리고 한쪽 다리는 포개 얹은 채 생각에 잠겨 있는 불상을 의미합니다.

　일반적으로 반가 사유상은 오른쪽 다리를 왼쪽 다리 위에 포개 얹은 상태에서 가볍게 숙인 얼굴을 오른손으로 괸 모습입니다. 반가 사유상은 석가모니가 태자 시절에 인간의 생로병사를 고민하며 깊은 생각에 잠긴 모습에서 비롯됐으나 우리나라에서는 미륵불을 반영한 모습으로 재창조되었습니다.

　"미륵불이 누구지?"

　미륵불은 석가모니불에 이어 중생을 구제한다는 미래의 부처를 이르는 말입니다. 우리나라의 경우 혼란스러웠던 삼국 시대 6~7세기 무렵 미륵 신앙이 유행했고, 이때 불상은 반가 사유상의 모습으로 많이 만들어졌습니다. 연일 전쟁으로 지친 백성들에게 곧 구원해 줄 상징적 부처로 여겨졌기 때문입니다.

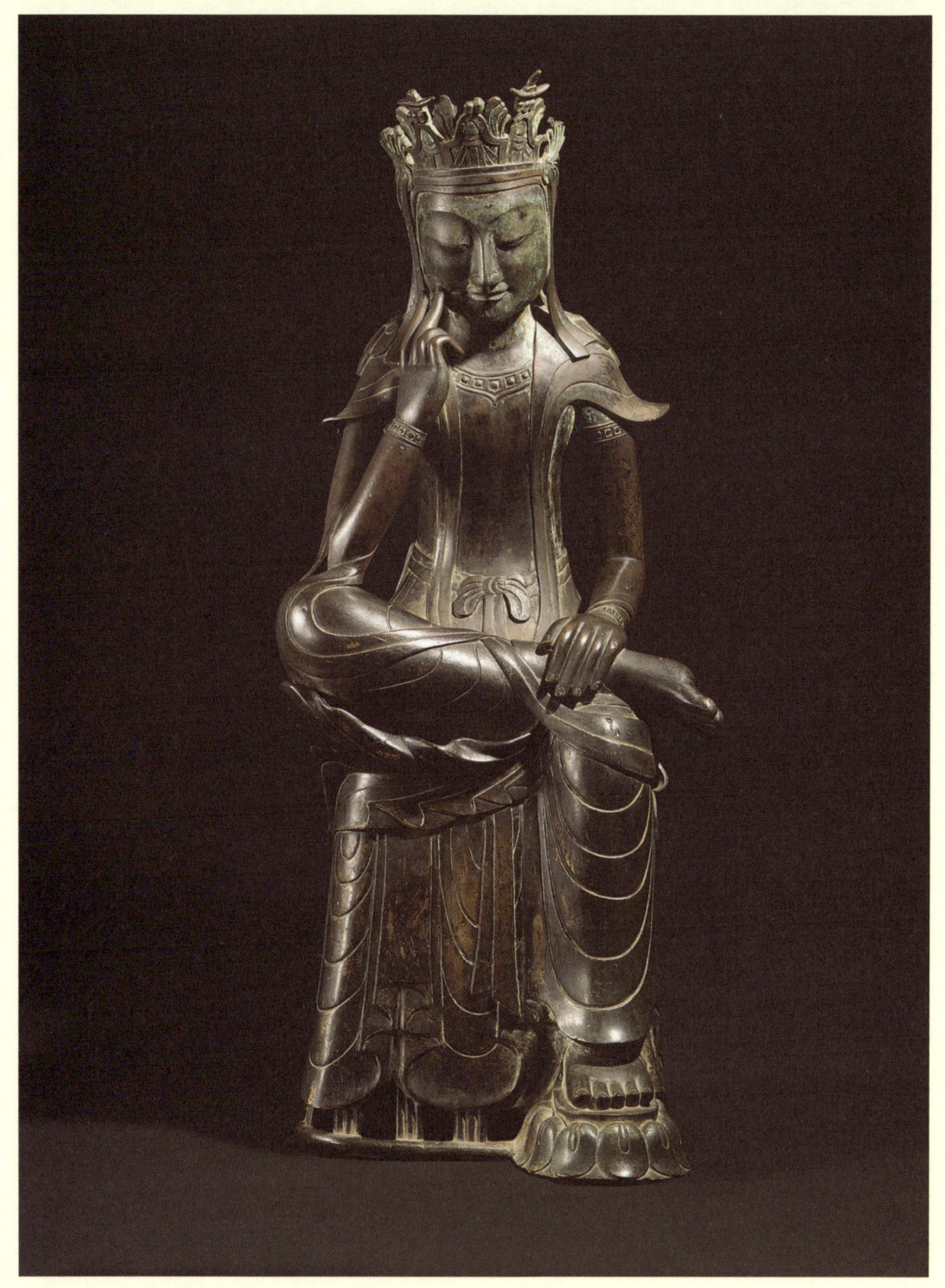

▶국보 제78호 금동 미륵보살 반가 사유상, 6세기 후반.
높이 83.2cm. 국립 중앙 박물관 소장.

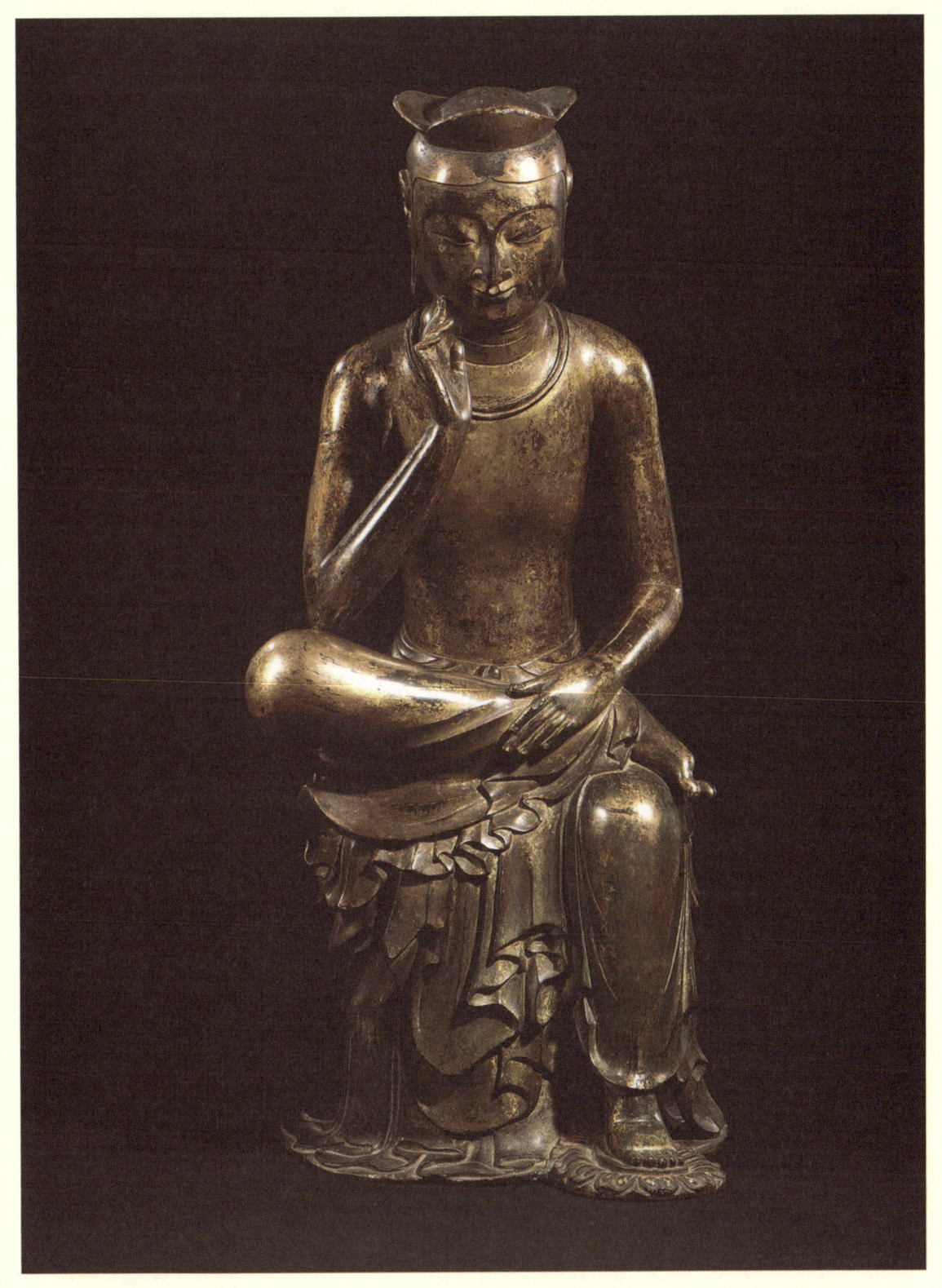

▶ 국보 제83호 금동 미륵보살 반가 사유상, 7세기 전반.
높이 93.5cm. 국립 중앙 박물관 소장.

'금동(재료) 미륵보살(보살명) 반가(반가부좌) 사유상(명상하는 상)'은 보관을 쓴 국보 제78호와 삼산관을 쓴 국보 제83호가 있습니다. 국보 78호는 보관을 쓰고 목걸이, 구슬 장식, 옷 주름 등이 화려한 반면 국보 83호는 간결하면서 힘찬 기운이 느껴집니다. 마치 불국사의 두 탑, 다보탑과 석가탑에 비견될 만합니다. 다보탑이 우아하고 섬세한 조형미를 보여 주는 반면 석가탑이 담백한 만큼 힘찬 조형미를 지닌 것이 특징이듯 이 두 미륵상도 그러한 대비를 이룹니다.

여러 반가 사유상 중에서 국보 제78호와 국보 제83호로 각각 지정된 **금동 미륵 반가 사유상**은 뛰어난 예술성까지 지니고 있습니다. 국립중앙 박물관장을 지낸 미술사학자 최순우는 금동 미륵 반가 사유상을 가리켜 "무엇이라 형언할 수 없는, 뼈저린 거룩함"이라고 높이 평가한 바 있습니다.

특히 우리나라 국보 제83호인 금동 미륵 반가 사유상은 일본 국보인 목조 미륵 반가 사유상과 비슷한 점이 많아 더욱 눈길을 끕니다.

국보 제83호를 한번 살펴볼까요.

부처가 연화대 위에 걸터앉아 살짝 고개 숙이고 가늘게 눈을 뜬 채 생각에 잠겨 있습니다. 한국인을 닮아 얼굴은 둥글넓적하고 콧대는 적당히 오뚝합니다.

마음의 평화를 느끼게 해.

전체 높이 93.5센티미터, 무게 112.2킬로그램이며 얼핏 단조로워 보이지만 자세히 보면 곳곳에서 섬세함을 느낄 수 있습니다.

"뭔가 생각하시면서 웃고 계시는 것 같아요."

보세요. 눈두덩과 입가에서 미소를 풍기고 있지요. 아마도 고통에 빠진 인간을 구해 줄 방법을 찾았기 때문인 듯싶습니다. 가늘게 뜬 눈도 고민이 끝났음을 암시합니다. 따라서 그 미소를 보는 사람들은 구원의 시간이 머지않았음을 짐작할 수 있습니다. 대체로 사람들이 상대의 첫인상을 파악할 때 눈과 표정의 비중이 90% 정도 된다는 조사를 고려하면 반가 사유상은 관람자에게 희망과 안심을 전해 주려 함이 분명합니다.

이번에는 몸을 볼까요. 상체에는 옷을 걸치지 않았고, 목에 두 줄 목걸이가 있을 뿐 아무 장식이 없습니다. 하반신을 덮은 치맛자락은 매우 얇게 표현하여 신체 굴곡이 잘 드러나고 있습니다. 자신을 꾸밈없이 드러내는 것은 상대에게 감춘 것이 없으니 아무 의심하지 말라는 뜻이겠지요. 표정과 옷차림에서 일관되게 평화로움과 기대감을 전하고 있는 셈입니다.

팔을 볼까요. 오른쪽 팔꿈치가 오른 다리 허벅지 위에 가볍게 얹혀 있습니다. 프랑스 조각가 로댕의 〈생각하는 사람〉과 비교되는 자세입니다. 로댕은 오른팔을 왼쪽 허벅지에 올려놓느라 잔뜩 허리를 구부리고 힘겨운 자세를 취하게 묘사했는데, 이는 생각의 고통스러움을 육체로도

> 생각하는 모습에서 희망이 느껴져!

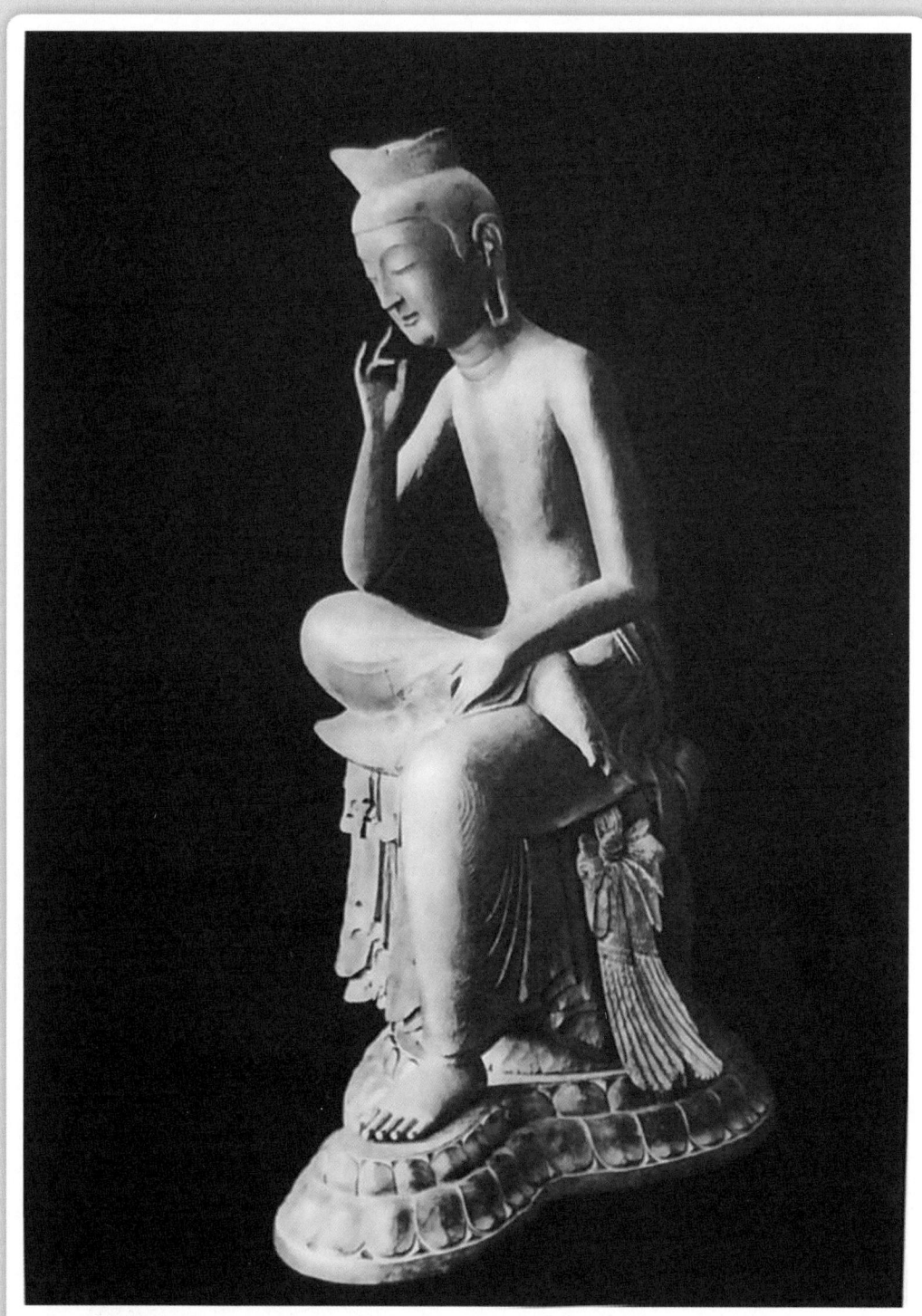
▶목조 미륵 반가 사유상, 7세기경. 나무, 일본 고류지 소장.

반영한 것입니다. 이에 비해 우리의 반가 사유상은 더는 걱정할 것 없는 여유로운 생각을 나타내고 있습니다.

 손을 볼까요. 오른손가락으로 턱을 살며시 괴고 있습니다. 어찌 보면 곧 손을 떼어낼 듯한 모습으로도 보입니다. 구원 방법을 찾았다면 더는 고민할 필요가 없을 테니, 이 모습은 구원을 기다리는 사람들에게 매우 희망적인 몸짓이라고 해석할 수 있습니다. 어머니 같은 자비로움도 느껴집니다.
 이 반가 사유상은 전체적으로 균형 잡힌 신체, 자연스러우면서도 입체감이 느껴지는 옷 주름, 마치 부드러운 나무를 다듬은 듯한 눈, 코, 입 등이 뛰어난 기술을 드러내고 있습니다. 반가 사유상이 종교적인 평온함을 주는 동시에 신비로운 예술미까지 자아내는 이유가 여기에 있습니다.

 한편 일본 교토의 고류지[廣隆寺]에 있는 목조 미륵 반가 사유상은 우리의 금동 미륵 반가 사유상과 상당히 닮았습니다. 목조 미륵 반가 사유상의 재질은 일본에 없는, 한국의 경북 봉화에서만 나오는 회양목이라는 적송(赤松)임을 감안하면 우리나라에서 만들어 일본에 전해 주었을 가능성이 높습니다.
 그러나 메이지 시대의 일본인 미술학자 나가이 신이치[永井伸一]는 한국인 얼굴 모습의 불상이 싫어 목조 미륵 반가 사유상의 얼굴을 깎아 일본인 얼굴로 만들어 버리는 기상천외한 일을 저질렀습니다. 그러면서 그는 이렇게 말했습니다.
 "본디 한국인 얼굴이었는데, 일본인 얼굴로 고쳐서 더 일본인의 사랑을 받게 되었다. 국보의 가치를 훼손했다고 생각하지 않는다."

이로써 일본의 목조 미륵 반가 사유상은 전체적 자세나 옷차림은 우리나라의 금동 미륵 반가 사유상과 닮았으나 얼굴은 다른 모습이 되고 말았습니다. 목조 미륵 반가 사유상 입장에서는 강제로 성형을 당한 셈이지요. 그럼에도 일본의 불상은 대부분 굳은 표정을 하고 있는데 목조 미륵 반가 사유상은 독특한 표정을 하고 있어 일본에서 특별한 국가적 보물로 여겨지고 있습니다. 원형을 손상당해도 여전히 예술성이 돋보이는 뛰어난 불상이라는 말이지요.

다시 우리나라 금동 미륵 반가 사유상의 부드러운 표정을 보세요. 자식을 편안히 품어 주는 엄마 같은 부드러움, 아이가 안심하고 기댈 수 있는 부모의 모습 그 자체이지요? 마지막으로 미술사학자 최순우의 감상을 소개합니다.

"슬픈 얼굴인가 하고 보면 그리 슬픈 것 같이 보이지도 않고, 미소 짓고 계신가 하고 바라보면 준엄한 기운이 입가에 간신히 흐르는 미소를 누르고 있어서 무엇이라고 형언할 수 없는 거룩함을 느끼게 해 준다."

석가탑과 다보탑이 나란히 있는 이유

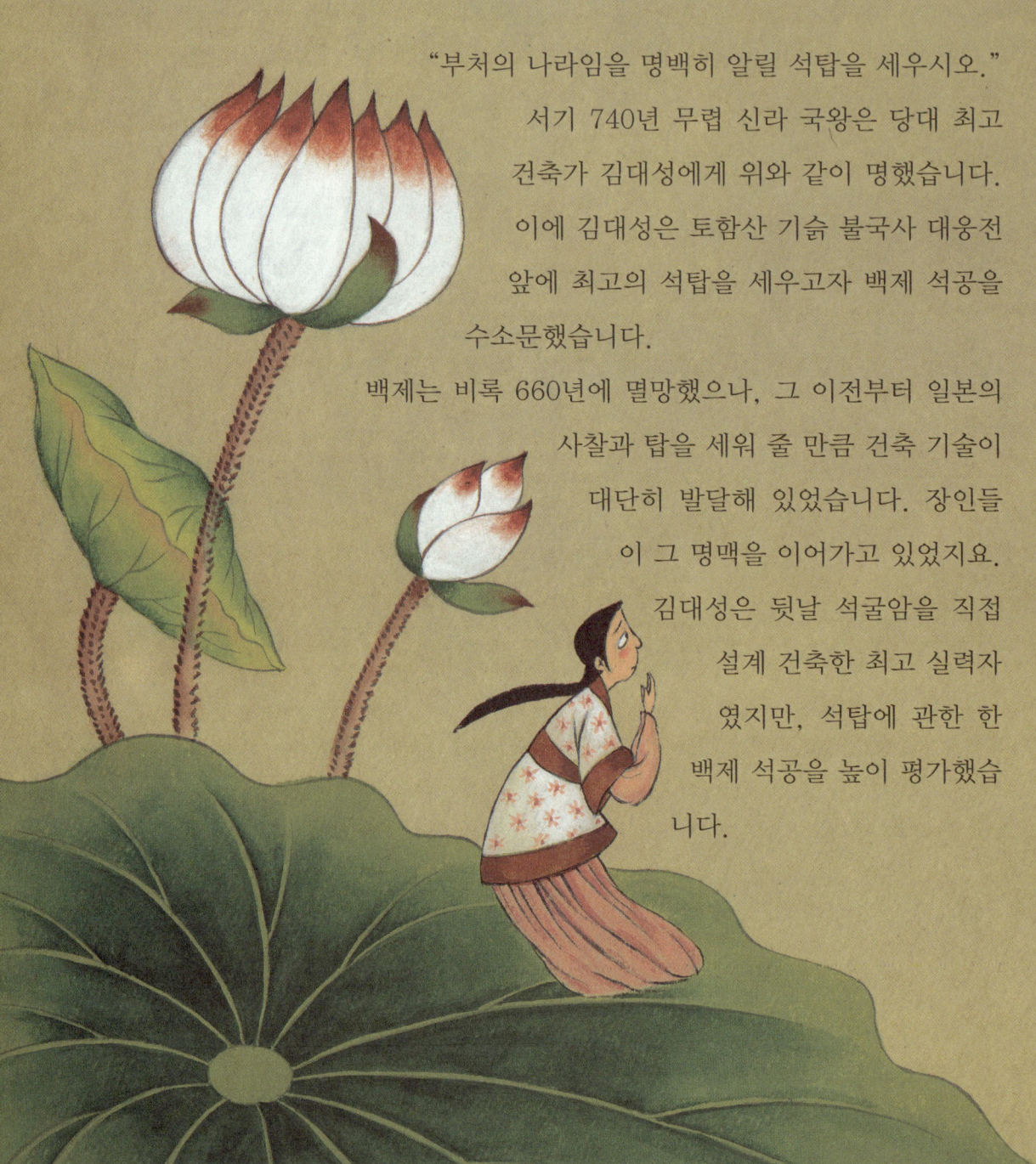

"부처의 나라임을 명백히 알릴 석탑을 세우시오."
서기 740년 무렵 신라 국왕은 당대 최고 건축가 김대성에게 위와 같이 명했습니다. 이에 김대성은 토함산 기슭 불국사 대웅전 앞에 최고의 석탑을 세우고자 백제 석공을 수소문했습니다.

백제는 비록 660년에 멸망했으나, 그 이전부터 일본의 사찰과 탑을 세워 줄 만큼 건축 기술이 대단히 발달해 있었습니다. 장인들이 그 명맥을 이어가고 있었지요. 김대성은 뒷날 석굴암을 직접 설계 건축한 최고 실력자였지만, 석탑에 관한 한 백제 석공을 높이 평가했습니다.

"아사달이 단연 최고라고 합니다."

아사달은 사비성(백제의 옛 수도)에 사는 석공으로, 백제의 뛰어난 석탑 기술을 전수받은 석공이었습니다. 김대성은 아사달을 정중히 초빙했고, 아사달은 사랑하는 누이동생 아사녀와 작별 인사를 나누고 길을 떠났습니다.

"일을 마치는 즉시 돌아올 테니 그때까지 잘 참고 기다려다오."

"오빠, 제 걱정은 하지 말고 잘 다녀오세요. 항상 몸조심하시고요."

아사달은 혼자 있을 누이동생을 생각하면 마음이 아팠지만, 나라의 부름을 거역할 수 없는지라 부지런히 서라벌로 발걸음을 옮겼습니다.

서라벌에 도착한 아사달은 지형을 살펴본 다음, 대웅전 앞에 석가탑과 다보탑을 세우기로 결정하고 그 모양을 구상했습니다.

"탁, 탁!"

아사달은 다른 석공들을 지휘하면서 큰 돌을 정으로 쪼아가며 석탑을 만들기 시작했습니다. 가끔 힘들 때면 서쪽 땅을 바라보고 동생을 떠올

리며 살며시 미소를 지었습니다. 아사달과 아사녀는 서로 의지하며 살 정도로 무척 사이좋은 남매였거든요.

그렇게 어느 사이 2년이 훌쩍 지나갔습니다. 석가탑과 다보탑은 점차 완성되어 갔으나, 기다리는 사람에게 2년은 길고 긴 시간이었습니다.

"멀리서 왔어요. 백제에서 온 아사달 님을 만나게 해 주세요."

아사녀는 오빠가 보고 싶어서 서라벌로 찾아와 이렇게 부탁했습니다. 하지만 아사달을 만나기는커녕 문지기로부터 차가운 대답만 들었습니다.

"탑이 완성될 때까지는 누구도 만날 수 없소. 탑이 완공되면 저기 영지라는 연못에 탑의 그림자가 비칠 테니 그때 다시 오시오."

아사녀는 영지 근처에서 탑이 어서 완성되기만을 기다렸습니다. 그런데 기다림은 마음을 더 조급하게 만드는가 봅니다. 가을이 지나고 겨울이 됐건만 탑의 그림자는 보이지 않았습니다. 추운 겨울을 간신히 보내고 봄이 되어도 여전히 탑의 그림자를 볼 수 없었습니다.

그러던 어느 날, 아사녀는 오빠가 저기 멀리서 자기에게 어서 오라고 손짓하는 모습을 보았습니다.

"오빠다! 오빠, 반가워!"

아사녀는 오빠에게로 달려갔습니다. 그러나 그건 현실이 아니라 환영이었습니다. 착각한 아사녀는 오빠인 줄 알고 정신없이 달리다가 그만 영지에 빠져 죽었습니다. 그 시각 아사달은 석가탑을 막 완성하고는 조금 지친 표정으로 서쪽 하늘을 바라보았습니다.

"아사녀야. 오빠가 드디어 탑을 완성했단다."

다음 날 아침 아사달은 서라벌을 떠나려고 준비하던

중에 반갑고도 불길한 소식을 들었습니다. 아사녀가 자신을 찾아왔었다는 말을 들었던 것입니다. 아사달은 영지 근처로 달려가서 아사녀를 찾았습니다. 하지만 물에 빠져 죽은 아사녀를 발견하고는 그만 넋을 잃었습니다.

"석탑 그림자가 영지에 떠오르기만 기다리다가 저렇게 됐다오. 쯧쯧."

누군가 아사녀의 소식을 전해 주자, 아사달은 석탑의 그림자를 야속하게 생각했습니다. 며칠을 괴로워하던 아사달은 누이동생을 생각하며 불상을 조각한 뒤 자신의 몸을 영지에 던졌습니다. 이후 아사달과 아사녀의 가슴 아픈 한 때문인지, 석탑의 그림자가 영지에 비치지 않았다고 합니다.

위 이야기는 여러 문헌과 설화를 바탕으로 필자가 재구성한 전설입니다. 1708년 회인 스님이 정리한 《불국사 사적》과 1740년 동은 스님이 지은 《불국사 고금창기》에 석가탑과 다보탑 기록이 보이고, 현진건이 1938년 발표한 소설 《무영탑(無影塔)》에 아사달과 아사녀 부부의 비극

적 사랑이 적혀 있습니다. 석가탑을 무영탑이라고 부르는 것은 현진건의 소설 제목에서 비롯된 일이지만, 석가탑 설화는 사람들에게 공감을 얻고 있습니다. 왜 그럴까요?

그 해답을 찾으려면 먼저 탑의 특성부터 알아야 합니다. 불교가 번성한 7~8세기 한·중·일 삼국은 경쟁적으로 불탑을 세웠는데 그 재료나 건축 기술은 확연히 달랐습니다. 중국은 벽돌로 만든 전탑(塼塔)이 대부분이었고, 일본은 나무로 만든 목탑(木塔)이, 우리나라는 돌로 만든 석탑(石塔)이 많았습니다.

"구하기 쉬운 재료를 잘 활용하는 게 좋지."

이런 차이는 각 나라의 자연환경에서 비롯됐습니다. 중국에서는 풍부한 황토를 이용해 벽돌집과 벽돌 탑을 만들었고, 우리나라에서는 나라 곳곳에 많은 암석을 이용해 석탑을 만든 것입니다.

신라의 경우 경주 분황사 모전석탑(국보 제30호)에서 확인할 수 있듯 모전석탑이 주류를 이뤘습니다. 다만 신라의 모전석탑은 중국처럼 흙을 반죽해 만든 벽돌이 아니라, 안산암(安山岩)을 벽돌 모양으로 다듬어 쌓아 올렸다는 차이가 있습니다.

이에 비해 백제는 큰 화강암을 깎고 다듬어 아름다운 석탑을 만들었습니다. 화강암은 석질이 단단하여 대리석보다 다듬기가 어렵습니다. 그렇지만 백제는 화강암을 섬세하게 정으로 쪼아 목탑 같은 분위기를 자아내는 석탑을 선보였습니다. 신라는 백제 석탑의 예술성을 인정했기에 백제 출신의 장인으로 하여금 석탑을 만들도록 했던 것이지요.

"참으로 아름답군요."

석가탑(불국사 삼층 석탑)은 경덕왕 즉위 원년(742년)에 완성됐고, 완성된 석탑을 보고는 보는 사람 모두 감탄을 금치 못했습니다. 더구나

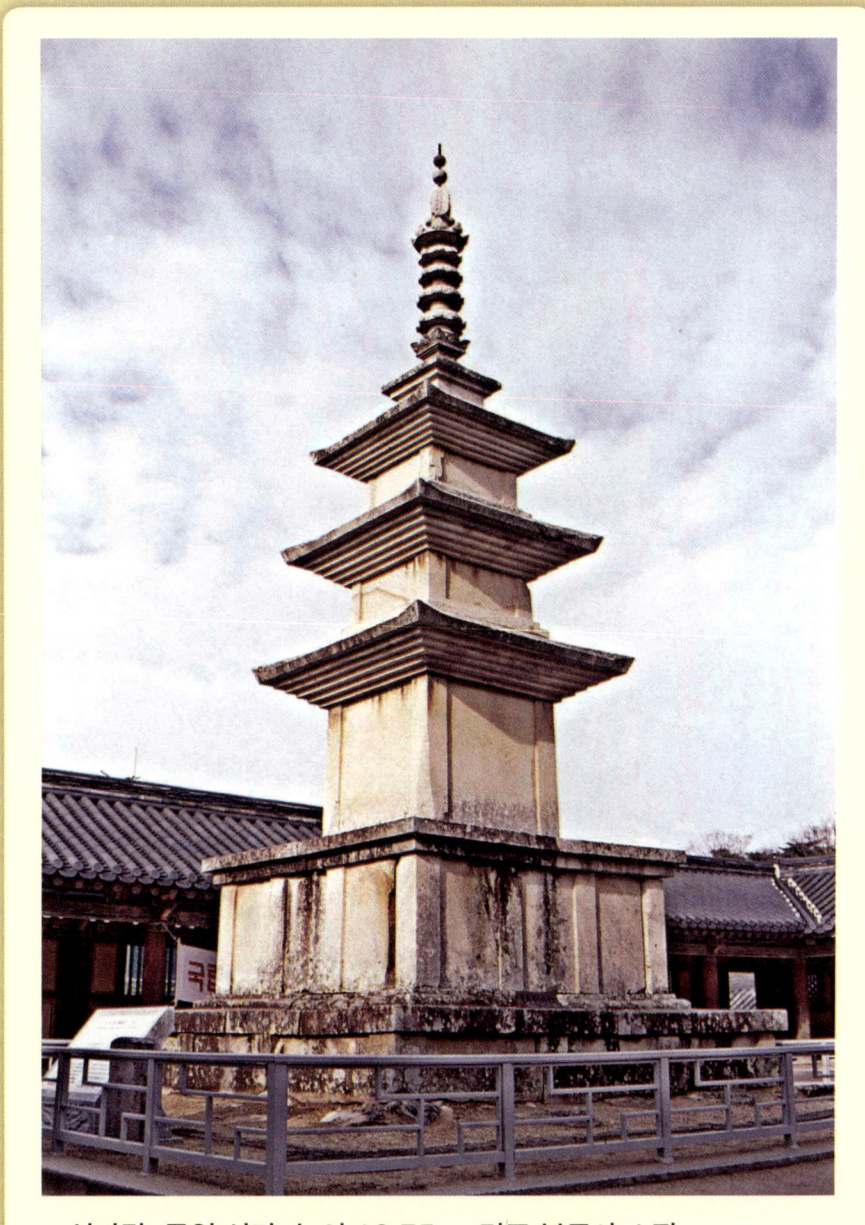
▶석가탑, 통일 신라. 높이 10.75m. 경주 불국사 소장.

직선이 돋보이는 석가탑은 남성적인 분위기를 물씬 풍기는 반면 화려한 **다보탑**은 여성적인 분위기를 자아냅니다. 이런 대조적인 분위기는 어찌 생각하면 남성 여성을 떠올리게 하고, 사랑을 연상시키기도 합니다. 무영탑 전설은 이런 분위기와 무관하지 않다고 여겨집니다.

사실 석가탑(국보 제21호)과 다보탑(국보 제20호)은 남녀의 사랑이 아니라 불경에 근거를 두고 있습니다. 석가모니가 중생들에게 구원을 설법하고, 다보여래(과거의 부처)가 옆에서 그걸 증명해 주는 걸 형상화한 탑이거든요. 간단히 정리해 말하자면 석가탑은 석가모니를 상징하고, 다보탑은 다보여래를 상징합니다.

"석가탑은 담백한 직선미가 참으로 남성적이네요."

"다보탑은 부드럽고 여성적인 여성미가 아름답고요."

그럼에도 석가탑과 다보탑은 대조적이면서도 조화로운 아름다움 때문에 아름다운 건축물로 높이 평가받고 있습니다. 좀 더 구체적으로 살펴볼까요.

석가탑은 우리나라 3층 석탑의 원조라는 역사적 가치까지 지니고 있습니다. 화강암을 이용한 석탑은 7세기 백제의 미륵사 탑에서 출발해 정림사지 오층 석탑에서 틀이 정립됐으며, 불국사 석가탑에서 3층 석탑이 새롭게 선보인 것입니다. 이후 대부분 석탑은 석가탑을 충실히 따르며 3층 석탑으로 만들어졌습니다.

"균형감이 아주 좋군요."

석가탑은 1·2·3층 몸돌과 지붕돌의 폭이 정확히 4:3:2의 비례를 이룹니다. 정확한 비례가 균형을 이뤄 예술적 조화로움을 느끼게 만든다는 이야기이지요. 통돌을 사용한 석가탑은 특별한 조각이 없지만 간결하고 장중한 느낌으로 보는 사람에게 다가갑니다. 꾸밈없이 수수해 첫인상

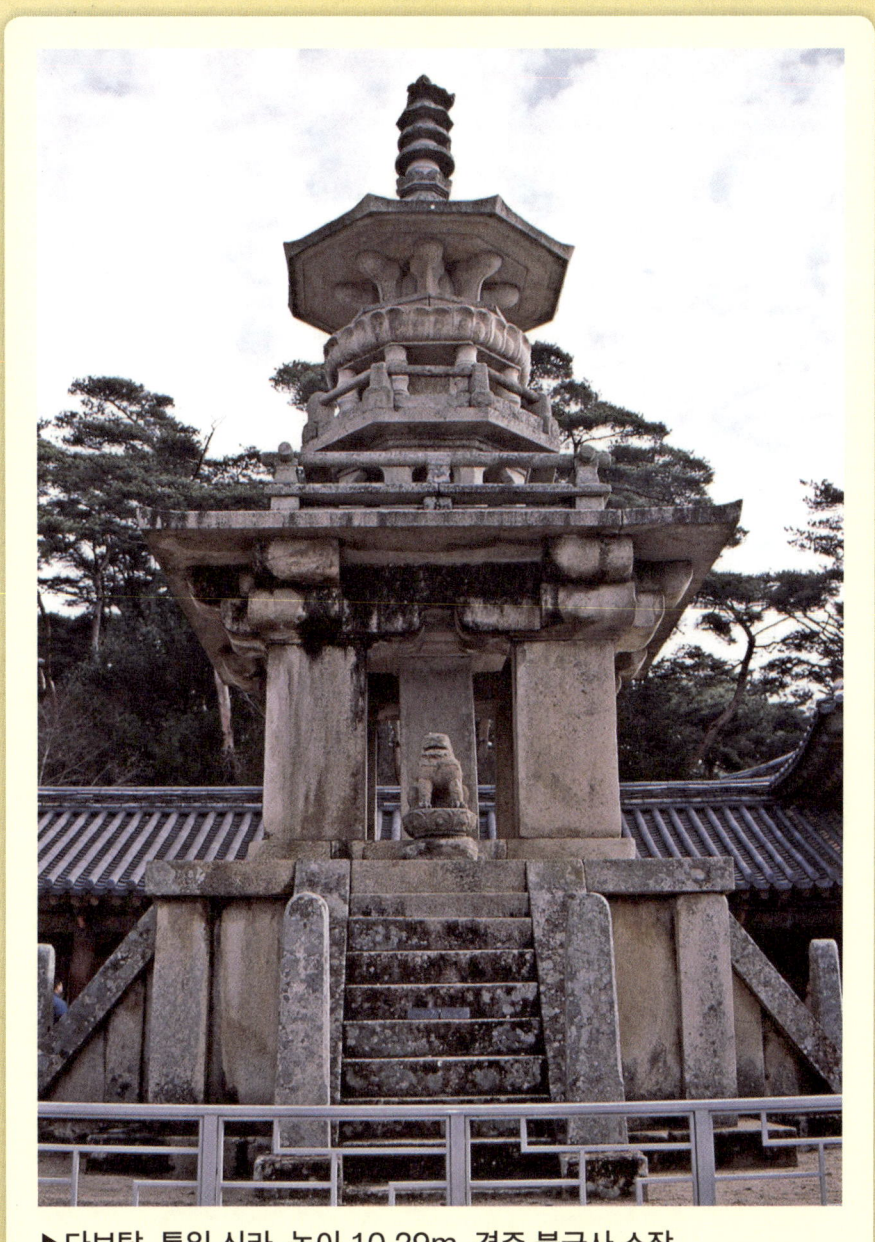
▶다보탑, 통일 신라. 높이 10.29m. 경주 불국사 소장.

이 강렬하지는 않지만, 보면 볼수록 매력적입니다.

석가탑은 근대 들어 후손에게 큰 선물을 안겨 주기도 했습니다.

"아니, 이게 뭐지?"

1966년 석가탑을 해체 보수하는 과정에서 발견된 〈무구 정광 대다라니경〉은 세계에서 가장 오래된 목판 인쇄물로 학계를 흥분시켰습니다. 우리 조상들은 석조 기술만 뛰어난 게 아니라 인쇄 기술도 뛰어났음을 석가탑이 알려 준 셈이지요. 또한 석가탑이 740년에 세워졌다는 기록도 이때 발견됐습니다.

"어쩜 이렇게 화려할 수 있을까?"

석가탑이 보면 볼수록 매력을 깨닫게 하는 은근한 아름다움을 지녔다면, 다보탑은 단번에 사람을 사로잡는 화려한 매력을 지닌 석탑입니다. 사람에 비유하자면 목걸이와 귀걸이로 멋을 낸 우아한 귀부인이나 멋쟁이 아가씨 같은 느낌을 풍깁니다. 섬세한 설계를 바탕으로 여러 가지 장식을 석탑에 꾸몄기 때문입니다. 또한 여느 신라 석탑에서 볼 수 없는 색다른 모습이기에 그 첫인상은 한층 강력하지요. 어디서도 보기 어려운 독특한 창조성을 담은 석탑이 바로 다보탑입니다.

"다보탑에 돌사자는 왜 있나요?"

다보탑에 있는 돌사자는 부처의 세계를 지키는 역할을 하고 있습니다. 사자는 현실 세계에서 맹수의 왕이지만, 불교 세계에서는 '부처의 개'로 불리는 지킴이이거든요.

원래 다보탑에는 돌사자 네 마리가 사방을 지키고 있었습니다. 그런데 일제 강점기에 일본인들이 상태 좋은 세 마리를 훔쳐가는 바람에 보존 상태가 좋지 못한 한 마리가 외롭게 남아 있는 것입니다. 그나마 돌사자가 앉아 있는 위치도 제자리가 아닙니다.

10원 동전에 있는 다보탑을 살펴보면, 돌사자는 계단 위 돌기둥과 돌기둥 사이에 있습니다. 그러나 본디 위치는 기단 모서리입니다. 일제 강점기에 찍은 사진을 봐도 그렇고, 분황사 석탑에 있는 돌사자 위치를 봐도 그렇습니다. 안타까운 일입니다.

정리하자면 석가탑과 다보탑은 석가여래가 항시 머물면서 설법하고 다보여래가 곁에서 증명하는 상징적인 석탑입니다. 따라서 불교도들에게 두 탑은 신성한 부처의 나라로 비칠 것입니다. 그렇지만 일반인에게는 직선미와 곡선미, 담백함과 화려함, 남성과 여성, 강함과 부드러움, 정형과 창조, 음양의 조화 등을 느끼게 해 주는 아름다운 예술 작품으로 보입니다. 석가탑과 다보탑이 불교문화를 넘어서 석조 미술의 정수로 평가받은 이유가 여기에 있습니다.

▶ **무구 정광 대다라니경**

폭 6.7센티미터, 전체 길이 약 620센티미터로 1행 8~9자의 다라니 경문을 두루마리 형식으로 적어 놓은 거예요. 석가탑 2층 탑신에서 부처님의 사리를 담은 겹겹의 그릇들과 함께 발견되었어요. 세계에서 가장 오래된 인쇄물로 국보 제126-6호로 지정되었어요.

· 석가탑 건립 연대는 통일 신라 경덕왕 10년(751년)으로 추정되기도 합니다.

석굴암에 얽힌 사연과 건축미

"부처님, 다시 태어난다면 부자로 살게 해 주시면 고맙겠습니다."
서기 8세기 초 신라의 모량리에서 가난하게 살던 대성은 머슴살이하면서 힘들게 마련한 밭을 부처님에게 바치면서 이렇게 빌었습니다. 대성은 자신의 죽음을 예감했는지 얼마 지나지 않아 죽었습니다. 그런데 대

성이 죽은 그날 밤 신라의 재상 김문량 집에 이상한 일이 생겼습니다. 지붕 위에서 갑자기 큰 소리가 들렸던 것입니다.

"모량리의 대성이라는 아이가 너희 집에서 환생하리라!"

김문량의 아내는 임신하여 아이를 낳았는데, 아이의 손바닥을 보고 깜짝 놀랐습니다. '대성'이라는 두 글자가 쓰인 조그만 쇠붙이를 꽉 쥐고 있었기 때문입니다. 이에 김문량 부부는 아이 이름을 대성이라고 지었습니다.

김대성은 넉넉한 형편에서 여유롭게 자랐고, 장성해서는 사냥을 즐겼습니다. 주로 사슴이나 토끼를 잡았는데, 어느 날은 곰을 잡아서 무척 기뻐했습니다. 곰을 사냥한 그날 밤에 대성은 이상한 꿈을 꾸었습니다.

"네가 어째서 나를 죽였느냐!"

곰이 원망의 눈길로 대성을 바라보며 무척 슬퍼한 것입니다. 대성이 두려운 마음에 어떻게 하면 용서해 주겠느냐고 묻자, 곰은 자신을 위해 절을 지어 달라고 말하고는 사라졌습니다.

"아, 내가 불필요한 살생을 너무 많이 저질렀구나!"

잠에서 깬 김대성은 깊이 반성하고 그날 이후 사냥을 그만두었습니다. 그러고는 곰을 잡았던 자리에 장수사라는 이름의 절을 세웠습니다. 또한 살아계신 부모님을 위해 불국사를 세우는 한편 모량리에 살았던 전생의 어머니를 위해 석불사를 세웠습니다.

위 이야기는 일연 스님이 지은 《삼국유사》에 나오는 김대성에 관한 설화입니다. 김대성은 신라 시대 뛰어난 건축가이며, 고려가 펴낸 《삼국사기》에도 등장하는 실존 인물입니다.

김대성은 아버지 김문량의 뒤를 이어 신라 재상이 됐으며, 깊은 불교 신앙심을 바탕으로 불국사와 석굴암의 설계 및 건축을 지휘했습니다. 그

중 석불사, 즉 **석굴암**(국보 제24호)은 세계 건축 사상 유례를 찾기 어려운 독특한 건축 및 불교 예술로 현대인들에게 깊은 인상을 안겨 주고 있습니다.

중국이나 인도에는 불상이 조각되거나 불화가 그려진 석굴 사원이 많습니다. 그런데 그 석굴 사원들은 암석을 파내고 동굴을 만든 것인데 비해, 김대성이 창건한 석굴암은 인위적으로 만든 석굴이라는 점에서 차이가 큽니다. 자연석을 다듬어 수직 벽과 둥근 돔을 쌓은 뒤에 흙을 덮어서 마치 굴처럼 보이게 만든 인공 석굴인 것입니다. 왜 그랬을까요?

인도나 중국의 석굴 사원은 비교적 파기 쉬운 재질이었으나 우리나라의 경우 바위 대부분이 단단한 화강암이어서 굴을 파기 힘들었습니다.

하여 김대성은 그 대안으로 인조 동굴을 생각해낸 것입니다. 그렇다면 왜 굳이 동굴을 파서 사원을 조성했을까요?

"동굴은 왠지 신성한 느낌이 든다오."

그렇습니다. 동굴은 신비스러운 느낌을 풍깁니다. 인간은 잘 보이지 않는 곳에 두려움을 가지고, 잘 모르는 것에 신비감을 느끼는데 동굴이 그런 공간이거든요. 김대성은 두려우면서도 신비스러운 동굴에 불상을 모셔서 경외심을 더욱 이끌어내려 한 것입니다.

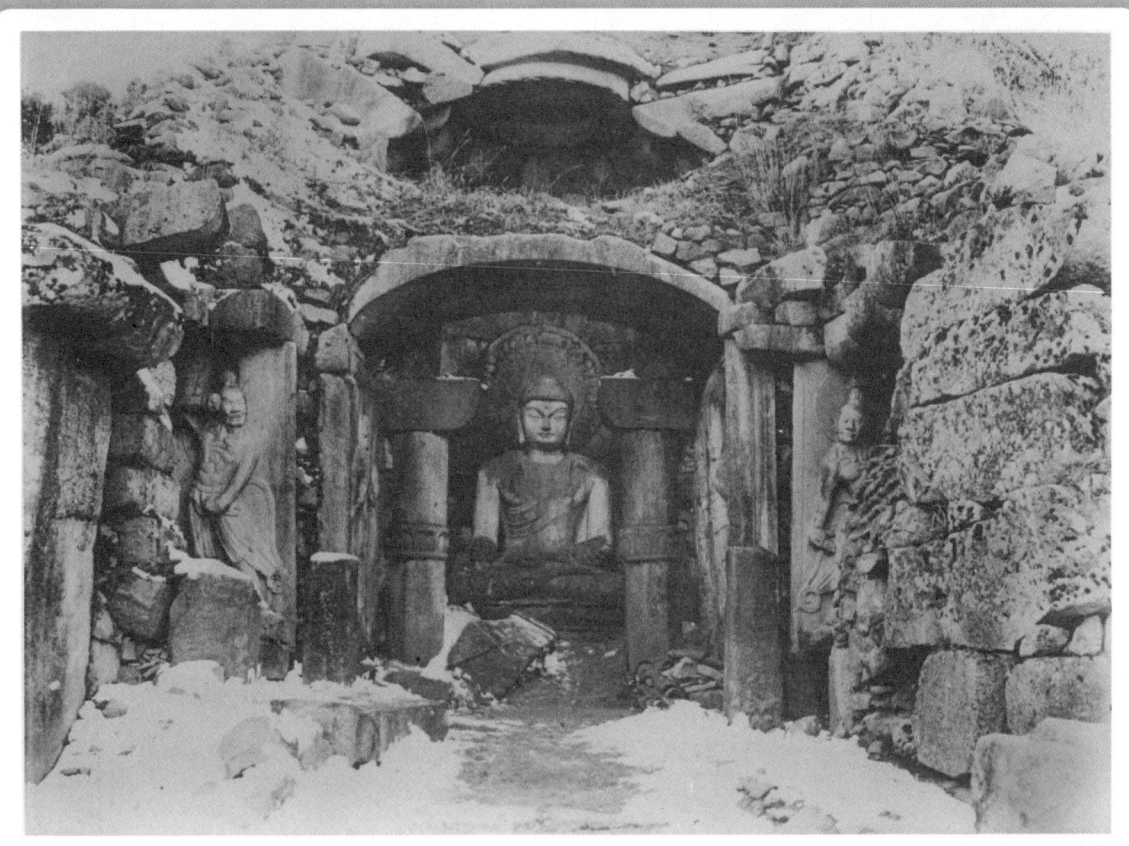

▶**일제에 의해 해체된 석굴암**

1913년, 일제에 의해 석굴암의 해체 보수 공사가 이루어졌어요. 조선 총독부는 습기의 침투를 막는다며 석굴암을 시멘트로 꽁꽁 폐쇄했어요. 그 뒤 1천2백 년이 넘도록 멀쩡하던 석굴암에 오히려 이슬이 맺히고 물이 흘러내리며 망가지기 시작했어요. 지금은 훼손을 막기 위해 유리 벽을 세우고 온도 조절기를 설치해 관리하고 있어요.

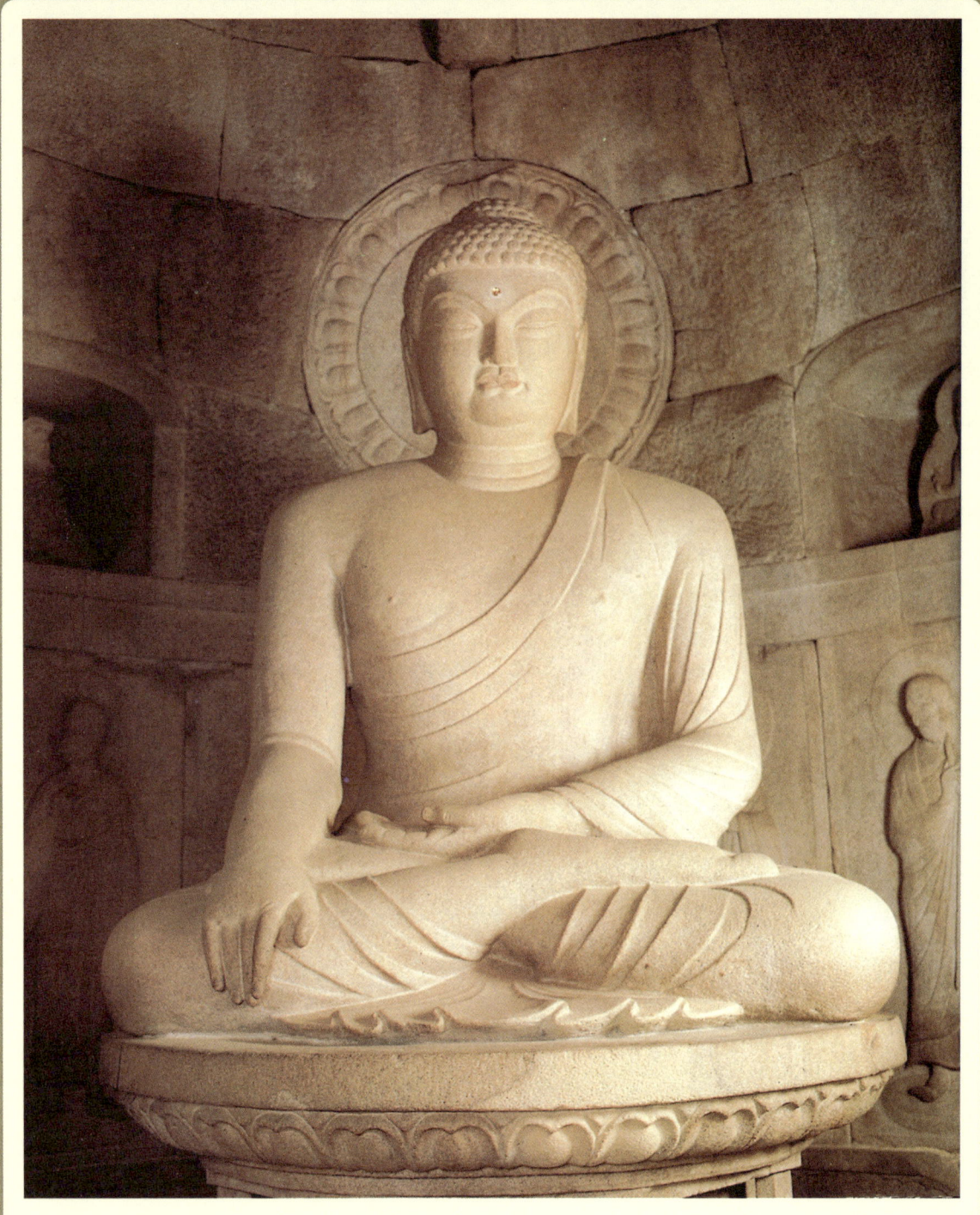
▶ 석굴암 본존불, 통일 신라. 높이 3.26m.

석굴암은 경주시 토함산 동쪽에 세워졌는데 여기에는 과학적이면서도 상징적인 뜻이 담겨 있습니다. 석굴암의 본존불은 동쪽을 향해 앉아 있으며, 본존불의 방향은 동동남 30도입니다. 이 방향은 동짓날 해가 뜨는 곳과 거의 일치하고, 문무왕 수중 왕릉을 바라보는 방향이기도 합니다. 문무왕이 누군가요? 죽어서 동해 용(龍)이 되어 신라를 수호하겠다며 바다에 묻어 달라고 말한 왕입니다.

그러므로 석굴암 본존불의 방향은 추운 동짓날 아침 떠오른 해가 추위와 어둠을 몰아내듯, 신라인들이 깨달음을 얻어 고통에서 벗어나기를 바라는 마음을 담은 것이라 말할 수 있습니다. 또한 문무왕으로 대표되는 국가 수호 사상을 표현한 것이기도 하고요.

석굴암 본존불은 인자하고도 위엄이 서린 얼굴을 하고 있습니다. 힘들게 사는 사람들이 마음을 기댈 수 있게끔 부모님 같은 표정을 하고 있는 것입니다. 입술은 여성적이지만, 살짝 감은 눈은 사람들의 이야기를 들어주는 듯한 분위기를 풍깁니다.

손은 촉지항마(觸地降魔)를 나타내고 있습니다. 촉지항마는 악마의 유혹을 물리치며 땅을 짚어 영광을 증명하게 하는 손의 모습을 뜻하는 말입니다. 이렇듯 본존불은 신체 비율의 균형이 잘 갖춰진 미술적으로 뛰어난 작품입니다.

석굴암 본존불 바로 뒤에는 십일면 관음보살이 조각되어 있습니다. 십일면 관음보살은 땅 위에서 고통받는 사람들을 교화하기 위해서 11가지 얼굴 모습을 갖추고 있는 관세음보살을 이르는 말입니다. 본존불이 남성적 아버지 느낌이 강한 데 비해, 십일면 관음보살은 여성적 어머니 느낌이 강합니다.

몸에 걸친 천의(天衣)는 투명하게 비치는 듯 보이고, 귀걸이와 목걸이

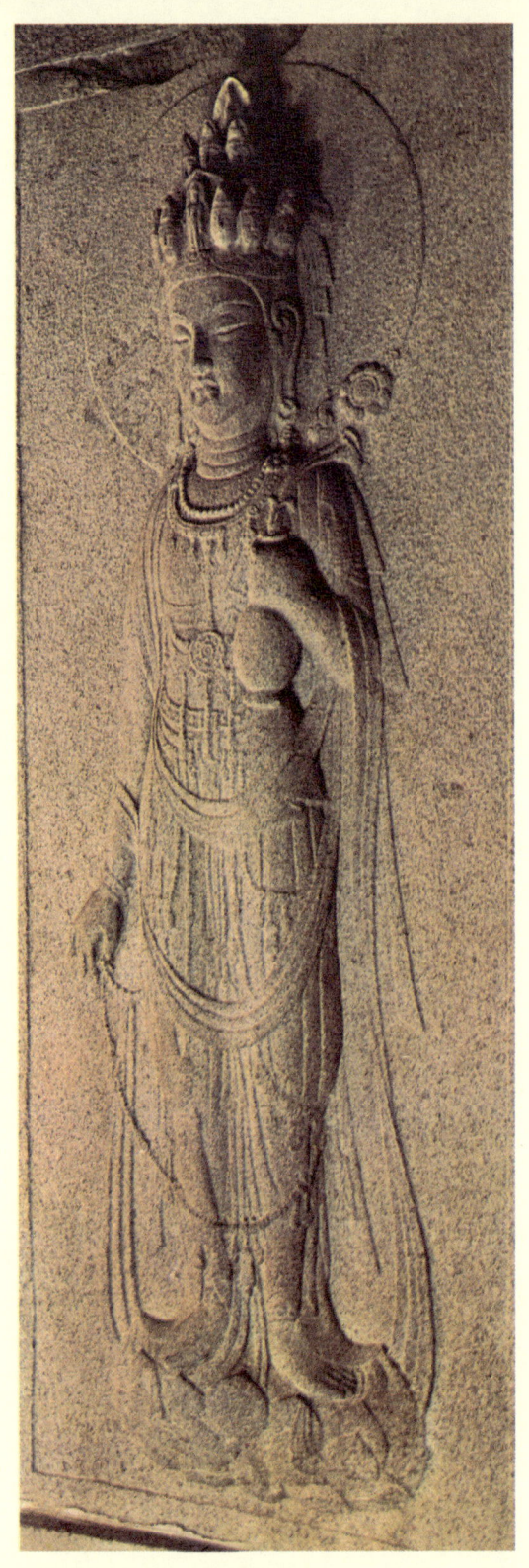
▶석굴암 십일면 관음보살 입상, 통일 신라. 높이 2.2m.

그리고 팔찌 등의 장신구는 매우 화려합니다. 왼손에는 사람들의 고통을 치유해 주기 위한 정병을 들고 있습니다. 정병에 꽂혀 있는 꽃은 불교를 상징하는 연꽃입니다.

 석굴암은 불교 신앙을 표현한 건축물 이상의 의미를 지니고 있습니다. 접착제 없이 360여 개의 돌을 교묘하게 짜서 맞춘 기술은 현대 건축술로도 재현하기 힘든 과학 기술이거든요. 일제 강점기에 일본인들이 어설프게 시멘트로 수리하는 바람에 습기가 차고 이끼가 끼기 시작했지만, 그 이전까지 1천 년 넘는 세월 동안 아무 이상이 없을 정도로 놀라운 과학성을 보여 주고 있었습니다.

 이런 과학 및 예술 그리고 종교적 신성함을 인정받아, 석굴암은 1995년 유네스코 세계 문화유산으로 지정됐습니다.

성덕 대왕 신종의 아름다운 비천상과 거짓 괴담

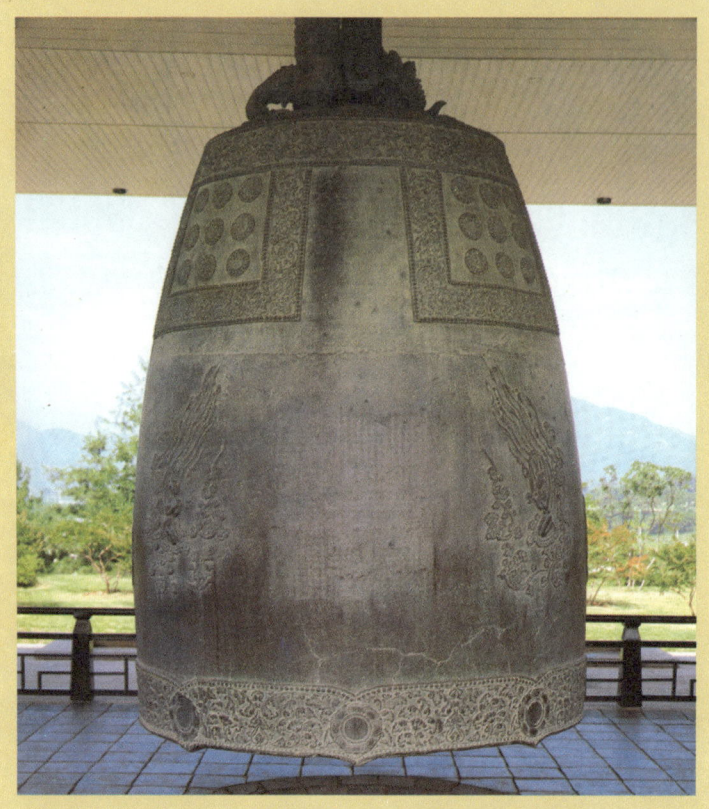

▶성덕 대왕 신종, 통일 신라. 높이 3.75m. 국립 경주 박물관 소장.

"종을 아무리 만들려고 해도 거듭 실패하자 최대한의 정성을 나타내어 종을 완성하고자 어린 딸을 바쳐서 그 생명을 끓는 구리물에 녹였다. 이 때문에 종을 치면 아기의 처절한 울음이 '에밀레(엄마)' 하고 들렸다."

성덕 대왕 신종의 별칭인 에밀레종에 대한 유명한 전설이지요. 정말일까요?

결론부터 말하자면 이 이야기는 사실이 아닙니다. 살생을 금기시하는 불교에서 어린 생명을 일부러 바치는 행위가 용납될 리 없을 뿐 아니라 우리나라 역사서 어디에도 그런 기록이 없으니까요. 그렇다면 어째서 황당한 거짓말이 널리 퍼졌을까요?

"온 세상을 평화롭게 만들 소리가 나오는, 우리나라에서 가장 큰 범종을 부탁하오."

서기 742년 신라 제35대 경덕왕은 아버지 성덕왕의 명복(죽은 이의 넋을 위로함)을 빌기 위해 구리 12만 근을 내놓으면서 범종을 만들라고 지시했습니다. '범종'은 불교 사찰에서 쓰는 구리로 만든 큰 종을 이르는 말입니다.

"쨍!"

"이런 또 실패했네."

아름다운 소리가 나오는 범종을 만드는 작업은 그리 간단한 일이 아니었습니다. 신라에서 그 이전까지 만든 범종보다 크기는 더 크고 소리는 더욱 아름답게 하자니 똑같이 따라 할 사례가 없어 시행착오를 되풀이했습니다.

구리 12만 근은 현재의 무게 단위로 환산하면 18.9톤으로 1천3백 킬로그램 중형 승용차의 14배가 넘는 무게입니다. 쉽게 말해 승용차 14대

무게이면서도 아름다운 소리를 내는 범종을 만드는 작업이었지요.

안타깝게도 경덕왕은 뜻을 이루지 못하고 765년에 죽었습니다. 그래도 범종을 만드는 작업은 계속되었고 점차 완성 가능성이 높아졌습니다. 범종 작업을 지휘한 장인은 성공을 예감하고 마지막이라는 심정으로 틀을 만들었고, 표면에 장식되는 무늬를 아름답게 새겼습니다.

'아마도 천사는 이런 모습일 거야.'

장인은 흘러가는 구름과 바람과 꽃향기에 착안하여 비천상(飛天像)을 만들었습니다. '비천'은 허공을 날아다니며 꽃을 뿌리고 악기를 연주하는 천인(천사)을 이르는 말이고, '비천상'은 그 천인이 하늘하늘한 옷을 입은 채 무릎 꿇고 기도하는 모습을 표현한 것입니다.

마침내 혜공왕 7년(771년)에 범종이 완성되었습니다.

"아, 할아버지께서 살아계셨다면 정말 좋아하셨을 텐데……."

혜공왕을 비롯한 왕족과 귀족들은 성덕왕과 경덕왕을 새삼 추모하면서 범종을 감상했습니다. 가장 먼저 비천상이 사람들 눈을 사로잡았습니다. 악기 대신 연꽃을 든 채 무릎 꿇고 공양하는 모습의 좌우 대칭 비천상이 매우 아름다웠기 때문입니다.

"천인들이 대왕들의 명복을 간절히 비는 모습이네요."

"밑에서 불어오는 바람에 꽃향기가 하늘로 올라가는 듯하네요."

사람들은 비천상을 보고 또 보면서 조용한 가운데 생명력이 느껴지는 비천상에 거듭 감탄했습니다. 몸체의 위아래에 각각 장식된 종신구선대(鐘身口線帶) 무늬도 매우 아름다웠습니다. 넓은 띠를 둘러 그 안에 꽃무늬를 한 바퀴 둘러가며 새겨 넣은 무늬는 영원함을 상징했습니다.

종의 꼭대기는 용 한 마리가 음통(音筒)을 휘감으며 상서로운 기운을 내뿜고 있었으며, 범종의 형태도 무거움이 느껴지지 않을 정도로 균형감을 갖췄습니다.

이제 가장 중요한 소리를 들어볼 차례가 돌아왔습니다.

"댕~~~~~~~~."

당목(종을 치는 나무 막대)으로 범종을 한 번 때리자 종소리가 쉽게 사라지지 않고 오랫동안 여운을 남겼습니다. 장엄하면서도 은은한 종소리는 사람들 가슴에 묘한 울림을 주었습니다. 어떤 이는 그 자리를 떠난 뒤에도 한동안 종소리가 귓가에 울리는 듯한 환청까지 들었습니다. 그만큼 소리든, 형태든, 문양이든 아름다운 종이었습니다.

성덕 대왕 신종은 봉덕사에 모셔졌고, 신라의 중요한 제사 때 그 종소리를 울렸습니다.

성덕 대왕 신종의 종소리가 특별하다는 것은 우리나라가 최고라는 편견에 따른 주관적인 평가가 아닙니다. 예전에 일본 NHK 방송국이 〈세

계의 종소리〉를 다큐멘터리로 제작하면서 세계 각국에서 으뜸이라고 하는 종소리들을 직접 녹음했는데, 그 평가 결과 성덕 대왕 신종의 소리가 가장 아름답다고 인정되었거든요.

성덕 대왕 신종의 종소리는 왜 유난히 아름다울까요? 그 이유는 여러 가지입니다. 구리 85%에 주석이 15%로 합성된 합금 비율, 한국 종에서만 나타나는 대표적 특징인 음통, 종의 아랫부분을 오목하게 파서 소리를 모으도록 해 주는 명동 등이 복합 작용을 일으켜 아름다운 소리를 내니까요.

그런데 이런 아름다운 종소리를 오늘날 재현해내지 못하고 있습니다. 여러 차례 성덕 대왕 신종과 똑같이 만들어 소리를 내보았으나, 형태는 닮았을지언정 소리는 똑같지 않았습니다. 성덕 대왕 신종 특유의 맑고 은은하고 깊고 여운이 긴 소리는 과학 이상의 신비함을 간직한 모양입니다. 성덕 대왕 신종은 문무 대왕릉의 해룡(海龍)과 세상의 근심을 없애 주는 만파식적을 상징하는 것으로 보는 시각도 있습니다.

한편, 일제 강점기 이전에는 '에밀레종'이라는 말 자체가 없었습니다. 에밀레 설화는 조선 총독부 기관지 〈매일신보〉 1925년 8월 5일 자 신문에 〈어밀네 종〉이라는 제목의 동화로 처음 등장했고, 얼마 뒤 친일 극작가 함세덕이 거기에 내용을 더해 연극으로 만들었습니다. 이때부터 빠른 속도로 성덕 대왕 신종은 아기를 넣어 만들었다는 괴담이 진실처럼 퍼졌습니다.

그러므로 성덕 대왕 신종을 에밀레종이라고 부르지 말아야 합니다. 모양과 소리에 있어서 세계적으로 높이 평가받는 아름다운 범종에 혐오스러운 상상을 덧입히는 어리석은 일이니까요.

청자 상감 운학문 매병에 두루미를 가득 그린 까닭

"어쩌면 저리 고고할까요?"

"그러게 말입니다. 그래서 신선이 타고 다닌다는 말이 나왔는지도 모르겠네요."

우리 민족은 예로부터 학(鶴)이라고 부르는 두루미를 무척 좋아했습니다. 목과 다리가 유난히 길고, 몸빛은 하양과 검정이 적절히 섞여 있으며, 정수리에 붉은색이 찍혀 있는 모습이 어딘지 특별하게 느껴졌기 때문입니다. 두루미는 다른 새들에 비해 수명도 긴 편이어서 '신선의 새', '장수(長壽, 오래도록 삶)'를 상징하게 됐습니다.

"두루미는 신선의 새가 틀림없어요."

"1천 년이 지나면 청학(靑鶴)이 된다고 하더이다."

고구려인들은 왕족의 고분 벽화에 사람이 두루미를 타고 날아가는 모습을 그려 넣으며 무덤 주인이 신선 세계로 무사히 들어가기를 기원했습니다. 고려 시대 사람들도 두루미를 좋게 생각해서 그 몸짓까지 따라 했습니다.

"어깨를 펴고 들썩이면 날갯짓이 되지요."

고려 궁궐과 민간에서는 학춤이 품격 높으면서도 흥미로운 볼거리로 행해졌습니다. 두루미 탈을 쓰고 우아하게 춤추는 학춤은 고려 시대에 시작되어 조선 시대까지 전해졌으니 그 품격과 인기를 짐작할 수 있습니다.

　고려 귀족들은 겨울에 날아온 두루미에게 먹이를 주며 길들여 집 마당에서 기르기도 했습니다. 두루미는 벼와 보리 또는 물고기를 먹으며 마당을 노닐었고, 길든 두루미는 풀어 놓아도 날아가지 않고 사람을 잘 따랐습니다. 그렇지만 봄이 되면 겨울 철새인 두루미는 다시 북쪽으로 날아갔습니다. 이때 떠나보내는 사람의 감정은 매우 슬펐습니다.

　'겨울에 꼭 다시 돌아오너라.'

　이렇게 마음으로 인사하고는 멀리 날아가는 두루미를 하염없이 바라

보다가, 도공(도자기를 만드는 장인)을 불러서 두루미가 그려진 청자 병을 만들어 달라고 부탁했습니다.

"하늘 높이 자유롭게 날아가는 모습과 하늘에서 땅으로 내려오는 모습을 그려 주오."

"알겠습니다."

도공은 그즈음 고려에서 독자적으로 개발한 상감 기법을 이용해 두루미가 그려진 청자 매병을 만들었습니다. '상감'은 홈을 파내고 다른 색깔의 흙을 메워 넣는 것을 이르고, '매병'은 어깨는 넓고 밑이 갸름하게 생긴 병을 이릅니다.

도공은 철분이 약간 섞인 흙으로 병 모양을 만든 뒤 두루미를 음각(오목새김)하고 하얀 흙을 메워 넣었습니다. 그리고 철분이 섞인 유약을 발라 시퍼런 불꽃이 나는 가마에서 구웠습니다. 그리고 조심스럽게 가마에서 청자 매병을 꺼낸 도공은 그림 속 두루미에게 반갑게 인사했습니다.

"지상과 천상을 오가는 두루미여, 정말 반갑구나."

도자기가 장작 가마에서 온전히 완성될 확률이 높지 않음을 잘 알기에 그런 마음이 들었던 것입니다. 옥색(玉色) 바탕은 하늘과 숲을 동시에 떠올려 주었고, 날개를 활짝 편 두루미는 상서로운 기운을 가져오는 듯 보였습니다. 도공은 완성된 청자 매병을 귀족에게 가져갔고, 귀족은 아주 흡족해하며 도공을 칭찬했습니다.

"수고했네. 내가 생각했던 상상 그 이상이군."

청자 속에 그려진 두루미들은 아주 자유롭고 행복한 모습이었고, 감상자는 살아 있는 두루미들을 직접 보는 듯한 기분을 느꼈습니다. 이후 두루미를 그려 넣은 청자 매병이 크게 유행했습니다. 고려 귀족에게 있어서 두루미가 그려진 매병은 아름다운 예술품이자 고결과 장수를 보증해

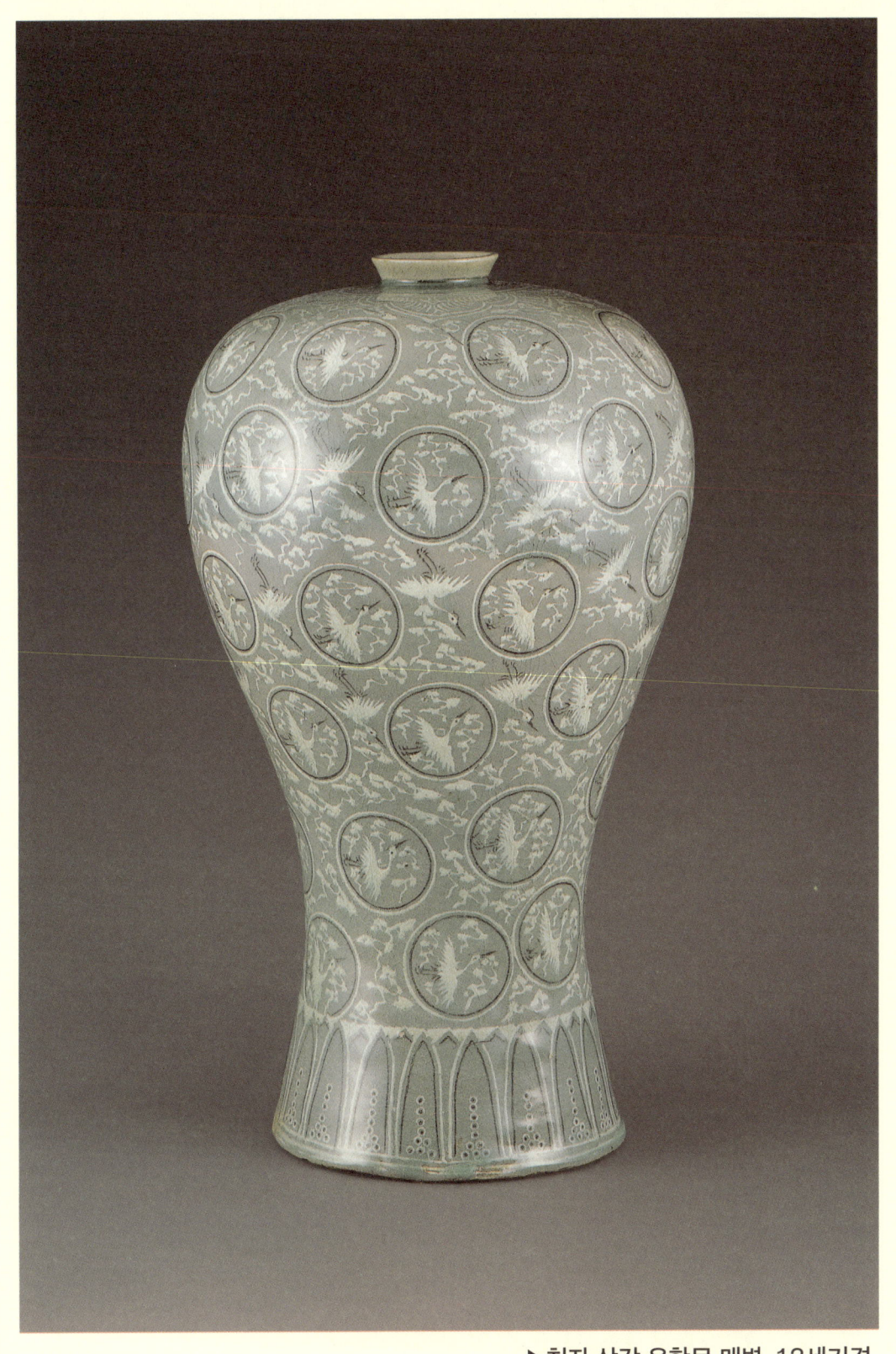

▶청자 상감 운학문 매병, 13세기경.
높이 42.1cm, 입지름 6.2cm, 밑지름 17cm. 간송 미술관 소장.

주는 상징적 부적처럼 여겨진 까닭입니다.

그러나 청자는 고려 멸망과 더불어 제조 비법의 명맥이 끊기고 말았습니다. 조선 시대에도 두루미는 도자기나 그림 소재로 사랑받았지만, 청자 대신에 백자를 선호했기 때문입니다. 하여 고려인이 창조한 청자 빛깔은 지금도 재현해내지 못하고 있습니다.

오늘날까지 전하는 고려청자 가운데 두루미가 있는 최고 명품은 국보 제68호인 **청자 상감 운학문 매병**(青瓷象嵌雲鶴文梅瓶)입니다. 일제 강점기인 1937년 간송 전형필이 거금 2만 원을 주고 일본인에게서 사들인 것인데, 당시 쌀 한 가마가 16원이었으니 상당한 금액을 치른 명품입니다.

"두루미가 몇 마리일까?"

이 청자 매병에 그려진 두루미는 수십 마리이지만 수백 마리가 날아다니는 듯한 느낌을 받습니다. 둥근 원 속의 두루미는 위로 날아오르고 원 밖의 두루미는 아래로 날아다니는 표현은 군무(群舞) 같기도 합니다. 상체가 넓고 하체가 좁은 매병은 하늘과 땅을 연상시킵니다. 매병은 송나라에서 유래됐지만 12세기 고려인은 한층 더 풍만하면서도 유연한 곡선의 아름다움을 재창조해냈습니다.

상감 기법으로 새겨 넣은 두루미를 보세요. 무척 섬세합니다. 붓으로 물감을 찍어 그리지 않고, 흙을 파내고 다른 흙이나 잿물을 채워 넣어 문양을 표현하는 방법은 고려인의 독창적인 예술 기법입니다.

"구름이 특이하네."

구름무늬는 또 어떤가요. 새털구름을 기본으로 하면서도 바람이 느껴지도록 가느다란 꼬리를 하고 있고, 어찌 보면 소나무나 영지버섯을 연상시키는 무늬이지요. 장수를 이중으로 상징하는 절묘한 표현입니다.

병의 아랫부분에는 펼쳐 놓은 연꽃잎 모양을 도안화한 문양 띠를 둘러서 불교의 신성함을 담고 있습니다.

이제는 몸체의 색을 볼까요. 고려청자의 바탕색은 보석 중의 하나인 비취옥의 빛깔과 닮았습니다. 중국인은 자신들이 만든 청자 빛깔을 비색(秘色)이라 불렀던 데 비해, 고려인은 '흙을 빚어 옥을 만든다'는 긍지와 함께 독창적인 빛깔이라는 뜻으로 비색(翡色)이라고 고쳐 불렀습니다.

　1123년 고려에 온 송나라 사절단의 서긍(徐兢)은 고려청자를 보고 매우 감탄했으며, 자기 나라로 돌아가 여행담을 책으로 펴내면서 그 빛깔이 무척 아름답다고 기록했습니다.

　정리하자면, 고려청자는 빛깔이 곱고 위에서 아래로 미끄럽게 흘러내리는 선이 아름답습니다. 거기에 상감 기법으로 물감 그림과는 다른 예술을 표현하고, 좋은 의미를 담은 무늬를 그려 넣었습니다. 높이 42.1센티미터, 입지름 6.2센티미터, 밑지름 17센티미터 크기의 청자 상감 운학문 매병은 그 모든 것을 담은 명품입니다.

고려 불화 수월관음도, 신성하고 화사한 그림

"관세음보살 나무아미타불!"

인도에서 발생한 불교가 중국과 우리나라에 전해진 뒤 스님이나 불교 신자들은 위와 같이 관세음보살이나 아미타불을 찾곤 했습니다. 왜 그랬을까요?

관세음보살(觀世音菩薩)은 한자에서 짐작할 수 있듯, 자신의 이름을 부르기만 해도 구원해 준다는 신성한 보살입니다. 자비의 마음으로 중생을 구제하고 이끌어 주며, 세상 중생의 말을 귀 기울여 들어주고, 그 누구도 배척하지 않으며 품어 준다고 합니다. 그런 까닭에 불교도들은 염불할 때 '관세음보살'을 외치며 구원을 갈망했습니다.

아미타불(阿彌陀佛)은 극락세계에 머물면서 불법을 가르치는 부처입니다. 하여 불교도들은 죽은 뒤 아미타불의 보호를 받고자 아미타불에 의지한다는 뜻으로 '나무아미타불'을 외치곤 했습니다.

부처에 기대고 싶어 하는 마음은 자연스럽게 부처의 얼굴을 그린 탱화(부처, 보살, 성현들을 그려서 벽에 거는 그림)나 입체 불상으로 이어졌는데, 대부분 관세음보살이나 아미타불 형상으로 만들어졌습니다.

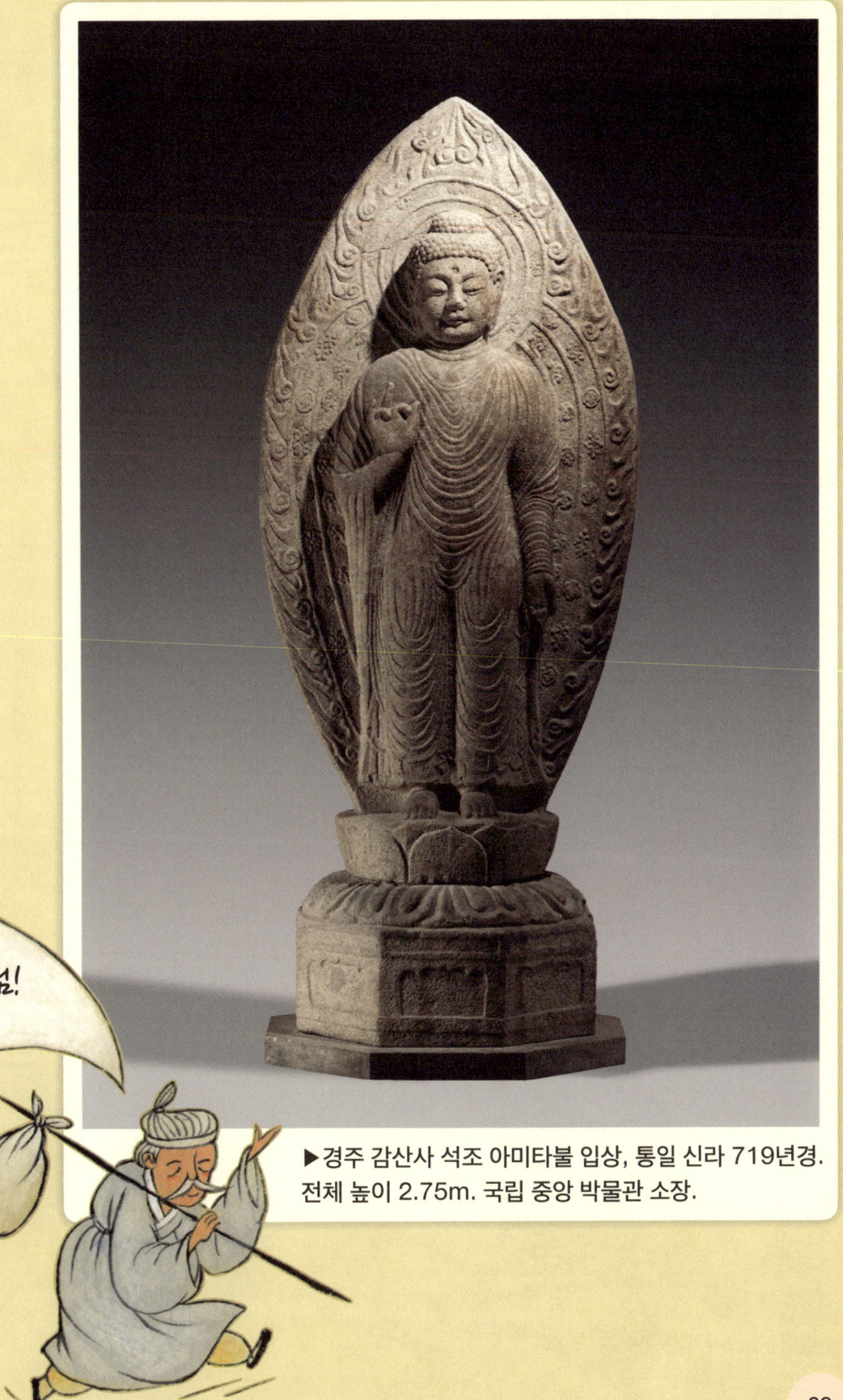

▶경주 감산사 석조 아미타불 입상, 통일 신라 719년경. 전체 높이 2.75m. 국립 중앙 박물관 소장.

탱화는 고려 시대에 대량 제작됐으며, **수월관음도**(水月觀音圖)가 특히 인기 많았습니다. 사찰에서는 물론 귀족들도 개인적으로 수월관음도를 주문 제작할 정도였습니다. 수월관음도가 무엇이기에 그랬을까요?

수월관음도는 불교 경전 《화엄경》에 나오는 선재동자의 일화를 소재로 삼은 불화입니다. 선재동자는 선지식(善知識, 불교의 바른 도리를 가르치는 사람)을 찾아 여기저기 헤매다가 마지막으로 관세음보살을 만나 깨달음을 얻고 아미타불의 극락세계로 갔다고 합니다.

"꿈에서라도 관세음보살을 뵙고 싶다오."

드디어 깨달음을 얻을 부처님 앞에 섰도다!

이에 연유하여 불교도들은 관세음보살을 직접 뵙고 극락세계에 가고 싶어 했으니, 수월관음도는 그런 욕망을 반영한 그림입니다. 수월관음도는 중국 당나라 말기부터 시작되어 우리나라에 전해졌는데 고려인은 중국과는 차원이 다른 화려하면서도 우아한 불화를 만들어냈습니다.

"고결하고 인자하신 모습이로다!"

고려의 수월관음도에는 몇 가지 정해진 형식이 있었습니다. 가장 보편적인 광경은 대략 다음과 같습니다. 보타락가산(補陀落迦山, 관세음보살이 사는 인도 남해안에 있는 팔각형 산)의 바위에 관세음보살이 편한 자세로 걸터앉아 있습니다. 바닷가에 솟은 보타락가산의 물가에는 기암괴석과 보물들이 가득합니다. 이렇게 물에 비친 달처럼 맑은 모습을 나타낸 관세음보살을 수월관음(水月觀音)이라 칭합니다.

"대나무와 꽃병도 있네!"

관세음보살의 옆에는 파란 대나무 두 그루가 있고, 한쪽에는 버들잎 꽂힌 정병이 놓여 있습니다. 맞은편 아래에는 선재동자가 합장한 모습으로 작게 그려져 있습니다. 선재동자와 관세음보살 사이에는 물 위에 핀 연꽃이 장식되어 있습니다.

이 풍경을 그린 수월관음도가 고려에서 유난히 관심을 끈 데에는 의상 대사의 일화가 크게 한몫했습니다. 《삼국유사》에 따르면 의상 대사는 당나라로 유학 다녀온 뒤 강원도 양양의 관음굴(지금의 홍련암)에서 기도하던 중 관음보살을 친견한 뒤 대나무가 쌍으로 난 자리에 낙산사를 창건했다고

합니다.

고려의 수월관음도는 그런 관세음보살을 가장 잘 나타낸 형상입니다. 수월관음도에는 하늘의 달이 모든 물에 비추듯 부처님의 자비가 중생들에 미친다는 의미가 담겨 있습니다.

그렇지만 수월관음도 제작은 쉽지 않았습니다. 밑그림을 그린 뒤, 먹선으로 윤곽을 그리고, 비단의 뒷면에 칠을 한 뒤, 다시 앞쪽을 칠하고, 부분적으로 금니(金泥, 아교풀에 갠 금박가루)를 칠하며, 마지막으로 잘못된 부분이 있는지 확인 점검 수정하는 절차를 거쳤기 때문입니다.

"1천 년 넘는 세월이 흘렀는데도 색깔이 살아 있네."

지금까지 남아 있는 고려의 수월관음도를 보면 여전히 아름다운 화려한 색채를 보여 주고 있습니다. 쉽게 색이 변하는 식물성 안료 대신에 오래도록 변치 않는 광물성 안료를 사용한 덕분입니다. 황토에서 노란색, 납에서 흰색, 수은에서 붉은색, 그리고 성분을 알 수 없는 광물에서 초록색을 만들어 썼습니다.

이제 수월관음도를 구체적으로 살펴보겠습니다. 1323년 서구방(徐九方)이 그린 〈수월관음도〉는 전형적인 고려 불화의 특징을 잘 나타내고 있습니다.

"투명한 옷이 무척 신비스럽네."

〈수월관음도〉를 보면 가장 먼저 관음보살의 겉옷(사리)이 눈에 띕니다. 자연스럽게 겹쳐진 물결 형태로 표현된 옷이 은은한 신비로움을 풍기기 때문이지요. 유연하게 몸을 휘감고 있는 투명한 옷자락은 이 작품의 아름다움을 더욱 돋보이게 하며, 투명하게 비치는 옷은 신비스러움을 주는 동시에 고운 피부를 강조하는 효과를 냅니다.

▶서구방, 수월관음도, 14세기. 비단 바탕에 채색, 165.5×101.5cm. 일본 교토 센오쿠하쿠코칸[泉屋博古館] 소장.

머리의 화려한 보관(寶冠), 목걸이와 팔찌 장신구, 화사한 채색과 부드러운 선들은 고급스러운 아름다움을 자아냅니다.

"달빛이 물에 반사되어 바위에 비친 것처럼 보이네."

위는 청록색이고 아래는 노란색인 바위는 금가루를 통해 연출한 환상적인 표현입니다. 바위는 파도처럼 보이기도 하고 귀한 사람이 앉는 옥좌처럼 보이기도 합니다. 머리 뒤의 둥근 두광과 몸 뒤의 둥근 신광은 관음보살의 성스러움을 강조하면서 보름달 같은 느낌마저 줍니다.

"정병에 왜 버들잎을 꽂았을까?"

정병은 맑은 물을 담는 병이고, 버들잎은 질병을 고쳐 주는 치유력을 상징합니다. 관음보살이 버들잎으로 중생의 고통을 치유해 준다는 뜻이지요. 때로는 관음보살이 한 손에 버들가지를 쥐고 있는 모습으로 묘사되기도 하는데, 그 의미는 똑같습니다.

또한 버들잎 꽂힌 정병은 고려 시대에 꽃꽂이가 성행했음을 일러 주기도 합니다. 고려인의 꽃꽂이 문화는 선재동자 앞에 그려진 연꽃에서도 확인할 수 있습니다.

잘 살펴보세요. 오른쪽 연꽃은 한 송이이지만, 왼쪽 연꽃은 여러 송이이지요. 줄기 하나에서 여러 색깔의 꽃이 필 수 없으므로, 이는 수반(바닥이 평평한 물그릇)에 여러 꽃을 장식한 고려의 꽃꽂이 문화를 반영했음이 분명합니다.

이 밖에 편안해 보이는 풍만한 얼굴과 곱디고운 손가락은 어머니 같은 여성성을 풍기는데, 무엇이든 품어 주는 관음보살의 자비를 나타낸 것입니다.

고려인들은 '수월관음도'란 제목으로 비슷한 내용의 그림을 많이 그렸습니다. 종교적 신앙심과 더불어 품격 높은 예술성 때문에, 수많은 사찰

과 귀족들이 끊임없이 주문했기에 그랬습니다.

　신비스럽고 화사한 고려의 수월관음도는 이렇듯 불교적 상징과 독창적인 예술미를 지니고 있기에 세계적인 명화로 평가받고 있습니다. 하지만 안타깝게도 현존하는 수는 그리 많지 않습니다. 그나마 우리나라에는 몇 점 없고 대부분 일본을 비롯한 외국에 있습니다. 7년 전쟁(임진왜란)과 구한말 그리고 일제 강점기에 유출된 것으로 여겨집니다. 참으로 슬픈 일입니다.

▶ **불화의 종류**

불화(佛畫)는 불교 신앙의 내용을 압축해 그림으로 표현한 것이에요. 만들어진 형태에 따라 벽화와 탱화, 경화(經畫), 괘불화(掛佛畫) 등으로 나뉘어요. 벽에 그리면 벽화, 종이나 비단에 그려 걸면 탱화, 불교 경전에 그리는 그림은 경화예요. 야외에서 특별한 법회나 의식을 할 때 걸그림처럼 만들어 걸어두는 대형 불화를 괘불화라고 해요.

숭례문에 얽힌 여러 재미있는 이야기

무쇠를 입히고 꺾쇠를 친 무거운 목재 문은 해가 지면 닫히고, 성문 열쇠는 왕궁으로 옮겨져서 왕이 보관한다. 그래서 일단 문이 닫히면 아무리 뇌물을 쓴다고 해도 다시 열 수 없게 된다. 그럴 경우 성문 안으로 들어가는 유일한 방법은 밧줄을 타거나 타인의 도움을 받아 약간 허물어진 성벽을 타고 넘어가는 것이다. 내가 서울에 가기 직전 영국 해군 제독 한 사람이 불과 몇 분 늦어져 이렇게 뱃사람다운 방식으로 성내에 진입했다고 한다. 조선 고위 관리들은 이 이야기를 듣고 한편으론 충격을 받았지만 한편으론 재미있어하였다.

1894년 중국, 조선, 일본을 방문한 바 있는 영국 정치가 조지 커즌이 남긴 기록 중 일부인데, 여기에 등장하는 성문은 어디일까요? 짐작했겠지만 한양의 **숭례문**입니다.

여기서 한 가지 의문이 생깁니다. 들어오지 못하게끔 성문을 닫아 놓고 어째서 성벽 담치기는 눈감아 주었을까 하는 점입니다. 그에 대한 해답을 찾기 전에 숭례문의 역사부터 훑어보겠습니다.

"새 나라를 세웠으므로 궁궐을 새로운 도읍지로 옮겨야 한다."

고려 왕조를 멸망시킨 뒤 이성계는 하루빨리 다른 땅에 궁궐과 성곽을 지으라고 명령했습니다. 여러 지역을 검토한 결과 한양이 적합지로 결정됐고, 정도전이 실무를 책임졌습니다.

"그래 바로 저걸 따라가면 되겠구나!"

한양 성곽을 어떻게 쌓아야 할지 고민하던 정도전은 어느 날 아침 주위의 산을 둘러보고 탄성을 질렀습니다. 밤새 내린 많은 눈이 아침에 대부분 녹았으나 북악산과 인왕산을 이은 능선만은 여전히 눈이 녹지 않은 걸 발견하고 감탄한 것이었습니다.

하여 정도전은 북악산을 중심으로 서쪽 인왕산 동쪽 낙산을 따라 한 바퀴 빙 두른 형태로 자연 지형을 활용해서 성곽을 쌓았습니다. 그리고 동서남북 네 군데에 큰 문을 냈습니다. 바로 사대문(四大門)입니다.

정도전은 한양에 어째서 사방으로 대문을 만들었을까요?

그건 정방향(正方向)을 중시한 관념에 따른 일이었습니다. 만물을 지배하는 기운은 정방향으로 들어오고 나간다고 믿었기에 정남·정동·정북·정서 방향에 큰 문을 낸 것입니다.

사대문의 경우 방향에 맞춰 남대문·동대문·북대문·서대문이라 부르지만, 각각의 고유한 이름을 따로 지었습니다. 남쪽 숭례문(崇禮門), 동쪽 흥인지문(興仁之門), 북쪽 숙정문(肅靖門), 서쪽 돈의문(敦義門)이 그것인데 여기에는 나름의 뜻이 숨어 있습니다. 뭘까요?

그건 바로 유교(儒教) 사상입니다. 조선은 유교를 국가 이념으로 삼으면서 그걸 사대문 이름에 반영했습니다. 유교에서 사람이 마땅히 갖추어야 할 네 가지 성품으로 강조하는 인(仁)·의(義)·예(禮)·지(智)를 각각의 대문에 한자씩 붙인 이유가 여기에 있습니다. '인의예지'는 어질고, 의롭고, 예의 바르고, 지혜로움을 뜻합니다.

그런데 숙정문에는 지혜로움을 뜻하는 지(智)가 보이지 않죠? 그 까닭은 본디 홍지문(弘智門)으로 이름을 지으려 했으나, 백성이 똑똑해지는 것을 원하지 않았던 사대부들의 반대로 개혁과 정화의 의미를 지닌 숙청문(肅淸門)으로 이름이 지어졌기 때문입니다. 숙청문은 조선 중기 이후 숙정문으로 바뀌었는데, 정(靖)에는 지(智)의 의미가 담겨 있습니다.

사대문 중에서 남대문을 특히 중요하게 여겼는데 이는 남쪽을 정문으로 삼았기 때문입니다. 경복궁 근정전에서 남쪽을 바라보면 근정문, 흥례문, 광화문, 숭례문이 일직선으로 되어 있음을 확인할 수 있습니다.

'예절을 존중하는 문'이란 뜻의 숭례문은 경복궁 남쪽에 낸 대문으로 현판 글씨가 특이하게도 세로입니다. 풍수지리에 따르면 그 앞에 보이는 관악산이 불꽃 모양인 탓에 화재 일어날 가능성이 높아 불기운을 누르려고 세로로 썼다고 전합니다.

그런데 조선 정부는 사대문 중에서 가장 비중이 큰 숭례문을 도성 성문치고는 아담한 느낌이 들도록 만들었습니다. 다른 나라의 성들과 비교해 보면 높이에서 외적을 막기에는 부족해 보이기까지 합니다. 왜 그랬을까요?

조선이 한양으로 도읍지를 옮길 당시 외적은 북쪽에 있었습니다. 아주 오래전부터 그 무렵까지 일본은 국력이 약해서 조선을 위협할 수준이 아니었습니다. 고려 말엽 왜구가 남쪽 해안에서 이따금 말썽을 부렸지만 정부군이 출동해서 제압할 수 있었습니다. 고려를 괴롭힌 외부 세력은 북쪽 몽골족과 여진족 그리고 한족이었습니다. 따라서 조선은 한양 이북의 북쪽 성들을 튼튼히 지어 침략에 대비했고, 한양의 성문은 상징적으로 지었습니다.

다시 말해 한양의 관문은 외적 방비보다 백성 출입을 통제하기 위한

목적으로 만든 것입니다. 이때의 통제는 억압보다는 소통을 상징하므로 존재감만 나타내도록 성벽을 쌓고 성문을 세웠습니다. 조선은 '어진 정치' 즉 덕치주의를 내세웠기에 백성에게 너무 위협적으로 보이지 않도록 아담하게 성문을 세운 것이었지요. 사람 키보다 훨씬 큰 거대한 돌을 성벽 밑돌로 삼은 일본 성들과 비교되는 부분입니다.

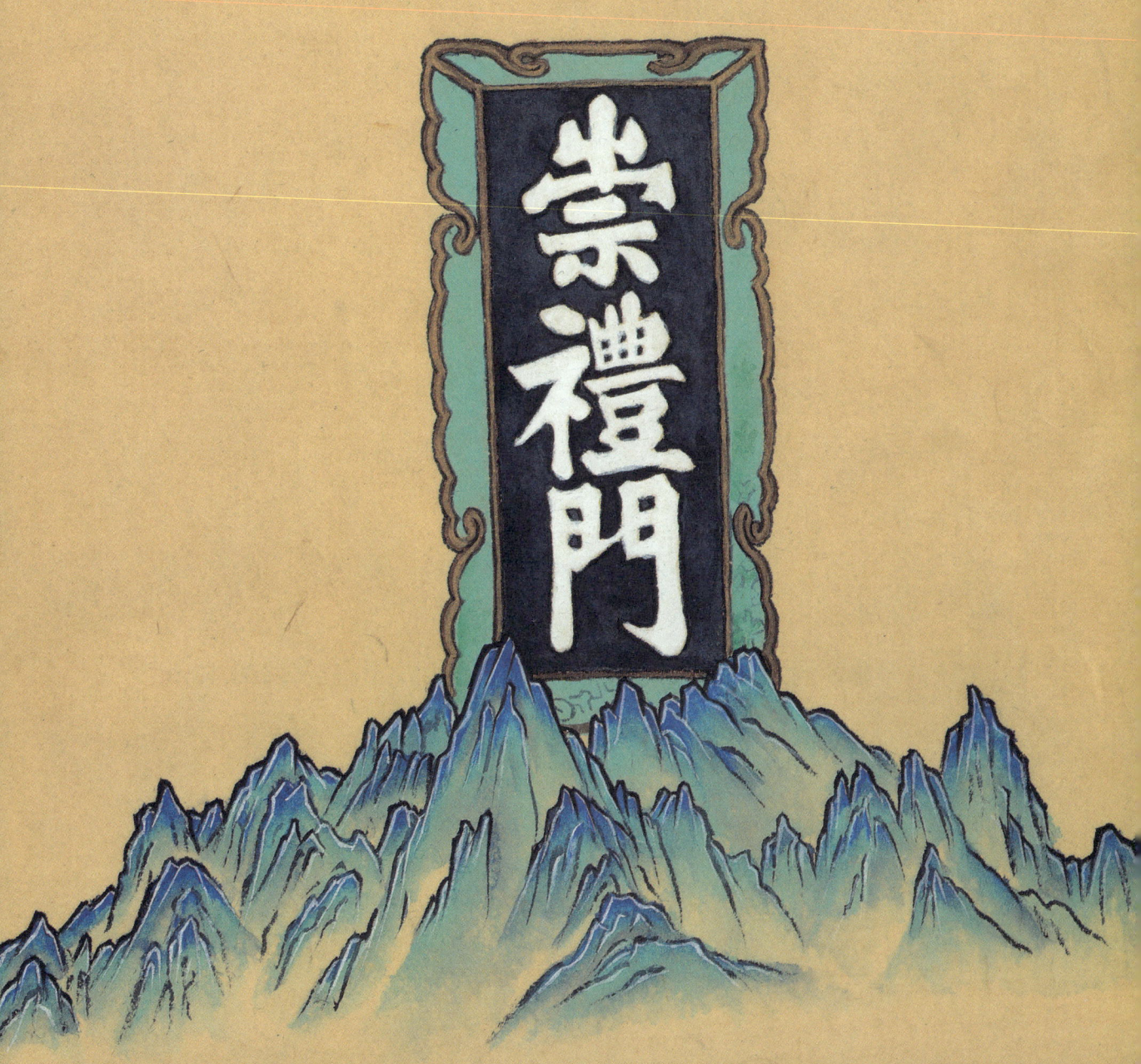

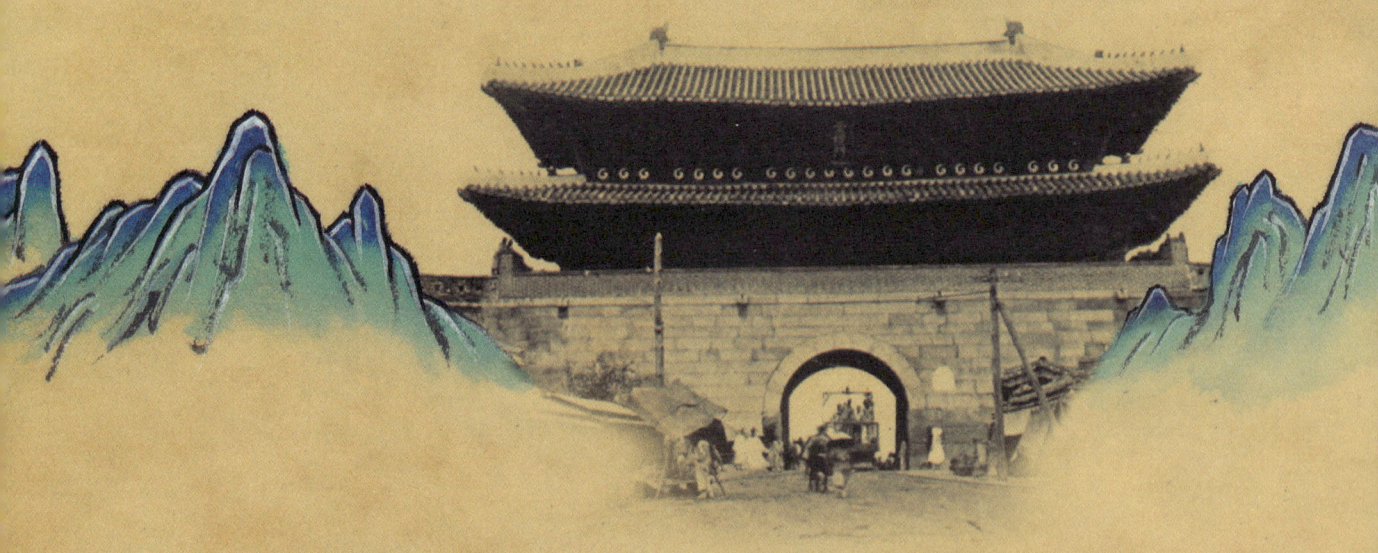

"인간은 자연의 일부다!"

또한 전통적으로 우리 선조들은 건축물을 지을 때 자연과의 조화를 중시했는데, 이런 정서가 숭례문에도 그대로 반영됐습니다. 위에서 아래로 내려오는 산의 능선을 이어받은 듯한 성벽 높이도 그렇거니와 숭례문 출입구 아치 주변을 살펴보면 문을 받치고 있는 돌들의 크기가 제각각임을 알 수 있습니다. 돌들의 높이는 일정하나 넓이가 다르며, 좌우 대칭도 아닙니다. 가지각색 크기의 돌들을 높이만 통일하여 차례차례 쌓아 자연스러운 좌우 비대칭을 보여 주고 있지요. 이런 건축 방식은 좌우 대칭을 추구하는 방식에 비해 공사 기일이 더 단축되고 재료 낭비도 적다는 장점이 있습니다.

요컨대 자연과의 어우러짐을 추구하면서 백성과의 소통을 추구하려는 마음의 실현, 그것이 도성 성벽과 숭례문입니다. 같은 맥락에서 저녁에는 성문을 닫아 출입을 막으면서도 백성들의 성벽 담치기는 눈치껏 묵인해 주었고요. 출입을 완전히 막으려 했다면 성벽을 더 높이 쌓았겠지만 굳이 그렇게 하지 않은 것이지요.

숭례문은 여러 난리에도 큰 화를 입지 않았으나, 2008년 방화로 상당

한 피해를 보았고 2013년 5월 복원되었습니다. 이를 통해 숭례문의 소중함이 새삼 부각되고 있습니다.

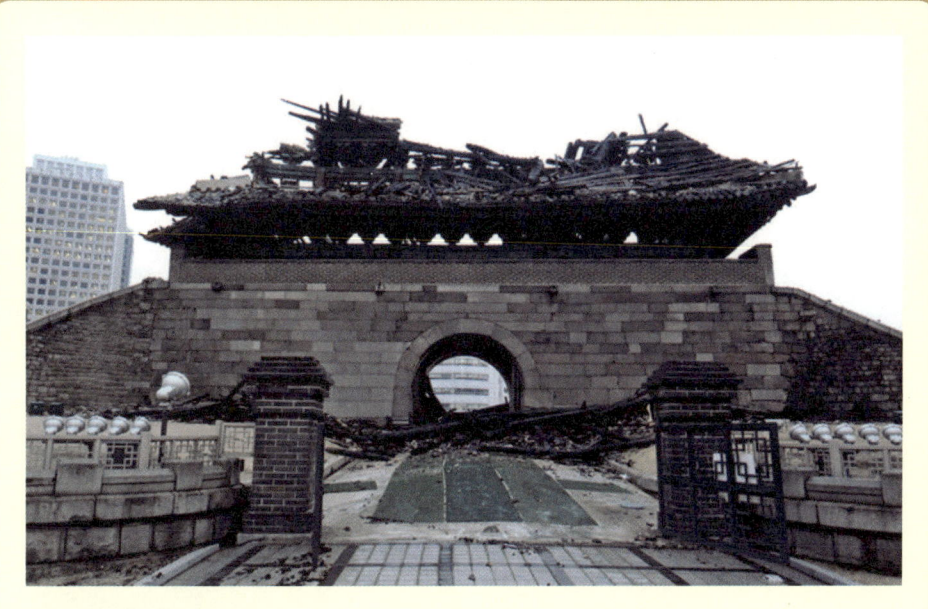

▶불에 탄 숭례문 모습

숭례문의 건축학적 특징과 예술성을 간략히 살펴보면 다음과 같습니다. 앞면 5칸 옆면 2칸 크기로 지은 2층 누각 숭례문은 완만하게 경사진 지붕과 굵은 기둥 때문에 안정감이 있습니다. 날렵한 곡선과 자연스러운 조화는 시각적 아름다움을 느끼게 해 줍니다. 중앙 아래에 있는 화강석

의 무지개문은 비대칭 좌우 돌들 덕분에 인공미가 아닌 자연미를 풍깁니다.

"단청 색깔에 초록이 많네."

궁궐과 사찰에만 장식하는 단청을 칠해서 신성함을 나타냈습니다. 초록색이 주를 이루는 우리의 단청은 푸른 숲(자연)을 연상시키기도 합니다. 기둥 위뿐만 아니라 기둥 사이에도 있는 다포 양식은 조선 전기 건축물의 특징이며, 숭례문은 지어진 연대를 정확히 알 수 있는 서울 성곽 중에서 가장 오래된 목조 건축물입니다.

한편 숭례문이 국보 제1호로 지정된 것은 일제 강점기인데, 임진왜란 때 가토 기요마사[加藤淸正]가 가장 먼저 숭례문을 통해 한양으로 진입 통과한 일을 기념한 것이라는 말이 전해집니다. 여기에는 우리나라의 유물 유적들을 격하시키려 한 일제의 음모도 담겨 있습니다. 그러므로 '남대문'이 아니라 '숭례문'으로 불러야 합니다.

안견의 몽유도원도에 담긴 사연과 산수화의 특징

"아니 이게 누구요. 반갑소."

안평 대군은 평소 절친하게 지내는 박팽년을 우연히 만나 같이 산길을 걸었습니다. 이런저런 이야기를 나누며 걷다 보니 복숭아나무 수십 그루가 있는 숲에 도착했습니다. 주변을 살펴보니 층층의 산봉우리가 병풍처럼 둘러 있고, 깊은 골짜기에서는 계곡 물 흐르는 소리가 들렸습니다.

"보기 아름답고 듣기 좋은 풍경이군요."

"조금 더 가 봅시다."

오솔길을 따라 더 걸으니 여러 갈래 길이 나왔습니다. 어느 곳으로 가야 할지 몰라 서성이는데 어디선가 노인이 나타나서 갈 방향을 일러 주었습니다.

"이 길을 따라 북쪽으로 휘어져 골짜기에 들어가면 도원(桃源)이라오."

안평 대군과 박팽년은 노인이 가르쳐 준 길로 계속 걸어 도원에 도착했습니다. 복숭아꽃이 만발한 도원은 그야말로 꽃 천지 낙원이었습니다. 꽃잎은 눈송이처럼 날리고, 향긋한 냄새는 코끝을 자극하며 말로 표현하기 힘든 행복감을 안겨 주었습니다. 두 사람은 천국에 온 듯한 황홀감에 빠져 그 정취를 한껏 만끽했습니다.

"꼬끼오!"

느닷없는 닭 울음소리에 잠을 깬 안평 대군은 꿈이 워낙 생생한 탓에 한동안 꿈인지 생시인지 헷갈렸습니다. 1447년 4월 20일 밤과 이튿날 새벽의 일이었지요. 안평 대군은 아침을 먹은 뒤 당시 이름난 화가 안견(安堅, ?~?)을 불렀습니다. 자신이 꿈에서 본 풍경을 그려 달라고 부탁하기 위함이었습니다. 안평 대군 자신도 글과 그림에 능했지만, 산수화에 관한 한 안견의 실력을 더 높이 평가했기에 그랬습니다.

"간밤에 박팽년과 함께 무릉도원을 노니는 꿈을 꾸었소. 복숭아꽃이 흐드러지게 피어 있더이다. 아름다운 꽃들이 지기 전에 그 풍경을 그려 주오."

"도원명이 말한 무릉도원을 보신 것이군요. 그런데 어찌 제게 청하시는지요?"

"그대는 보이지 않는 것을 그리는 재주를 타고나지 않았소. 그 마음의 눈으로 그려 주오."

안견은 안평 대군의 꿈 이야기를 들은 뒤, 몇 가지 궁금한 점을 물었습니다. 이에 안평 대군은 마치 실제로 본 것처럼 여기저기 곳곳의 풍경을 자세히 설명해 주었습니다. 집으로 돌아온 안견은 눈을 감은 채 자신이 여행하는 기분으로 그 풍경을 더듬어 걷고 상상했습니다.

"이제 알 것 같구나."

안견은 비단을 펼쳐 그림을 그려 나갔습니다. 자기의 예술적 재능을 인정해 주는 안평 대군을 위해 최선을 다했고, 사흘 동안 심혈을 기울인 끝에 그림을 드디어 완성했습니다.

안견은 그림의 전개 방향에도 세심히 배려했습니다. 조선 시대 두루마리 그림의 경우 오른쪽에서부터 왼쪽으로 감상하게끔 그리는 게 일반적입니다. 그에 따르려면 현실 세계를 오른쪽에 그리고 걸어 들어가서 보게 되는 무릉도원을 왼쪽에 그려야 합니다. 하지만 안견은 그 기준을 따르지 않고 왼쪽의 현실 세계에서 오른쪽의 낙원으로 이어지도록 그렸습니다. 이는 안평 대군이 두루마리를 풀면서 가장 보고 싶어 하는 무릉도원을 바로 볼 수 있도록 배치한 것으로 여겨집니다.

"오호, 내가 꿈에서 본 그대로 그리다니 과연 신필(神筆)이로다."

안평 대군은 안견이 그려온 그림을 보고 또 보며 연신 만족감을 나타냈습니다. 안평 대군은 행복한 마음으로 그림에 제목 **몽유도원도**(夢遊桃源圖)를 적고 소감문을 썼습니다. 조선 최고 명필로 소문난 안평 대군의 글이, 조선 최고 화가의 그림에 더해지는 순간이었지요.

안평 대군은 자신의 집을 수시로 드나드는 문인들에게 〈몽유도원도〉를 보여 주었습니다. 박팽년, 성삼문, 신숙주, 정인지, 김종서, 최항 등 당대 유명 인물들은 하나같이 감탄하며 그림을 감상했습니다.

"천하 절경이요, 명작 중의 명작입니다."

꿈에 동행한 박팽년을 비롯해 성삼문과 신숙주를 포함한 조선 최고 문인 21명이 그림을 칭송하는 찬시(讚詩)를 적었습니다. 이로써 조선 최고의 시(詩), 서(書), 화(畵)가 어우러진 명품이 탄생했습니다.

▶안견, 몽유도원도, 1447년. 비단에 먹과 채색,

이제 〈몽유도원도〉를 살펴볼까요. 이 그림은 세로 38.7센티미터, 가로 106.5센티미터 크기의 수묵 담채화입니다. 산봉우리는 먹으로 그려졌고, 복숭아꽃잎은 연분홍색 위에 금채(金彩)가 더해져 화려한 분위기를 자아냅니다. 각각의 경치는 분리된 듯싶으면서도 전체적으로 통일감이 있어 '따로 또 같이' 어울립니다. 왼쪽 도입부의 현실 세계와 오른쪽 이상 세계의 풍경이 대조적이며, 산봉우리에 둘러싸인 도원은 누구나 쉽게 갈 수 없는 곳임을 나타냅니다. 웅장한 산세와 환상적인 낙원은 신선 세계 같은 느낌도 풍깁니다. 또한 왼쪽 아래에서 사선으로 점차 올라가도록 구성된 배치는 감상자에게 산길을 걸어 이상 세계로 들어가는 기분을 안겨 줍니다.

〈몽유도원도〉는 그림은 물론 서예와 문학사적으로 가치가 높은 예술

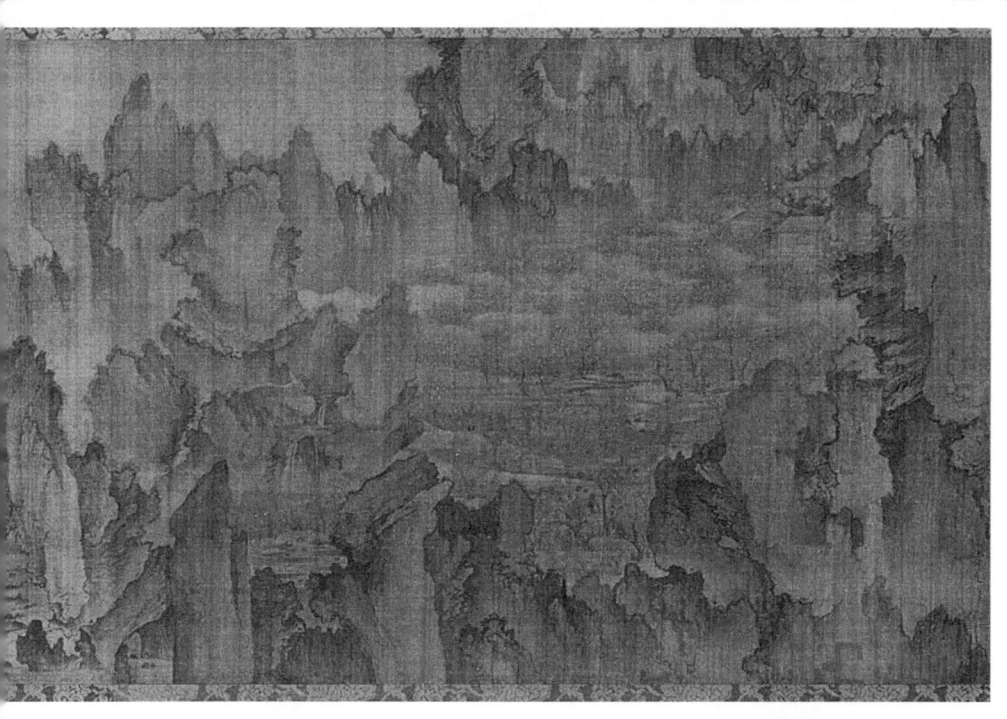

38.7×106.5cm. 일본 덴리 대학교 소장.

품입니다. 엄격한 유교 사회에서, 평화롭고 여유롭게 살고 싶어 하는 사람들의 이상향을 잘 나타낸 명작이고요. 또한 현존하는 조선 시대 회화 가운데 연도가 가장 오래된 작품이기도 합니다.

그런데 안타깝게도 이 그림은 지금 우리나라에 있지 않습니다. 임진왜란 때 유출되어 현재 일본 덴리[天理] 대학교에 있습니다. 가슴 아픈 일입니다.

한편 산수화는 아름답다고 여겨지는 이상 산수(理想山水)와 실제 경치를 그린 실경 산수(實景山水)로 크게 구분됩니다.

우리나라에서 독립된 회화로서의 산수화는 고려 시대에 나타났습니다. 이때의 산수화는 깊은 철학적 뜻을 지닌 그림이었고, 조선 시대에 이르러 크게 유행했습니다. 조선 시대 초기에는 큰 산과 큰 강을 그린 정형

화된 이상 산수가 성행했는데, 15세기 중엽 안견의 〈몽유도원도〉를 흉내 낸 화풍이 가장 큰 세력을 누렸습니다. 또한 이 무렵 금강산을 그린 금강산도(金剛山圖)가 대표적 산수화로 제작됐고, 새 왕조의 기상을 강조하기 위해 한양의 명소들이 새롭게 그려졌습니다.

조선 중기에는 전쟁의 혼란과 사회의 대립 분위기 때문에 (현실을 떠나) 웅장한 자연 속에 인물이 작게 묘사된 산수 인물화(山水人物畵)가 유행했습니다. 18~19세기에는 김홍도, 신윤복, 이유신 등의 중인 화가들에 의해 보다 근대적인 산수화가 그려졌습니다.

그렇다면 왜 많은 화가가 산수화를 그렸을까요? 여러 이유가 있지만 가장 큰 이유는 아름다운 자연에서 편안히 살고 싶은 희망을 나타낸 데 있습니다. 가난, 다툼, 전쟁 등의 고된 현실에서 벗어나 걱정 없이 지내고 싶은 이상향을 그린 것이지요. 감상자들은 비록 현실적으로는 그런 곳에 가지 못하지만 그림을 보면서 상상으로나마 마음의 위로를 얻었던 것이고요.

서양의 풍경화는 실재하는 풍경을 그린 데 비해, 동양의 산수화는 대부분 현실을 떠나 살고 싶은 곳을 그렸다는 차이가 있습니다.

▶ **실경 산수, 진경산수, 관념 산수**

실경 산수는 실제 자연의 경치를 보고 그린 산수화예요. 우리나라의 자연 경관과 지역을 소재로 대부분 실용을 목적으로 그렸어요. 진경산수(眞景山水)는 실경 산수의 하나인데, 작품성과 회화성을 살린 좀 더 한국적인 산수화로 조선 후기에 유행했어요. 반면 관념 산수(觀念山水)는 실제 있는 것을 보고 그린 것이 아니라, 상상해서 그린 산수화예요. 사람의 마음속[念]에서 나타난 모습을 보고[觀] 그린 산수화랍니다.

분청사기의 무늬는 왜 아이 그림 같을까

"어떻게 만들어야 하지?"

고려가 멸망하면서 국가 차원에서 관리하던 고려청자의 제조 비법도 더불어 사라졌습니다. 조선 정부가 고려의 상징과도 같은 불교와 화려한 청자를 멀리하고, 그 대신에 유교와 소박한 백자를 강조했기 때문입니다. 또한 정권이 바뀌는 과정에서 한동안 강력한 세력을 누린 지방 호족들이 지방별로 도자기를 제작하면서 도자기 품질이 나빠졌습니다.

이보게, 여기 물고기 좀 봐! 어때?

자식을 많이 낳고 싶나?

▶분청사기 음각어문 편병, 16세기.
높이 22.6cm, 입지름 4.5cm, 밑지름 8.7cm. 개인 소장.

 이에 따라 백자를 만들어야 하는 도공들은 고민에 빠졌습니다. 하여 방법을 찾아냈으니 청자 바탕흙에 하얀 흙물을 덮어씌운 뒤 유약을 발라 굽는 것이었습니다. 마치 여성이 얼굴에 하얀 분을 바르는 것과 같은 이치였습니다.

"흙물을 먼저 바르고……"

이렇게 만들었지만 조선 시대 초기에는 여전히 청자로 불렸습니다. 그래도 고려청자와는 확연히 구별되므로 전국적으로 널리 만들어졌습니다. 또한 정부가 통제하지 않자, 도공들은 저마다 자신이 좋아하거나 사람들이 관심 가질만한 무늬를 도자기에 그려 넣었습니다. 주로 물고기, 연꽃, 인삼 잎 등의 무늬가 그려졌는데, 그림은 전문 화가의 솜씨가 아니라 아이가 그린 것처럼 자유분방했습니다.

"하하. 여기 물고기 좀 봐. 엄청나게 뚱뚱해."
"자식을 많이 낳으라는 뜻인 모양이지."
"이건 인삼 잎인 모양인데, 산삼 한 뿌리 캘 수 있으려나 모르겠네."

덕분에 이 시기의 도자기들은 소박하면서도 익살스러운 무늬를 특징으로 하게 됐습니다. 어떤 무늬는 현대적인 추상화처럼 보이기도 했습니다. 만드는 기법도 점점 다양해져서 바탕흙에 하얀 흙물을 바른 뒤 도구를 이용해 긁어내서 무늬를 장식하는가 하면, 무늬를 먼저 조각한 다음 그릇을 통째로 하얀 흙물에 담갔다가 꺼내기도 했습니다.

훗날 미술사학자 고유섭은 조선 시대 초기에 만들어진 이러한 도자기를 일러

"멋지게 조각해 볼까나!"

 '분장 회청 사기(粉粧灰靑沙器)', 줄여서 **분청사기**라고 호칭했습니다. 청색 흙에 하얗게 칠한 사기라는 뜻의 말입니다.

 분청사기는 20세기에 들어서야 새롭게 조명되었고 20세기 중엽 이후 독특한 예술성을 인정받았습니다. 꾸미지 않은 소박함이 매력이라는 평가와 더불어 털털한 한국인의 심성이 담긴 도자기라는 평가도 곁들여졌습니다.

 분청사기는 다른 나라에서는 유례를 찾기 힘든 한국 특유의 도자기 예술입니다. 세계 대부분 도자기에 있는 무늬는 온갖 정성을 다해 그린 것인데 비해, 분청사기의 무늬는 도공 마음대로 자유스럽게 단순화한 것이거든요. 그래서 화려한 것보다 단순하면서도 정감이 가는 것을 좋아하는 사람들이 분청사기를 선호합니다.

신사임당, 초충도에 부드러움과 생동감을 담다

"저건 뭐예요?"

"그건 왜 그래요?"

조선 시대 중엽 강릉에서 태어난 신씨 집안의 인선은 호기심이 무척 많았습니다. 끝없이 질문을 해서 집안 어른들은 물론 하인들까지도 진땀을 빼곤 했습니다. 때론 귀찮기까지 할 정도로 질문은 집요했지만, 어머니 이씨는 언제나 그에 대한 대답을 진지하게 해 주었다고 합니다.

'바닷가를 그리려면 바다를 직접 봐야겠어.'

인선의 호기심이 얼마나 왕성했는가 하면 어느 날인가는 경포대까지 가서 직접 바닷가와 파도를 구경한 다음 그 풍경을 그렸다고 합니다. 이런 꼼꼼한 관찰력을 바탕으로 한 그림 그리는 태도가 자연스레 습관이 됐음은 물론입니다.

 그 무렵 여자들은 집안에서 살림이나 해야 한다는 관념이 일반적이었습니다. 하지만 인선은 왕성한 호기심과 그 호기심을 적극적으로 해결해 준 어머니 덕분에 공부는 물론이고 그림과 글씨를 잘하게 됐습니다.

 인선은 성장하여 한양에 사는 이원수와 결혼했고, 사임당(師任堂)을 호로 삼았습니다. 사(師)는 본받는다는 뜻이고, 임(任)은 옛날 중국 고대 문왕(文王)의 어머니인 태임(太任)을 뜻합니다. 태임이 역사상 가장 현숙한 부인의 전형이었기에 그를 본받는다는 뜻으로 사임(師任)이라는 호를 지은 것입니다.

 그렇지만 신사임당(申師任堂, 1504~1551)이 생각하는 현모양처는 남편에 순종하고 아이 교육에만 신경 쓰는 그런 사람이 아니었습니다. 사임당은 올바른 가치관을 바탕으로 남편에게 할 말은 하고, 옳은 일을 추구하는 자기주장이 강한 사람이었습니다.

 사임당은 남편이 좋지 못한 사람과 어울릴 때에는 그 점을 지적해서 고치도록 했고, 시어머니를 보살펴드린 시기를 제외하고는 대부분 강릉의 친정에서 살았습니다. 아들 율곡 이이도 친정인 오죽헌에서 낳았습니

다. 그래서인지 율곡은 아버지보다 어머니에게 더 큰 영향을 받으며 자랐습니다. 율곡은 뒷날 어머니(신사임당)에 대한 기록만 남겼는데 그 내용은 대략 다음과 같습니다.

"어머니는 유년 시절부터 경전에 통달했고, 문장을 잘 지으셨다. 또한 바느질이 능하고, 자수 실력은 정교했다. 천성은 온화하고 고상했으며 말수가 적고, 행동은 신중하고 항상 겸손하셨다. 평소 그림을 즐겨 그리셨는데, 일곱 살 때부터 안견의 그림을 모방하여 산수화를 그렸고, 포도를 그렸으니 세상에 견줄 만한 이가 없을 만큼 솜씨가 비범했다."

율곡의 글에서 알 수 있듯, 사임당은 그림 그리기를 무척 좋아했습니다. 어릴 때 안견의 산수화를 펼쳐 놓고 따라 그리면서 그림의 길을 걸었고, 안견의 뛰어난 그림을 항상 좋은 지침으로 삼았다고 합니다.

"벌레들의 세계는 어떠할까?"

사임당은 어느 날부터인가 화초와 벌레에게 관심을 가졌고 그들의 모습을 관찰한 뒤 **초충도**(草蟲圖)를 그렸습니다. '초충도'는 풀과 벌레를 주제로 한 그림을 이르는 말이며 때로 여러 가지 과일도 함께 등장합니다.

"벌레가 살아 있는 것처럼 보이네."

사임당은 안견의 산수화를 좋아했지만, 정작 솜씨를 발휘한 것은 초충도였습니다. 어릴 때부터의 남다른 관찰력을 바탕으로 풀벌레의 생생함을 잘 묘사했기에 보는 사람마다 감탄했습니다. 100여 년 뒤 사임당의 초충도를 본 조선 제19대 임금 숙종은 다음과 같이 칭찬하며 사임당 그림을 궁중에 두도록 지시했다고 합니다.

"풀이랑 벌레가 실물과 똑같구나. 솜씨가 참으로 신묘하도다."

사람들로부터 인기가 높았기에 사임당은 여러 모습의 초충화를 많이

 그렸습니다. 하여 병풍과 족자가 세상에 많이 전해졌으며, 많은 여인이 사임당의 초충화를 모본으로 하여 자수를 놓았습니다. 덕분에 조선 시대 여성의 그림을 보기 힘든 오늘날 사임당의 초충도만은 볼 수 있게 됐습니다.

 이제 사임당의 대표적인 작품으로 여겨지는 여덟 폭 병풍의 초충도를 살펴볼까요.

 신사임당의 초충도에는 몇 가지 특징이 있습니다. 대체로 화면의 1/3 혹은 1/4 지점에 자잘한 점들을 찍어서 지면을 나타냅니다. 그 위에 한두 가지 식물을 그립니다. 식물 주변에는 나비, 벌, 매미, 사마귀, 메뚜기, 방아깨비 따위 풀벌레와 개구리, 도마뱀, 쥐 등을 함께 그려 넣습니다. 그림을 보세요. 그렇지요?

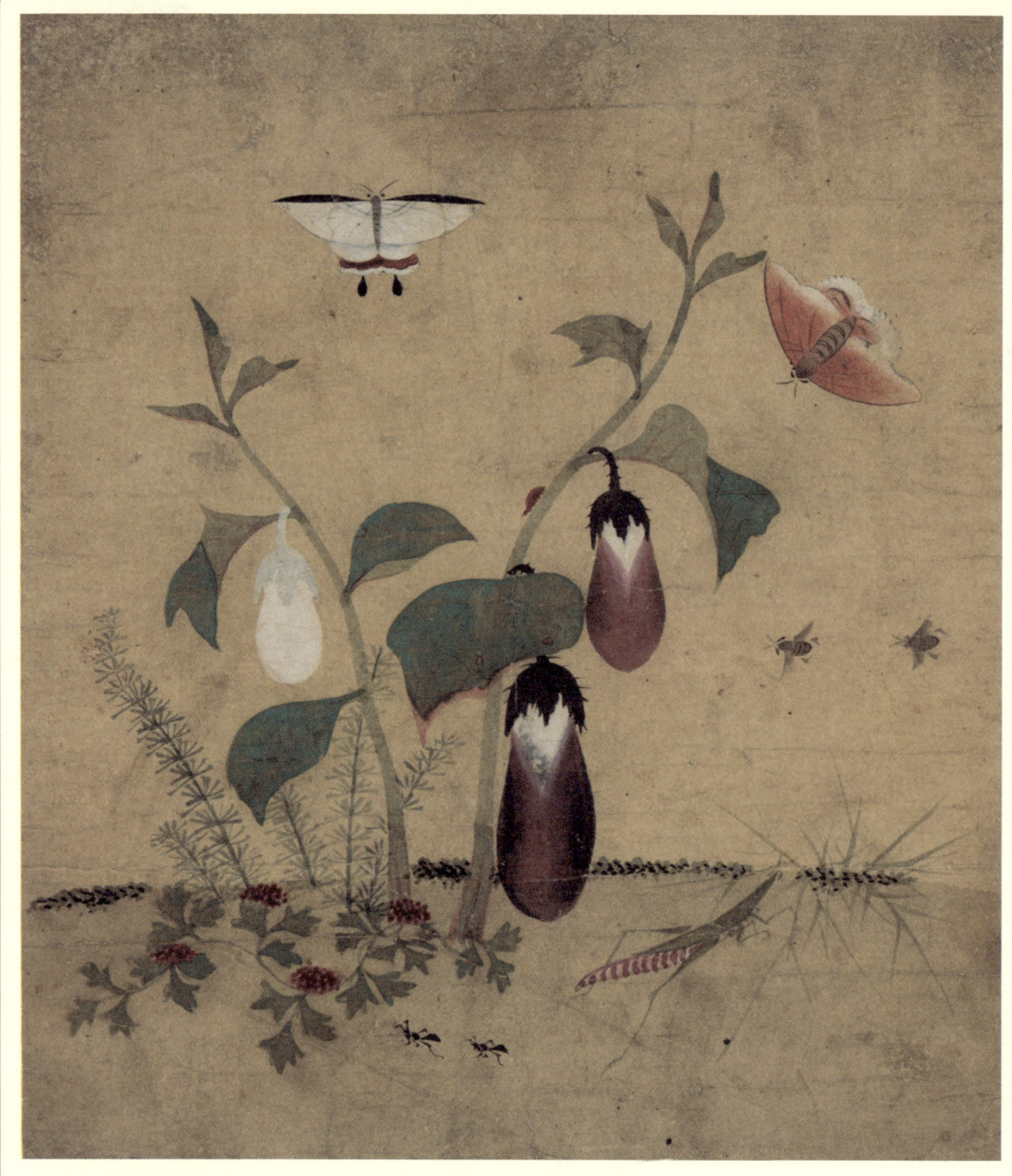

▶신사임당, 가지와 방아깨비, 16세기. 종이에 채색, 32.8×28.0cm. 국립 중앙 박물관 소장.

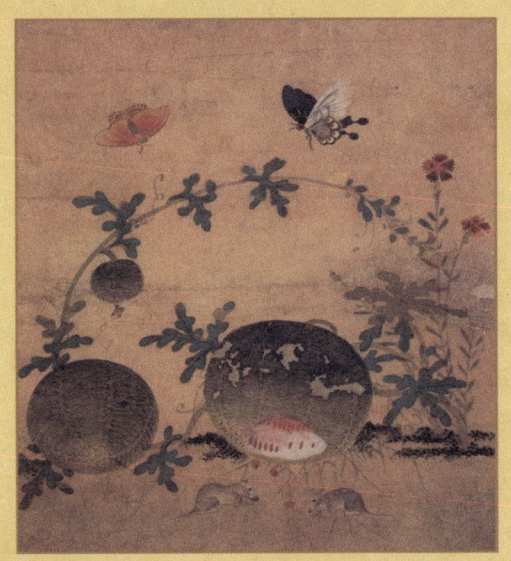
▶신사임당, 수박과 들쥐

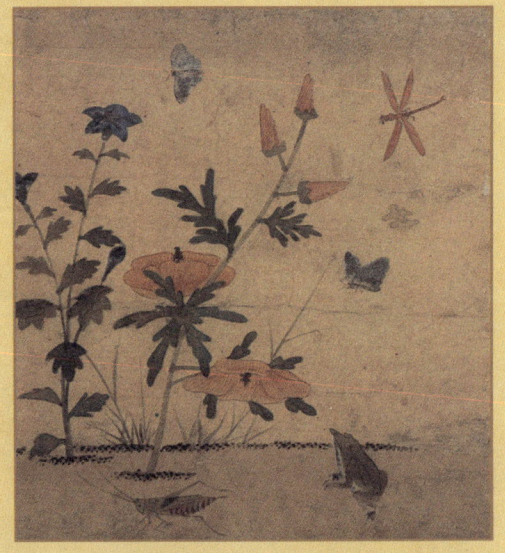
▶신사임당, 어숭이와 개구리

정신없이 수박을 파먹는 들쥐, 패랭이꽃과 나비, 가지 옆에 서 있는 사마귀와 기어가는 개미, 원추리 줄기에 매달린 매미와 그 옆에 있는 개구리 등등은 저절로 고개를 끄덕이게 하거나 미소를 짓게 합니다.

"개구리가 딴청 피우는 것 같아 재미있네."

"들쥐는 수박 먹느라 정신이 없네."

사임당의 그림 풍경은 요즘 도시에서는 보기 힘들지만, 그 당시에는 쉽게 볼 수 있는 풍경이었습니다. 사임당은 남성처럼 자유롭게 여행을 다니기 힘든 여성이었기에 일상생활에서 자주 보고 친근하게 느껴지는 소재를 그렸던 것입니다. 여성 특유의 섬세한 필치와 동물들의 재미있는 자세 묘사를 통해, 사임당은 자신만의 독특한 양식을 확립했고요.

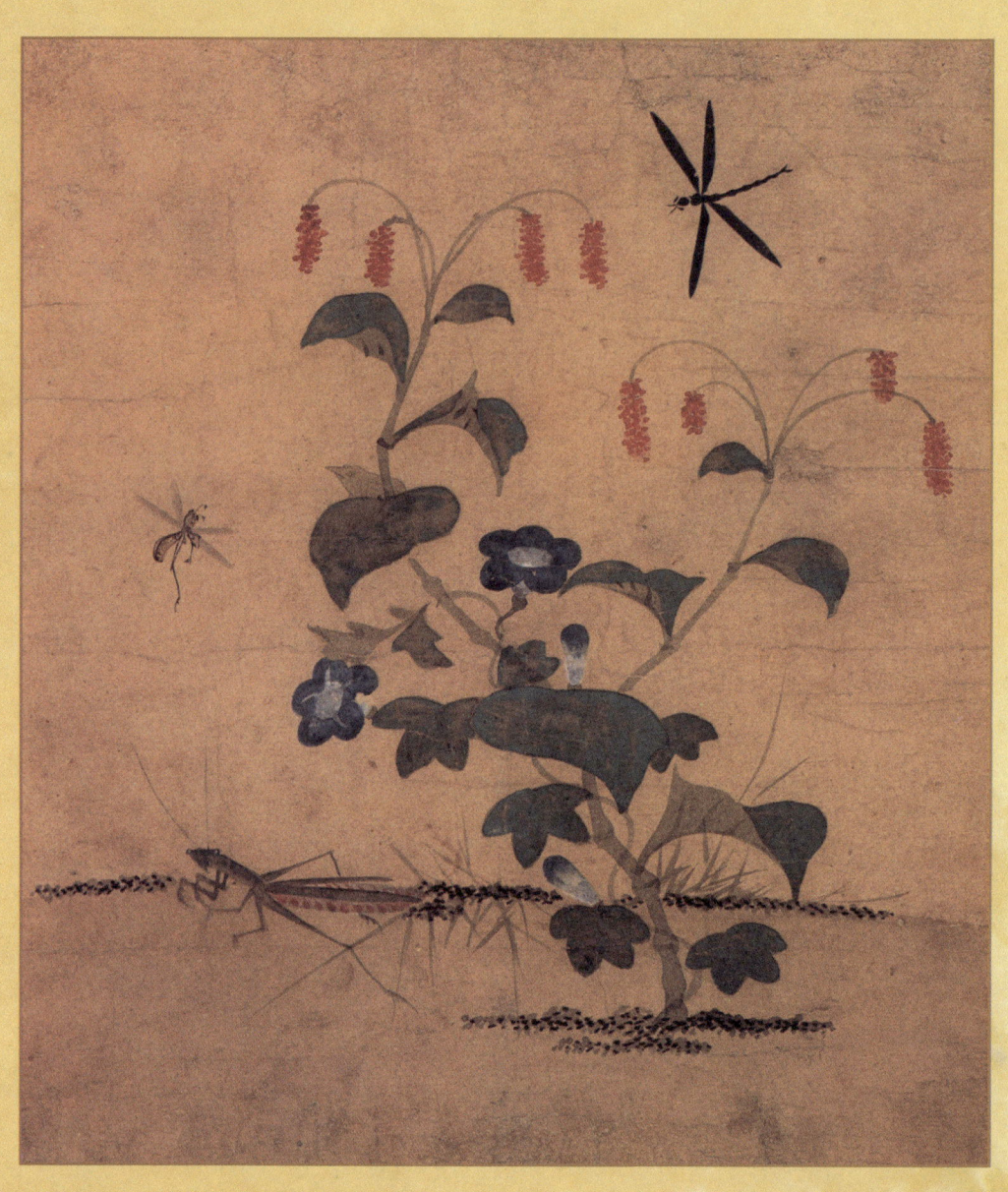

▶신사임당, 산차조기와 사마귀

▶신사임당, 맨드라미와 쇠똥벌레

▶신사임당, 원추리와 개구리

▶신사임당, 양귀비와 도마뱀

▶신사임당, 오이와 개구리

"나비가 한 쌍으로 그려져 있네."

사임당의 그림에는 나비가 많이 등장합니다. 옛사람들은 남녀를 '나비와 꽃'에 비유하곤 했는데, 사임당은 나비 자체를 암수(남녀)로 표현한 것으로 여겨집니다. 꽃이 있든 없든 나비를 한 쌍으로 그렸고, 붉은 나비와 흰 나비로 묘사한 데서 그런 정황을 짐작할 수 있습니다. 따라서 사임당의 나비는 금실 좋은 부부를 상징하며 더불어 기쁨과 즐거움을 나타내는 것으로 해석됩니다. 이 밖에 사임당은 풍요와 다산(多産)을 상징하는 포도 그림도 매우 잘 그렸습니다.

　한편 초충도에서 가장 중요시되는 것은 곤충의 표정과 위치, 계절입니다. 표정은 살아 있는 것처럼 그려야 하고, 동작은 뛰거나 날려는 징조를 분명히 나타내야 하며, 계절에 맞춰 곤충의 색깔도 같게 표현되어야 뛰어난 초충도로 평가받습니다. 풀줄기의 부드러운 곡선미와 벌레의 긴장감을 잘 묘사한 사임당의 초충도는 그걸 잘 보여 주는 명작입니다.
　정리해 말하자면 신사임당의 그림은 구성적인 면에서 안정된 구도, 선명한 색깔, 섬세한 선 등이 특징입니다. 내용 면에서는 땅에 뿌리를 둔 채 뻗어 나가는 식물과 움직이는 동물의 독특한 자세를 함께 그려 넣어 생동감을 느끼게 해 줍니다. 아프리카 원산지인 수박을, 조선 시대 사람들이 재배해 먹었음을 알 수 있는 것도 사임당의 초충도를 통해 알게 되는 또 다른 재미입니다.

윤두서 자화상에 목과 귀가 없는 까닭

"마흔도 못 넘기고 세상을 떠나다니……."

1710년 8월 하순경, 심득경이 죽었다는 소식을 접한 윤두서(尹斗緖, 1668~1715)는 가슴 한쪽에 구멍이 뻥 뚫린 듯 허전함과 슬픔을 느꼈습니다. 다섯 살 차이이지만 어려서부터 알고 지냈고, 진사 시험에 함께 합격했지만 벼슬에 나가지 않고 서로 벗하면서 시문을 읊는 사이였기에 그랬습니다.

윤두서는 며칠 뒤 마음을 가다듬고 친구이자 친척인 심득경의 모습을 떠올렸습니다. 심득경이 동파관(사대부들이 쓰던 관)을 쓰고 수수한 평상복 차림에 옥색 가죽신 운혜를 신고 의자에 앉아 있었습니다.

"고결한 그가 참으로 그립구나!"

윤두서는 심득경의 초상화를 의자에 앉은 모습으로 그렸는데, 이때의 의자는 권위와 존경을 상징합니다. 조선 시대에는 임금을 제외하고는 의자에 앉는 일이 없었거든요. 초상화 속에서나 의자에 앉은 모습이 허용됐을 뿐이었고요. 따라서 의자에 앉은 심득경 초상화는 추모의 대상임을 알리는 그림이기도 합니다.

> 그리움과 추모의 마음을 담았어요.

▶ 윤두서, 심득경 초상, 1710년. 비단에 채색, 160.3×87.7cm. 국립 중앙 박물관 소장.

윤두서는 심득경의 눈·코·귀·입은 물론 앉은키까지 고려하는 등 세심하게 초상화를 완성했는데, 가장 신경 쓴 것은 심득경의 성품이 그대로 풍기게 하는 것이었습니다. 그리하여 3개월 만에 건장한 몸에 붉은 입술을 지녔고, 단정하고 공손한 성격이 느껴지는 그림을 완성했습니다.

윤두서는 그해 11월에 그 그림을 심득경의 집안으로 보내 주었습니다. 심득경 집안에서는 비단에 그려진 심득경 초상화를 펼쳐 보고는 모두 깜짝 놀라면서 크게 울었다고 합니다. 벽에 걸린 그림 속의 심득경이 터럭 하나 틀리지 않고 생전 모습과 똑같은 데다 그 성품마저 그대로 느껴졌기 때문이었습니다.

"마치 살아 돌아온 것 같은데 볼 수 없으니 너무 슬프도다!"

윤두서는 초상화 한쪽에 "삼가 심신을 깨끗이 하고 마음으로 그리다."라는 글도 남겼습니다. 심득경을 향한 그리움과 추모의 정이 얼마나 깊은지 알 수 있는 대목입니다. 윤두서가 공들여 그린 이 초상화는 오늘날 보물 제1488호로 지정되어 있습니다.

윤두서는 누구일까요? 시조 〈어부사시사〉로 유명한 윤선도의 증손자이자 평생 재야에서 학문을 연구하며 그림을 그린 문인 화가입니다. 아호는 공재(恭齋)이며 겸재(謙齋) 정선, 현재(玄齋) 심사정과 더불어 '삼재(三齋) 화가'로 불릴 정도로 그림에 일가견이 있었습니다.

'존경하는 분을 그리는 것은 단지 겉모습만 흉내 내기 위함이 아니다.'

윤두서는 공자, 맹자 등의 성현 모습을 수집하여 그려 보는가 하면 동파거사(東坡居士)로 유명한 중국 문장가 소식의 전신론(傳神論)에 공감하여 그 이치를 깨닫고자 부단히 노력했습니다. 여기의 '전신'은 초상화에서 인물의 정신이나 감정을 표현하여 그리는 일을 뜻합니다. 여기에서 나온 동양화의 미술 용어 '전신 사조'는 인물의 겉모습을 묘사하는 데에 그치지 않고 그 인물의 인격과 정신까지도 표현함을 의미하지요.

'가만히 들여다보면 그 안의 세계를 느낄 수 있다.'

윤두서는 오랜 시간 사물을 마주 대하고 주목하여 참모습을 얻어낸 뒤 그림을 그리곤 했습니다. 그리고 완성한 그림이 대상의 본모습을 제대로

표현하지 못했다고 생각되면 과감히 버렸다고 합니다. 그런데다 성품이 강직하고 그림에 대한 자긍심이 강해서, 남의 청탁을 대부분 받아들이지 않았습니다. 하여 윤두서의 그림은 명성에 비해 그리 많이 전하지 않습니다.

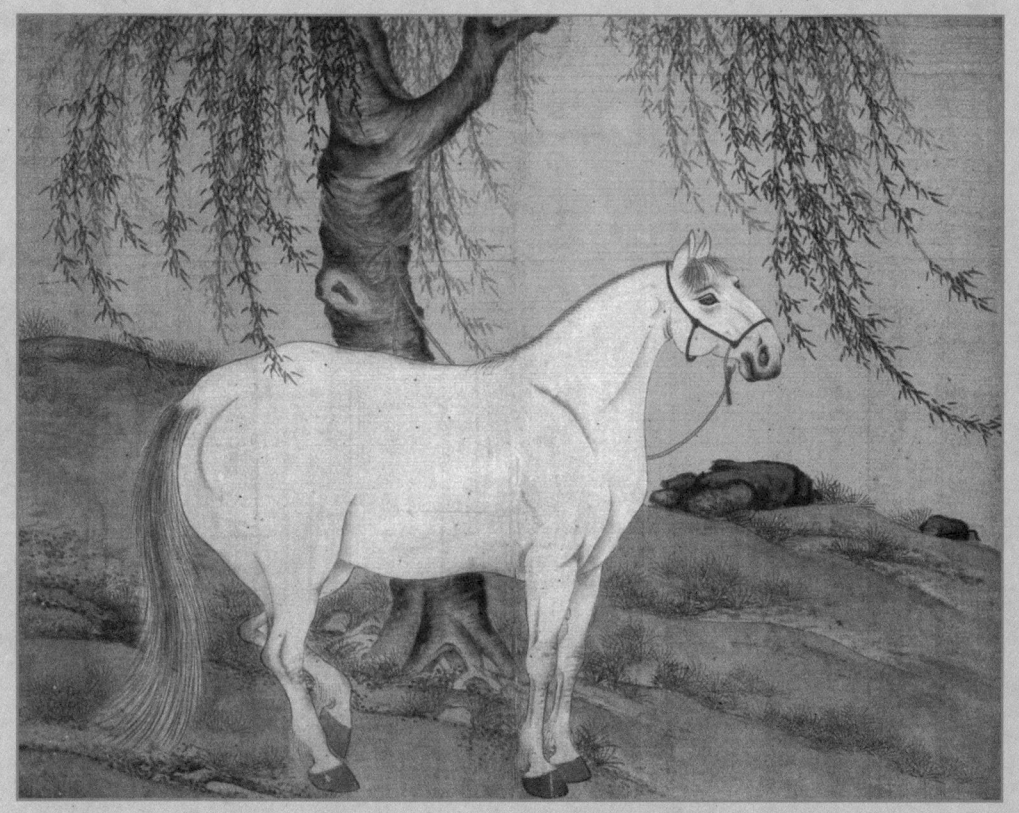

▶윤두서, 유하백마도, 18세기. 비단에 엷은 채색, 34.3×44.3cm. 개인 소장.

윤두서는 인물화와 말[馬]을 잘 그렸는데, 그중 국보 제240호로 지정된 **자화상**은 한번 보면 결코 잊지 못할 만큼 강렬한 인상을 남기는 명작입니다.

그의 자화상을 살펴볼까요? 몸은 생략하고 얼굴만 확대하여 특이한 형식이 먼저 눈에 들어올 것입니다. 깊이 있는 지적인 눈매, 광선이 나올

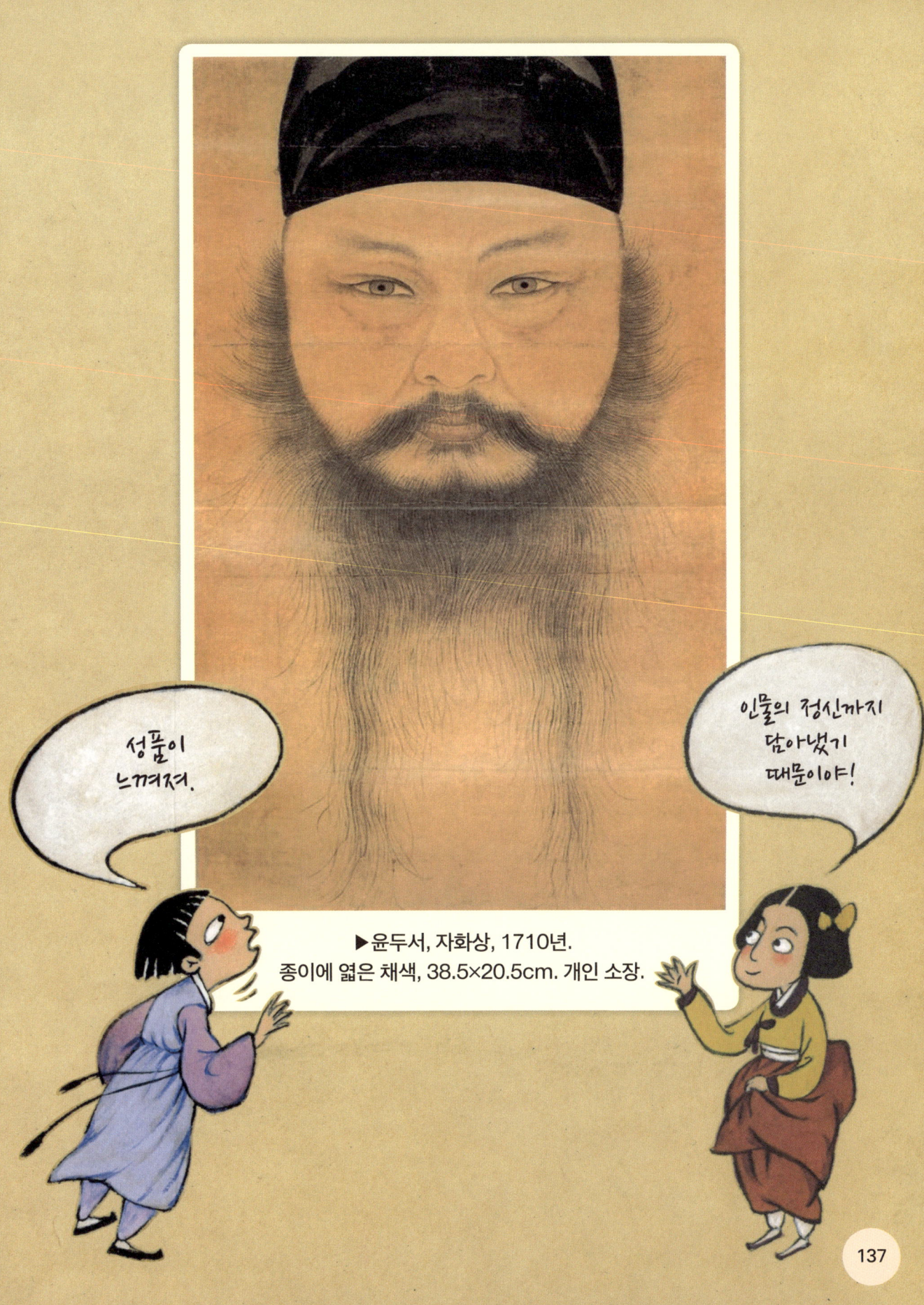

▶윤두서, 자화상, 1710년.
종이에 엷은 채색, 38.5×20.5cm. 개인 소장.

것 같은 정기 어린 눈동자, 억센 털이 그대로 느껴지는 수염, 적당히 살오른 얼굴이 그 다음에 보일 것이고요. 콧수염과 턱수염 사이에는 굳게 다문 입술이 있지요. 씩씩한 장수처럼 보이기도 할 겁니다.

"강직한 분이었겠구나!"

그림만 봐도 윤두서의 성품이 어떠할지 대략 짐작이 갈 것입니다. 외면에 대한 정확한 관찰과 내면에 대한 탐구를 통해 전신 사조로 그렸기에 누구나 잊지 못하는 이런 초상화가 나온 것입니다.

가로 20.5센티미터, 세로 38.5센티미터 크기의 윤두서 자화상은 여러 면에서 주목받는 작품입니다. 예술적으로는 동양의 초상화가 추구한 전신의 기품을 가장 잘 보여 주는 걸작으로 평가받고 있습니다. 또한 이 그림은 자신을 드러내는 걸 좋지 않게 생각한 조선 시대의 금기를 깨고 자기 모습을 정면으로 크게 그린 획기적인 작품입니다.

그런가 하면 서양화에서 유래된 음영법을 반영한 최초의 한국 초상화이자, 우리나라에서 가장 오래된 자화상입니다. 수염 한 올 한 올의 굵기가 1밀리미터도 채 되지 않는 섬세함은 화가의 공력이 대단함을 알려 주고 있고요.

한편 윤두서 자화상은 최근까지도 논란이 있었습니다. 옷도 없고 심지어 목과 귀도 없게 그린 이유가 뭘까 하고 저마다 다른 해석을 했었거든요. 그러나 여러 연구를 통해 일제 강점기인 1937년까지만 해도 도포를 입은 상반신이 있는 그림이었으나 세월이 흐르는 동안 보존 과정에서 목과 귀가 사라졌음이 밝혀졌습니다. 또한 표구를 잘못하는 바람에 지금처럼 그림이 더 작아졌다는 사실도 확인됐습니다.

그렇지만 상대를 꿰뚫어 보는 듯한 맹렬한 눈매의 이 자화상은 세계적으로 비교해도 손색없는 독특한 명작임은 틀림없습니다.

정선의 인왕제색도에 담겨 있는 아름다운 우정

조선 시대 중엽, 겸재 정선(鄭敾, 1676~1759)과 사천(槎川) 이병연(李秉淵, 1671~1751)은 인왕산이 마주 보이는 백악산 기슭에서 태어나 어려서부터 친하게 어울려 지냈습니다. 같은 스승 아래에서 둘은 함께 공부했으며, 정선은 그림으로, 이병연은 시에서 두각을 나타냈습니다.

"우리나라의 풍경을 그리고 읊는 것이 좋지 않은가."

17세기 말엽 조선에서는 우리나라의 자연을 있는 그대로 감상하고 표현하는 진경(眞景) 문화가 유행했는데, 두 사람이 그 중심적인 역할을 했습니다. '진경'은 실제 경치라는 뜻이며, 상상의 자연을 그린 중국 산수화에 대비되는 말입니다.

"금강산을 한번 같이 가 보세."

두 사람은 함께 금강산을 여행하면서 정선이 그린 그림에 이병연이 시를 쓰며 산수 화첩을 만들었습니다. 이후에도 조선 최고의 화가와 시인은 서로 그림과 시를 바꿔 보며 평생 우정을 나눴습니다.

그런데 1751년 들어 이병연이 큰 병이 나서 병석에 누웠습니다. 정선은 걱정만 할 뿐 달리 도와줄 방법이 없어 가슴을 태웠습니다. 그러던 어느 날, 그해 윤달 5월 25일(양력으로 6월 하순) 오후에 일주일 동안이나 이어지던 장마가 그쳤습니다. 정선이 인왕산을 바라보니 구름이 점차 걷히면서 맑은 하늘이 드러났고, 산에는 평소 볼 수 없는 폭포도 생겼습니다.

"하늘이 참 맑구나!"

정선은 문득 깨달은 바가 있어, 즉시 붓을 들어 자신이 보고 있는 풍경을 그렸습니다. 당시 정선의 나이 75세였지만 그날따라 붓질에 힘이 넘치고 속도도 빨랐습니다. 그도 그럴 것이 아픈 친구의 쾌유를 빌고자 그림을 그리는 것이었으니까요.

정선이 그린 그림은 안개에 쌓인 인왕산과 그 아래 소나무에 둘러싸인 이병연의 집이었습니다. 지루한 장마 끝에 맑은 하늘이 찾아오듯 어서 아픈 병석에서 일어나기를 바란 것이었지요.

정선은 자신이 그린 그림 중 가장 큰 이 그림에 **인왕제색**(仁王霽色)이라는 제목을 적어 넣었습니다. 인왕은 서울에 있는 인왕산을, 제색은 큰비가 온 뒤 맑게 갠 모습을 뜻하는 말입니다.

이제 〈인왕제색도〉를 살펴볼까요.

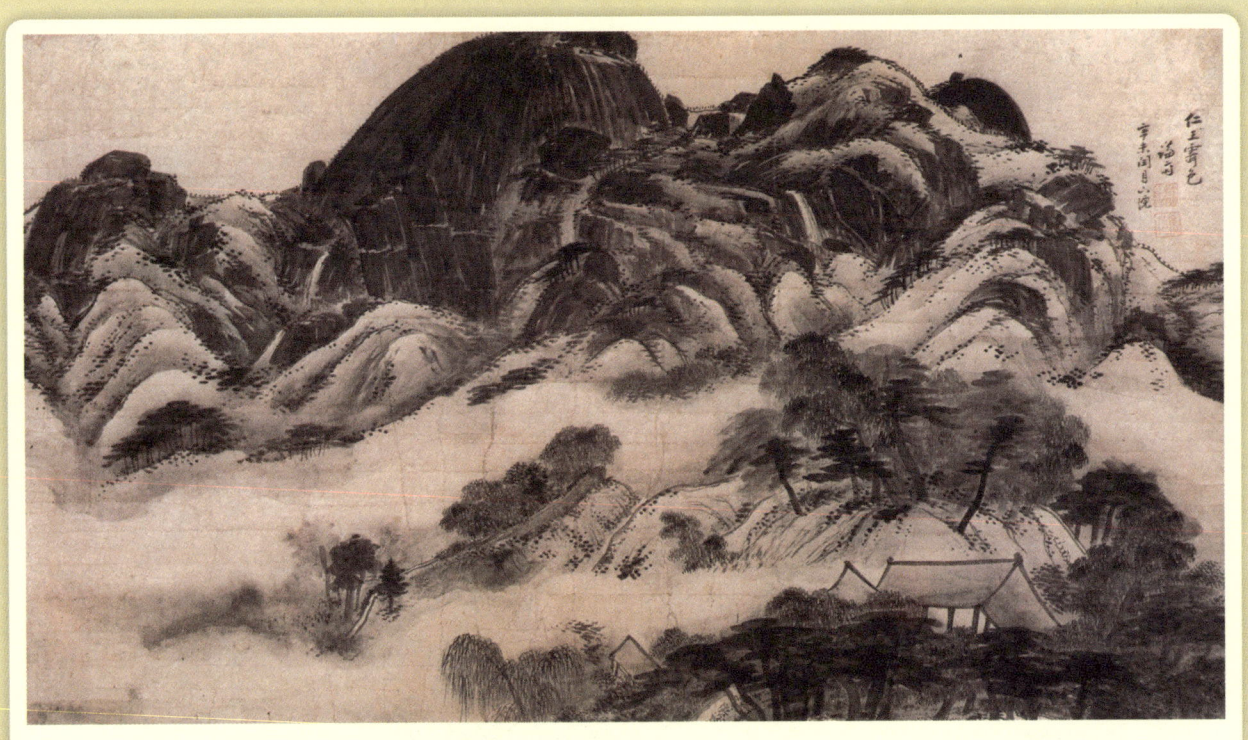

▶정선, 인왕제색도, 1751년. 종이에 먹그림, 79.2×138.2cm. 삼성 미술관 리움 소장.

 인왕산은 바위산이라 평상시에는 폭포를 볼 수 없으나 며칠 동안 계속된 비 때문에 폭포가 세 줄기 그려져 있습니다. 가운데 바위산을 중심으로 폭포가 왼쪽에 하나, 오른쪽에 둘 보이지요? 인왕산의 모습은 오늘날과 비교해 봐도 별 차이가 없을 만큼 그대로입니다.

 정선은 큰 붓에 먹물을 가득 묻혀 비에 젖은 바위를 그렸고, 집 주변의 소나무는 중간 붓으로 진하게 그렸으며, 버드나무는 가는 붓으로 섬세하게 그렸습니다.

 "구름일까? 안개일까?"

　산 아래에 있는 흰 물체는 자욱한 물안개입니다. 정선은 비 온 뒤에 물안개가 피어오르는 인상적인 순간을 포착해서 그린 것입니다. 이제 곧 날씨가 맑아짐을 연상하게끔 말이지요.

　한편으로는 친구의 병세가 몹시 위중하다는 말을 들었기에 착잡한 마음도 들어 있습니다. 그림 전체에서 어딘지 모르게 느껴지는 장중한 분위기는 그런 마음이 반영된 것입니다.

　안타깝게도 이병연은 나흘 뒤에 세상을 떠났습니다. 정선의 슬픔은 몹시 컸지만, 그가 남긴 〈인왕제색도〉는 진경산수화의 걸작으로 남아 후세 화가들에게 큰 영향을 끼쳤습니다. 오늘날 국보 제216호로 지정된 〈인

왕제색도〉는 박력 넘치는 그림이자 우정 담긴 명작이기에 보는 이에게 더 큰 감동을 주고 있고요.

한편 산봉우리 정상이 보이지 않는데 왜 그럴까요? 정선이 일부러 그렇게 그린 것이 아니고, 세월이 흐르는 동안 소장자가 바뀌는 과정에서 잘려나간 것입니다. 비록 산봉우리 꼭대기는 사라졌지만 여전히 바위산의 장엄한 무게가 느껴지며, 보고 또 봐도 산과 어우러진 마음이 느껴지는 명작입니다.

또한 정선의 〈인왕제색도〉는 실재하는 우리나라 풍경을 그대로 그린 진경산수화인 동시에 변화하는 날씨와 자연을 순간적으로 잡아내어 그린 인상화이기도 합니다. 그러하기에 정선은 중국 화풍을 벗어나 독자적인 조선 화풍을 개척한 진경산수화의 대가로 평가받고 있습니다.

> ▶**진경산수화**
>
> '진경산수화'는 우리나라의 실제 경치를 돌아다니며 직접 땅을 밟아 보고, 냄새도 맡고, 느낀 것을 그린 그림이에요. 실제 풍경을 그린다는 것은 당시로서는 매우 새로운 발상이었어요. 그전의 산수화는 주변의 자연을 보고 그리더라도 중국의 화본(畫本)을 보고 참조하여 그리거나 상상해서 그렸거든요. 물론 조선의 현실에 맞게 자기화하여 그림을 그려왔지만, 진정한 의미에서의 조선적 그림은 진경산수가 탄생한 이후의 일이에요.
>
> 조선 중기, 조선의 성리학적 지식은 중국과 어깨를 견줄 만큼 매우 깊이가 있었어요. 특히 명나라가 망한 이후 성리학에 대한 자부심은 절정에 달했어요. 더욱이 조선 후기 우리나라를 연구하는 '국학'이 발달하면서 우리 문화에 대한 애정과 자긍심은 더욱 커졌어요. 이런 시대정신을 바탕으로 진경산수화가 탄생했어요.

심사정, 깊은 산속의 신선 같은 평화를 꿈꾼 화가

"감히 누가 이런 짓을!"

조선 숙종 25년(1699년) 증광시(增廣試, 나라에 큰 경사가 있을 때 보던 과거 시험)에서 대규모 부정행위가 적발되었습니다. 명문가 자제들이 시험관과 공모하여 답안지의 이름을 바꿔치기한 사실이 들통 난 것입니다. 이에 주모자들은 멀리 유배를 갔고, 부정행위 응시자 중 한 명인 심익창은 귀향해야 했습니다.

그런데 반성해야 할 심익창은 오히려 더 대담한 일을 저질렀습니다. 경종 때 왕세제(王世弟, 왕위를 이어받을 왕의 아우)였던 연잉군(훗날의 영조)이 왕위에 오르지 못하게끔 독살하려는 음모에 가담한 것입니다.

이 일 역시 들켰습니다. 영조가 즉위한 뒤 심익창은 극형에
처해졌고 아들들은 귀양을 가게 되어 집안이 풍비박산
했습니다.

"……."

당시 18세였던 심사정(沈師正, 1707~1769)은 그야말로
참담한 심정에 어찌할 바 몰라 했습니다. 할아버지의 죄 때문에
과거를 볼 자격도 상실했고, 스승인 겸재 정선의 품도 영영 떠나야 했기
때문입니다. 그림에 재능 있었던 심사정은 아버지에 의해 열 살 무렵 조
선 최고 화가로 명성을 떨치던 정선에게 보내져 그림을 배운 바 있었거
든요.

"우리나라 사람은 당연히 우리나라의 경치를 그려야지."

정선은 '진경산수화'에 앞장선 화가였습니다. 이에 따라 그의 제자들은
이름난 명승지를 직접 가 본 뒤 그 풍경이나 느낌을 그림으로 그리곤 했
습니다.

"죄인의 후손이 어디를 돌아다닐 수 있단 말인가!"

심사정은 명승지를 직접 가 볼 수 없었습니다. 청소년기에 엄청난 일
을 겪은 데다 한가하게 돌아다닐 경제적 형편도 아니었고 마음의 여유
도 없었으니까요. 게다가 조선 제21대 왕 영조는 한때 정선에게 그림을

배운 제자였으므로, 심사정은 어쩔 수 없이 영조 즉위 이전인 15세 무렵 정선에게서 떠나야 했습니다.

"무엇을 그릴까?"

몰락한 가문의 영향으로 잔뜩 움츠러든 심사정은 여러 고민 끝에 진경산수화는 사실상 포기하고 중국 산수화를 그리기로 결심했습니다. 그즈음 조선에는 진경산수화와 더불어 중국 남종화(南宗畵)가 유행하고 있었는데 후자를 택한 것이지요.

'남종화'는 학문과 교양을 갖춘 문인들이 취미 삼아서 내면세계를 담아 그린 산수화를 이르는 말입니다. 예를 들면 한 노인이 나귀를 타고 산속으로 들어가는 모습이나, 나그네가 깊은 산속을 걷는 장면 따위를 그린 그림입니다. 이때 사람은 겨우 보일 정도로 아주 작게 그리지만, 산봉우리는 웅장하게 표현되는 게 특징입니다.

중국 남종화는 왜 현실에서 보기 힘든 높은 산 깊은 계곡을 즐겨 그렸을까요? 그 이유에 대해 송나라의 대표적 산수화가 곽희(郭熙)는 다음과 같이 말했습니다.

"속세의 온갖 일에 구속받는 것은 누구든지 싫어하고, 안개 피고 구름 도는 절경 속 신선과 성인의 경지는 누구든지 그리워한다. 자기 한 몸만 깨끗하게 하자고 세상을 버리고 산수에 들 수 없으니, 훌륭한 화가에게 산수를 그리게 하여 방 안에서 그 풍광을 즐길 수 있게 한다."

추가로 설명하자면 사람들의 희망 사항에 의해 그런 산수화가 그려졌다는 뜻입니다. 심사정 역시 현실이 너무나 고달팠기에, 상상으로나마 평화로운 남종화풍 산수화에 깊이 빠졌습니다.

"그리고 또 그리자."

심사정은 남종화 화보를 펼쳐 놓고 날마다 열심히 따라 그리며 그 화

법을 연구했습니다. 그러고는 나름대로 원리를 깨우쳐 자신만의 개성을 그림에 반영했습니다.

중국 남종화는 먹의 번짐을 중시하지만, 심사정은 필선을 살리고 정선에게서 배운 골기(骨氣, 붓질의 획에 드러나는 힘찬 기세) 어린 필법을 적용했습니다. 심사정은 손가락에 먹물을 묻혀 그리는 지두화도 시도했습니다.

"이런 그림의 세계로 들어가 조용히 살고 싶다."

남종화풍 산수화는 현실 세계를 벗어나고 싶은 마음을 나타낸 그림입니다. 가문의 불행과 가난한 환경은 심사정으로 하여금 남종화풍 산수화로 더 몰두하게 했습니다.

하여 심사정은 남종화풍의 산수화를 주로 그렸지만, 곤충이나 동물을 소재로 한 초충도와 화조도(새와 꽃을 그린 그림), 영모도(새나 짐승을 그린 그림)도 꽤 많이 그렸습니다. 가까이에서 볼 수 있는 동식물의 세계가 때때로 심사정의 눈에 그림처럼 들어왔기에 그랬습니다.

〈호취박토도(토끼를 잡은 매)〉, 〈파초와 잠자리〉, 〈연못에서 노는 오리〉, 〈딱따구리〉, 〈한 쌍의 꿩〉, 〈찢어진 파초와 가을 고양이〉, 〈가을날 한가로운 고양이〉 등등을 보면 심사정의 그림 솜씨가 참으로 뛰어났음을 알 수 있습니다.

〈딱따구리〉의 경우, 떨어질 듯한 불안한 자세는 심사정의 처지를 반영한 것처럼도 보입니다.

심사정은 42세 때 어진(임금의 초상화)을 제작하는 기관에서 감독 일을 맡았으나 할아버지 심익창의 사건을 문제 삼은 신하들에 의해 불과

▶심사정, 호취박토도, 1768년.
종이에 엷은 채색, 115.1×53.6cm. 국립 중앙 박물관 소장.

▶심사정, 촉잔도권, 1768년.

한 달 만에 관직에서 물러나야 했습니다. 그의 처음이자 마지막 관리 생활은 허무하게 끝났고, 심사정은 이후 더 쓸쓸한 마음으로 그림에 몰두했습니다.

"그림 한 점만 그려 주십시오."

심사정이 61세 때인 1768년 조카가 찾아와 **촉잔도**(蜀棧圖)를 그려 달라고 청했습니다. '촉잔도'는 높은 봉우리, 가파른 절벽, 폭포, 꾸불꾸불한 좁은 길로 유명한 중국 쓰촨 성 촉잔 길의 풍경을 그린 그림을 이르는 말입니다.

"촉잔도의 길이 내 인생 같구나."

심사정은 심혈을 기울여 촉잔도를 그렸습니다. 몸이 아픈 날도 있었지만, 하루도 빠지지 않고 붓을 들었습니다. 이런 노력 끝에 완성한 촉잔도에는 험난한 산세와 기이한 바위와 절벽, 산을 이리저리 돌아가는 좁디좁은 길, 힘들게 걸어가는 나그네 등의 장대한 풍경이 파노라마처럼 펼쳐져 있었습니다. 도르래로 물건을 끌어올리는 모습도 그려져 있는데, 그만큼 험난한 지형이라는 얘기지요.

촉잔도는 심사정이 그동안 배우고 연구한 모든 필법을 구사한 그림이었기에 스스로도 만족해했습니다. 예컨대 촉잔도에는 험준한 바위를 그릴 때 붓을 빗자루 쓸 듯이 사용하는 부벽찰법(斧劈擦法), 도끼로 찍어 내리듯 바위산을 그리는 부벽(斧壁) 등의 화법이 사용됐습니다.

"힘들지만 해냈다!"

종이에 엷은 채색, 58×818cm. 간송 미술관 소장.

안타깝게도 심사정은 화선지 6폭을 붙여 가로 818센티미터, 세로 58센티미터 대형 크기로 그린 〈촉잔도권〉을 완성한 이듬해, 너무 기력을 쏟아서인지 세상을 떠났습니다. 이에 따라 〈촉잔도권〉은 그의 마지막 작품이 되었습니다.

심사정은 중국 남종화를 참조하면서도 자기 방식으로 소화해 자신의 개성이 나타나도록 조선 남종화를 재창조한 화가입니다. 청소년 시절 극심한 정신적 고통을 겪고 불행한 환경 속에서 살았지만, 하루도 붓을 놓지 않을 정도로 예술만큼은 최고를 추구한 집념의 화가였고요.

덕분에 현재 심사정은 겸재 정선, 관아재(觀我齋) 조영석(趙榮祏, 1686~1761)과 더불어 조선 후기의 뛰어난 사인삼재(士人三齋) 중 한 사람으로 평가받고 있습니다.

▶심사정, 괴석과 풀벌레, 18세기. 종이에 먹과 채색, 28.1×21.6cm. 서울 대학교 박물관 소장.

김홍도는 왜 서민이 등장하는 풍속화를 그렸을까

"금강산을 보고 싶으니 그 풍경을 그려오라."

1788년 정조로부터 어명을 받은 김홍도(金弘道, 1745~1806?)는 선배 화가 김응환과 함께 부지런히 길을 떠났습니다. 김홍도가 43세 때의 일이고, 그가 실질적 화가였습니다.

▶김홍도, 청심대, 1788년. 비단에 먹그림 옅은 채색, 30.4×43.7㎝. 개인 소장.

두 사람은 50여 일 동안 곳곳의 명소를 돌아다니며 비단 화폭을 들고 그 풍경을 특징적으로 담았습니다. 김홍도의 스승인 강세황이 뒤이어 따라오자, 두 사람은 그동안 그린 그림들을 보여 주었습니다.

"산세가 고상하고 웅건하며 울창한 게, 이전에 볼 수 없었던 신필이로다!"

강세황이 이렇게 칭찬할 정도로 김홍도는 그림에 관한 한 천재적인 화가였습니다. 산수화와 탱화는 물론이고 인물, 신선, 꽃, 과일, 새, 물고기 등에 이르기까지 그리지 못하는 대상이 없었습니다. 보는 사람마다 감탄했다고 합니다.

28세 때인 1773년에 어용화사(임금의 초상을 그리는 화가)로 발탁되어 영조 어진과 왕세자(훗날의 정조) 초상을 그렸고, 이후 정조에 관한 그림을 도맡아 그렸을 정도였으니 김홍도의 그림 실력을 능히 짐작할 수 있습니다.

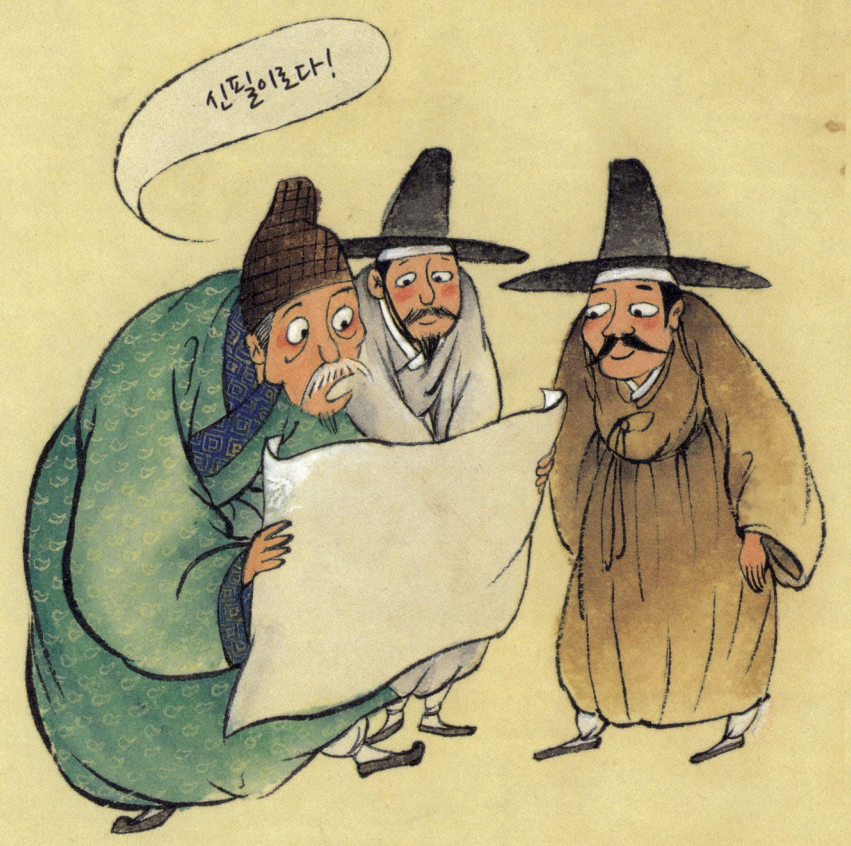

그렇지만 뒷날 김홍도의 명성을 높인 것은 서민들의 생활 문화를 그린 풍속화입니다.

그런데 **풍속화**란 무엇일까요? '풍속'은 옛날부터 전해져 온 사람들의 생활 전반에 걸친 습관을 이르는 말입니다. 풍속화는 그런 모습, 다시 말해 보통 사람들의 생활 풍속을 그린 그림입니다. 고대 고구려 벽화의 사

▶김홍도, 빨래터, 18세기 후반.
종이에 엷은 채색, 28×23.9cm. 국립 중앙 박물관 소장.

냥이나 무용 장면도 풍속화라 할 수 있지만, 엄밀히 말해 풍속화는 서민들의 생활을 그린 그림을 의미합니다.

김홍도는 무슨 마음으로 풍속화를 그렸을까요? 김홍도의 재능을 알아보고 평생 후원해 준 강세황의 말에서 그 단서를 찾을 수 있습니다.

"그는 특히 신선과 화조를 잘하여 그것만 가지고도 한 세대를 울리며 후대에까지 전하기에 충분했다. 또 우리나라 인물과 풍속을 잘 그려내어 공부하는 선비, 시장에 가는 장사꾼, 나그네, 규방, 농부, 누에를 치는 여자, 이중으로 된 가옥, 겹으로 난 문, 거친 산, 들의 나무 등에 이르기까지 그 형태를 똑 닮게 그렸으니 옛적에는 이런 솜씨가 없었다."

김홍도는 단순히 사람들을 한 무리씩 그린 게 아니라, 당시 현실에서 따뜻한 정이 느껴지게끔 여유로운 마음으로 그렸습니다. 김홍도 풍속화에서 따스한 정감이 느껴지는 이유가 여기에 있습니다.

"훈장님한테 많이 혼난 모양이네."

"선비가 바위 뒤에서 빨래하는 여자들을 훔쳐보고 있네."

김홍도의 풍속화를 보면 웃음이 나오기도 하고 때론 동정심이 느껴지기도 하는데, 이런 것이 명작으로 여겨지는 사유가 됩니다.

김홍도의 풍속화에 등장하는 인물들은 하나같이 둥글넓적한 얼굴에 동글동글한 눈매를 하고 있습니다. 하지만 그 표정은 실로 다양하고 곳곳에 유머가 들어 있습니다. 하여 김홍도의 풍속화는

인물을 살펴보는 재미가 있습니다.

화면 구성이 밀도감 있고, 생동감이 넘치는 김홍도의 풍속화는 조선 시대 사람들의 생활을 확실히 알게 해 주는 소중한 기록화이기도 합니다. 다시 말해 김홍도 풍속화에는 그 시절의 대중적인 문화가 담겨 있습니다.

덕분에 오늘날 우리는 김홍도의 〈장터길〉, 〈빨래터〉, 〈서당〉, 〈논갈이〉 등의 그림을 통해서 그 시절의 생활 문화를 알 수 있습니다. 조선 시대에는 (여자가 아니라) 남자들이 장 보러 다녔다는 사실이나, 세탁기가 없던 시절에 계곡물과 방망이와 넓적한 바위가 세탁기 역할을 한 것 따위를 말이지요.

김홍도는 강세황에게 가르침을 받았지만 기본적으로는 재능을 타고났으며 스스로 그림의 원리를 깨우쳤습니다. "천부적인 소질이 보통 사람보다 훨씬 뛰어나다"고 강세황이 여러 차례 칭찬했는데, 그런 칭찬 뒤에는 김홍도의 남다른 관찰과 표현 방법에 대한 연구 노력이 숨어 있습니다. 요즘으로 말하면 미술 학원에서 아무리 기술을 가르쳐 주어도 본인이 독창적인 표현법을 발견하지 못하면 특출한 화가로 인정받을 수 없음과 같은 이치입니다.

여느 화가들이 산수화나 꽃과 동물을 주로 그린 데 비해, 김홍도는 모든 종류의 그림을 그리면서도 한편으로 남들이 꺼리거나 주목하지 않은 서민의 삶에 눈길을 돌렸습니다. 그림 소재를 일부러 차별화한 것이 아니라, 소탈하고 정겨운 서민의 생활에 관심을 가졌기에 그랬습니다. 결과적으로 김홍도의 의도와 관계없이 그 점이 김홍도를 더 높이 평가받게 했습니다. 그런

점에서 김홍도는 고된 현실 속에서도 낙천적으로 살고자 한 서민들을 사랑하고 그 모습을 후세에 남기려 한 정 깊은 화가라고 말할 수 있습니다.

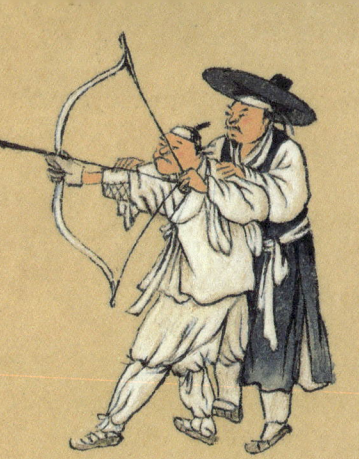

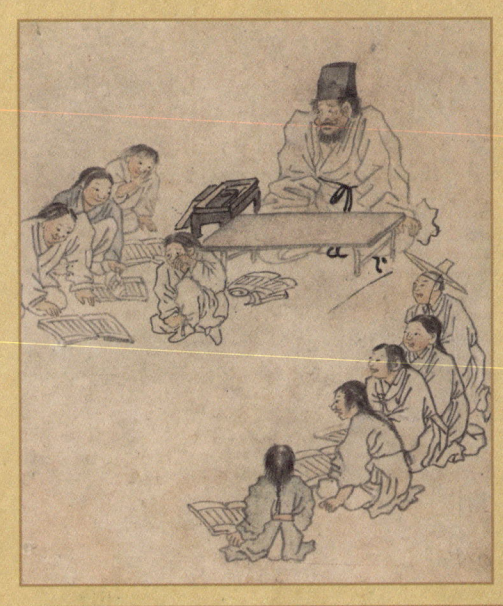

▶김홍도, 서당, 18세기 후반. 종이에 엷은 채색, 26.9×22.2cm. 국립 중앙 박물관 소장.

▶김홍도, 장터길, 18세기 후반. 종이에 엷은 채색, 28×49.4cm. 국립 중앙 박물관 소장.

신윤복,
여인들의 마음을 읽고 그리다

"사랑하는 모습이 가장 아름답지 아니한가."
조선 시대 후기, 화가 집안에서 태어나 도화서 화원으로 일한 신윤복(申潤福, 1758~?)은 현실에 불만이 많았습니다. 나라에서 시키는 정해진 그림만 그리는 게 별로 탐탁지 않았기 때문입니다.

화가 신윤복의 눈에 띄는 사람은 근엄한 정치인과 굳은 표정의 공무원이 아니라 연애하는 사람이나 아름다운 여인들이었습니다. 그런데 화원은 그런 모습을 그릴 수 없었으니 신윤복으로서는 매우 답답한 일이었지요. 결국 신윤복은 몰래 여성 풍속화를 그리다가 들켜 도화서에서 쫓겨났습니다.

"그래. 이제부터 내 마음대로 그리자."

신윤복은 그때부터 본격적으로 여성 관련 풍속화를 그렸습니다. 서민의 모습을 주로 그린 김홍도의 풍속화와 크게 비교되는 점입니다. 이 때문에 신윤복을 남장 여성으로 묘사한 사극도 등장했지만, 신윤복은 남자임이 분명합니다. 당시 시대 분위기상 여성이 많은 풍속화를 계속

그리기란 불가능하기 때문이지요.

신윤복은 김홍도보다 10여 년 늦게 태어나 같은 시대에 살았지만 서로 교류했는지는 알 길이 없습니다. 다만 그림을 비교해 볼 때 신윤복이 김홍도로부터 약간 영향을 받지 않았을까 추정될 뿐입니다.

신윤복의 그림은 매우 다양하지만, 풍속화의 경우 어디에든 여인이 등장합니다. 그것도 정면을 바라본 인물화가 아니라 남자와 연애하거나 놀거나 남자를 기다리거나 등등의 풍경이 대부분입니다. 한마디로 사랑을 주제로 한 여인들의 모습과 마음을 즐겨 그렸습니다.

"여자가 욕망을 드러내면 안 되지!"

여성의 욕망을 금기시했던 조선 시대 분위기를 고려하면 실로 파격적인 일이었지요. 그렇지만 신윤복의 생각은 달랐습니다. 남녀가 서로 좋아하는 것은 본능이고, 여성은 아름다운 존재라고 생각했거든요.

하여 달밤에 남녀가 몰래 만나는 장면, 전모(비 올 때 사용하는 종이 모자)를 쓰고 홀로 걸어가는 여인, 단오에 그네 타고 계곡에서 머리를 감는 여인들, 강에서 뱃놀이를 즐기는 선비와 기생, 연못가에서 가야금을 연주하는 기생과 그 음악을 듣는 선비, 굿을 하는 무녀, 화가 자신이 좋아한 듯한 미인도 등을 화려한 색채와 부드러운 선으로 그렸습니다.

161

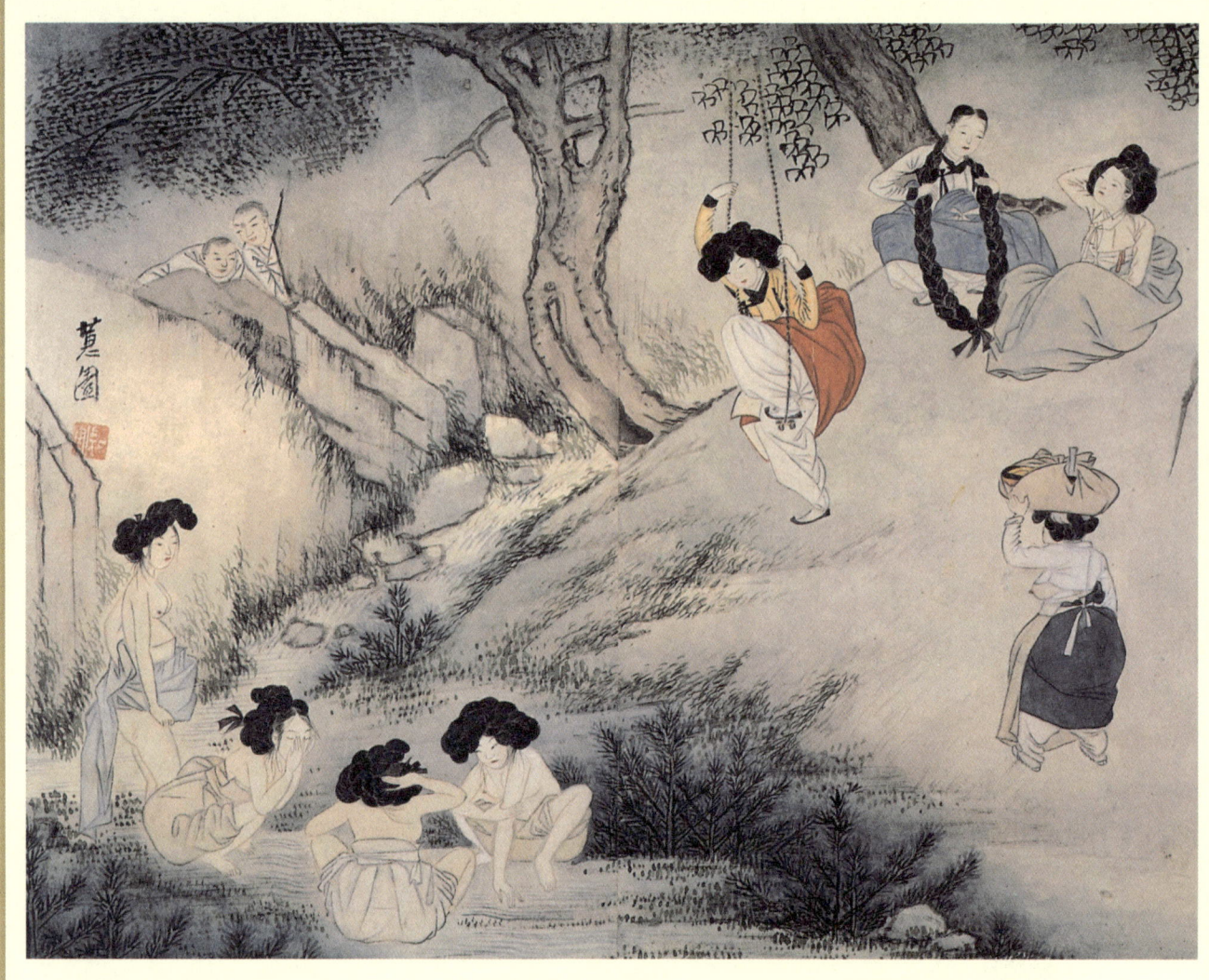

▶ 신윤복, 단오풍정, 18세기 말~19세기 초. 종이에 채색, 28.2×35.6cm. 간송 미술관 소장.

　이로 미루어 신윤복은 바람둥이였으리라 짐작할 수 있습니다. 경험 없이는 결코 알 수 없는 장면들이니까요. 그러나 신윤복은 그저 여자 꽁무니만 쫓아다니는 바람둥이가 아니라 남성 우월적인 사회에서 여성의 마음을 대변한 자유연애 주의자였습니다. 여자를 끌어안은 남자, 누군가를 기다리는 여인 등의 그림에서 알 수 있듯, 욕망에 관한 한 남녀 모두 똑

같다는 사실을 풍속화를 통해 그대로 보여 준 이유도 여기에 있습니다.

신윤복은 김홍도와 더불어 조선 후기의 대표적 풍속 화가로 이름을 남겼지만, 그 내용이나 화법에는 차이가 큽니다. 김홍도가 풍속화의 인물 묘사에서 과감하게 붓을 구사했다면, 신윤복은 인물과 의복을 매우 섬세하게 그렸고 채색에도 크게 신경을 썼습니다.

예를 들면 〈단오풍정〉에서 그네 타는 여인과 〈쌍검대무〉에서 검을 들고 춤추는 가운데 여성의 치마를 붉게 칠했습니다. 한 곳에 요점을 두어 화사한 느낌을 주면서 이내 그 주변으로 눈길을 가게 만드는 기법입니다. 신윤복은 주인공이나

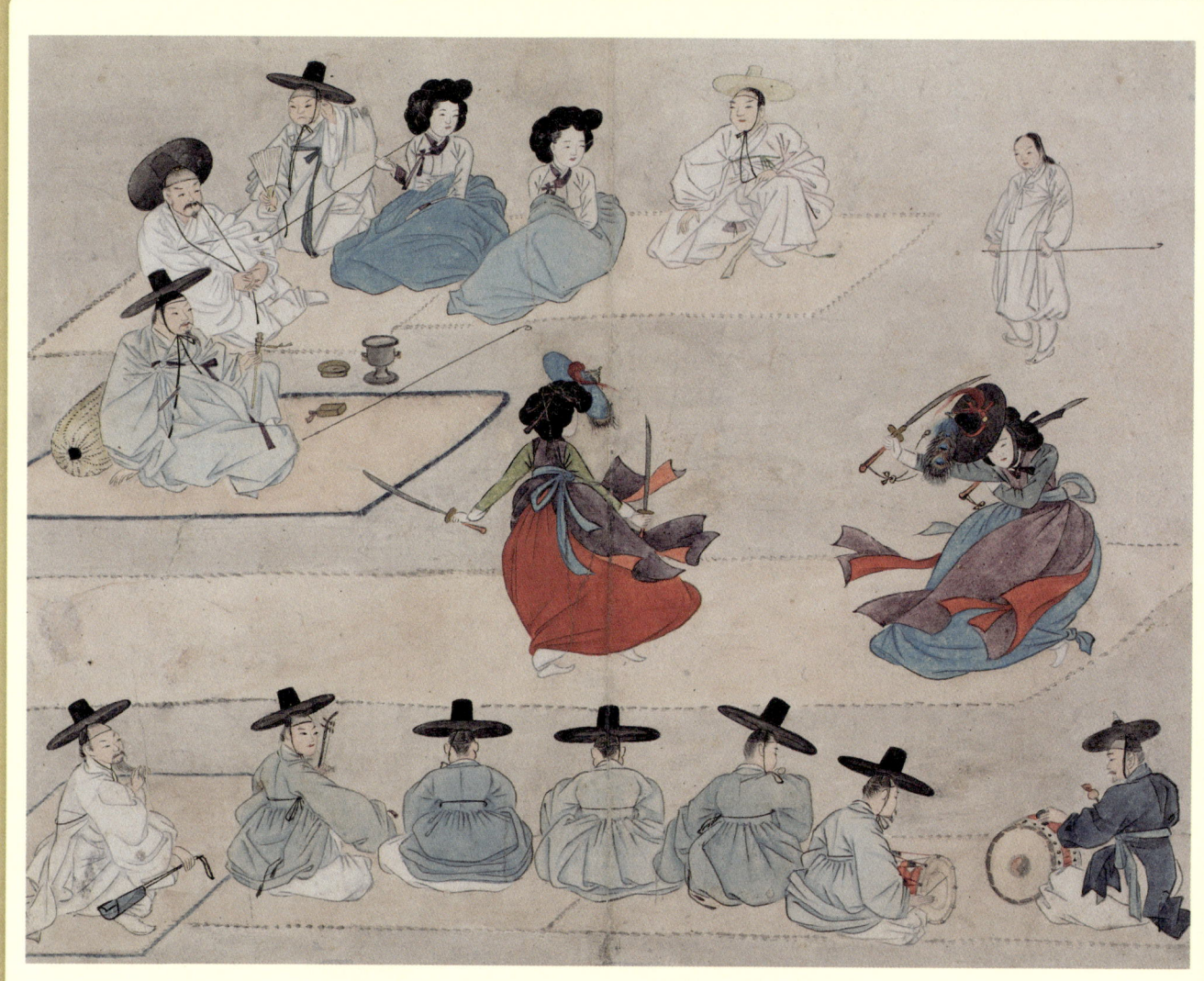
▶ 신윤복, 쌍검대무, 18세기 후기. 종이에 채색, 28.2×35.6cm. 간송 미술관 소장.

주변 인물들의 옷차림도 세밀하게 묘사했습니다.
"여자들 치마 색깔에 파란색이 많네."
신윤복의 풍속화 덕분에 우리는 조선 시대 여인들의 삶을 일부나마 눈으로 확인할 수 있고, 복식이나 머리 모양, 살림살이 등을 알 수 있습니다. 또한 당시의 산천과 나들이 문화 등도 엿볼 수 있고요. 신윤복은 풍속화에서 기생과 선비를 주로 다루었지만 주막, 무녀, 하녀 등을 통해 서민이나 하층민의 삶도 묘사했습니다. 이 경우에도 여성성이 느껴지는 화면을 연출했지만요.

당시 사회는 표면적으로 금욕을 강조하며 신윤복의 그림을 못마땅해했지만, 신윤복은 당당하게 자기 그림에 인장을 찍고 짧은 글을 적었습니다. 독자적인 자신의 예술 세계에 자부심이 대단했다는 뜻이지요. 뒤에 신윤복의 화풍을 따라 그린 사람들이 많이 생겼으니 그의 자신감은 당연한 일입니다.

김정희, 제주도에서 세한도를 그리고 추사체를 창안하다

김정희(金正喜, 1786~1856)는 어려서 서예에 재능을 나타냈고, 1814년(순조 14년) 과거에 급제한 뒤 벼슬이 병조 판서(지금의 국방 장관)에까지 이를 정도로 관리로서 출세 가도를 달렸습니다. 그러나 왕권이 약해져 왕실 외척들이 권력을 다투는 과정에서 김정희는 1840년(헌종 6년)부터 1848년까지 9년간 제주도로 유배되었습니다.

"바람이 참 차갑구나!"

제주도는 한양에 비해 따뜻한 편이었지만, 친구도 지인도 없는 낯선 곳에서의 생활은 마음을 쓸쓸하게 했습니다. 한양에 있을 때는 그와 사귀려 하거나 그의 명필 글씨를 얻으려는 사람들이 넘쳤으나, 제주도에 있는 그에게 찾아오는 사람은 아무도 없었습니다. 김정희는 잇속만 좇는 인심에 크게 실망하고 배신감에 허무함을 느꼈습니다.

"오직 우선(藕船)만이 변함없구나."

우선은 제자 이상적(李尙迪, 1804~1865)의 호입니다. 이상적은 통역관으로 가끔 중국을 다녀올 때마다 귀한 책을 구해서 제주도에 있는 스승 김정희에게 보내 주었습니다. 한두 번이 아니라 여러 차례에 걸쳐 그리했기에 김정희는 그런 이상적을 무척이나 고마워했습니다.

"감사한 마음을 어찌 말로 다하랴."

1884년의 어느 날 김정희는 붓을 들어 비단에 그림을 그렸습니다. 화

▶김정희, 세한도, 1844년. 종이에 먹그림, 23.8×108cm. 개인 소장.

면 가운데에 집 한 채, 왼쪽에 곧게 선 측백나무 두 그루, 오른쪽에 튼튼한 소나무에 늙은 측백나무가 살짝 기댄 듯한 풍경을 그렸습니다. 사람은 전혀 보이지 않아서 마치 외딴 섬에 있는 외로운 집 같기도 했습니다.

표제는 **세한도**(歲寒圖)라고 적었습니다. '세한'은 매우 심한 한겨울 추위를 이르는 말입니다. 외롭고 쓸쓸한 시절을 그린 그림이라는 뜻이겠지요. 이로써 쓸쓸한 겨울 분위기가 물씬 풍기는 동시에 나무들의 우정이 느껴지는 명작이 탄생했습니다.

김정희는 완성한 〈세한도〉를 이상적에게 답례로 보내 주었습니다.

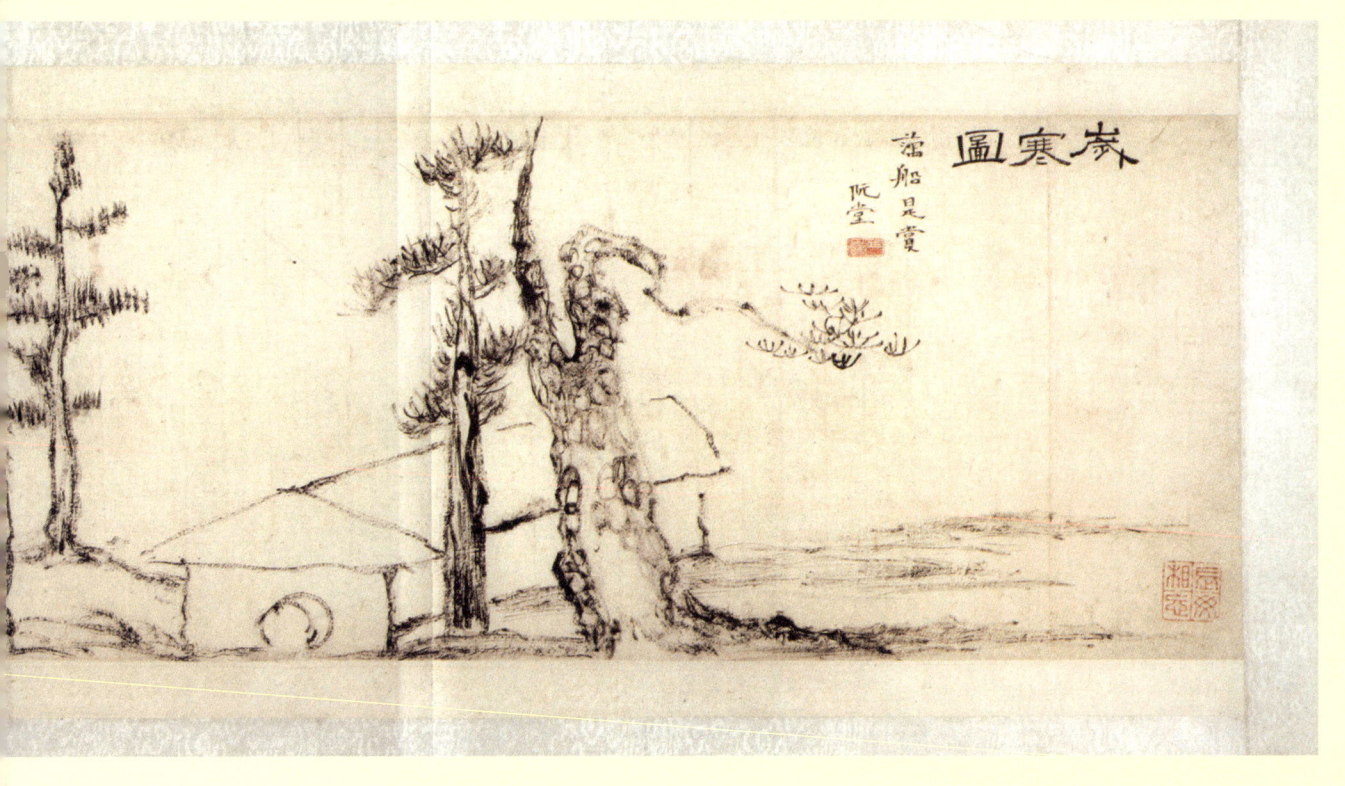

"오호, 스승님!"

그림을 받은 이상적은 무척 감격했습니다. 자신으로서는 당연히 할 일을 했을 뿐인데, 자신에게 주는 그림이라는 말을 명확히 적어서 자신의 인품을 칭찬해 주었기 때문이었지요. 하지만 그보다는 스승의 외로운 생활을 떠올리자니 가슴이 아팠고, 과찬에 어쩔 줄 몰라 하며 두 눈에서 눈물을 흘렸습니다. 이상적은 무릎 꿇고 엎드려 본 그림에서 풍기는 품격에 절로 고개를 숙였습니다. 그림 끝에는 〈세한도〉를 그리게 된 연유도 적혀 있었습니다. 그중 일부를 추려 옮기면 다음과 같습니다.

…… 지난해에 이어 금년에 또 귀한 책을 부쳐왔는데, 이는 세상에 흔히 있는 것이 아니고, 머나먼 천만리 밖에서 구입한 것이며, 여러 해 걸려 얻은 것이요, 일시에 일어난 일이 아니었다.

　(……) 공자가 말씀하시기를 "세한 연후에야 송백의 절조를 알게 된다."고 하였으니, 송백은 사계절을 통해 시들지 않는 것인데, 공자께서 특히 세한을 당한 이후를 칭찬하였다. 지금 군이 나에 대해 이전이라고 더한 것도 없고 뒤라고 덜한 바도 없으니, 세한 이전의 군은 칭찬할 것 없거니와, 세한 이후의 군은 또한 성인에게 칭찬받을 만한 것이 아니겠는가.(이하 생략)

 옆 문장에서의 '송백'은 소나무와 측백나무를 말하고, 아울러 의리와 지조를 상징합니다. 날씨가 추워져야만 두 종류 나무가 언제나 푸른 상태임을 깨닫게 되듯, 사람도 어려움에 부닥쳤을 때에야 뒤늦게 진짜 의리 있는 사람이 누구인지 알게 된다는 뜻입니다.

 이상적은 이듬해 베이징에 통역관으로 갔을 때 이 그림을 가지고 가서 중국 명사들에게 보여 주었습니다. 당시 김정희는 중국에까지 명필로 유명한 사람이었습니다.

 중국 명사들은 김정희의 글씨와 그림이 함께 있는 〈세한도〉를 보고 감동하여 16명이나 찬시를 길게 적었습니다. 이상적은 그 시문을 모아 하나의 두루마리로 만든 다음 제주도에 있는 김정희에게 보냈습니다. 많은 사람의 따뜻한 마음을 전해서 김정희의 쓸쓸함을 위로하기 위함이었지

▶김정희, 불이선란도, 19세기.
종이에 먹그림, 54.9×30.6cm. 개인 소장.

요. 예기치 못한 되돌아온 선물에 그림을 그려 준 김정희가 감동했음은 물론입니다.

현재 〈세한도〉는 국보 제180호로 지정되어 있으며, 그림에 담긴 김정희와 이상적의 품격 높은 지조와 의리는 후세인들에게 뭉클한 감동을 전해 주고 있습니다.

한편 김정희는 어린 시절부터 명필로 이름을 떨쳤습니다만 제주도에서 유배 생활을 하는 동안 그 유명한 **추사체**(秋史體)를 완성했습니다. 고난 속에서 자신만의 독특한 서체를 창조해낸 것이지요.

▶봉은사 판전 현판

봉은사 대웅전 오른쪽 언덕 위 계단을 오르면 판전(경판을 쌓아 두는 전각) 건물의 현판이 보여요. 이 현판의 글씨를 김정희가 썼답니다. 이 글씨를 쓴 사흘 뒤에 세상을 떠났다는 이야기도 전해지고 있어요. 일생의 마지막 무렵의 작품이라 순수하면서도 추사의 노숙한 신필의 경지를 잘 보여 주고 있습니다.

추사체는 일반인이 보기에 약간 이상한 글씨체이지만 글씨에 능통한 서예가들에게는 경이로운 글씨체입니다. 힘이 넘치면서 변화무쌍한 자유로움, 굵은 획과 가느다란 선의 절묘한 조화, 강약의 심한 차이, 파격과 개성 등이 특징입니다.

김정희는 비록 제주도 유배에서 고통과 슬픔을 겪었지만, 한편으로 명작 〈세한도〉와 추사체를 낳았으니, 고난 속에서 핀 예술은 한층 품격이 높은가 봅니다.

장승업, 술에 취해야만
그림을 그린 천재 화가

"직접 그린 그림을 보고 싶으니 궁으로 들라 하라."

조선 팔도에 화가 장승업(張承業, 1843~1897)의 명성이 자자하자, 고종 임금이 위와 같이 명했습니다. 지시를 받은 신하는 장승업에게 조용한 방을 마련해 주고 병풍을 그리게 했습니다. 장승업은 마지못해 궁궐로 들어왔으나 술 생각에 그림을 그리지 못했습니다. 음식은 뭐든 먹을 수 있었지만 술은 하루 두세 잔만 허락됐기 때문입니다. 경계가 삼엄해서 도망치기도 힘들었습니다.

"내가 특별히 쓰는 물감을 밖에 나가서 구해와야겠습니다."

장승업은 문지기를 속여 밤중에 달아났습니다. 고종이 잡아오게 하여 붙잡혀왔지만 장승업은 옷을 바꿔 입고 또다시 탈출했습니다. 화가 난 고종이 벌을 주려 하자, 민영환이 자기 집에 가둬두고 그림을 완성하겠다고 허락받아 장승업을 구해 주었습니다.

민영환은 하인에게 지시하기를, "날마다 술대접은 하되 너무 많이 취하지는 않게 하라."고 말했습니다. 장승업은 민영환에게 고마움을 느껴 붓을 들었습니다. 하지만 며칠 지나지 않아 몰래 술집으로 도망쳤습니다. 민영환이 사람을 시켜 붙잡아왔지만 끝내 장승업으로부터 그림을 얻어내지는 못했다고 합니다. 장승업이 얼마나 술을 좋아했는지 잘 일러 주는 일화입니다.

장승업은 누구일까요? 1843년 태어난 장승업은 일찍 부모를 여의고 가난하게 살다가 사대부 이응헌의 집에서 머슴살이를 했습니다. 그 집에서 주인이 가지고 있던 중국 원나라, 명나라의 유명한 그림을 본 일이 계기가 되어 장승업은 본격적으로 그림에 눈떴습니다.

"산과 폭포는 저렇게 그리는 것이구나."

"저 새는 어떻게 그린 것일까?"

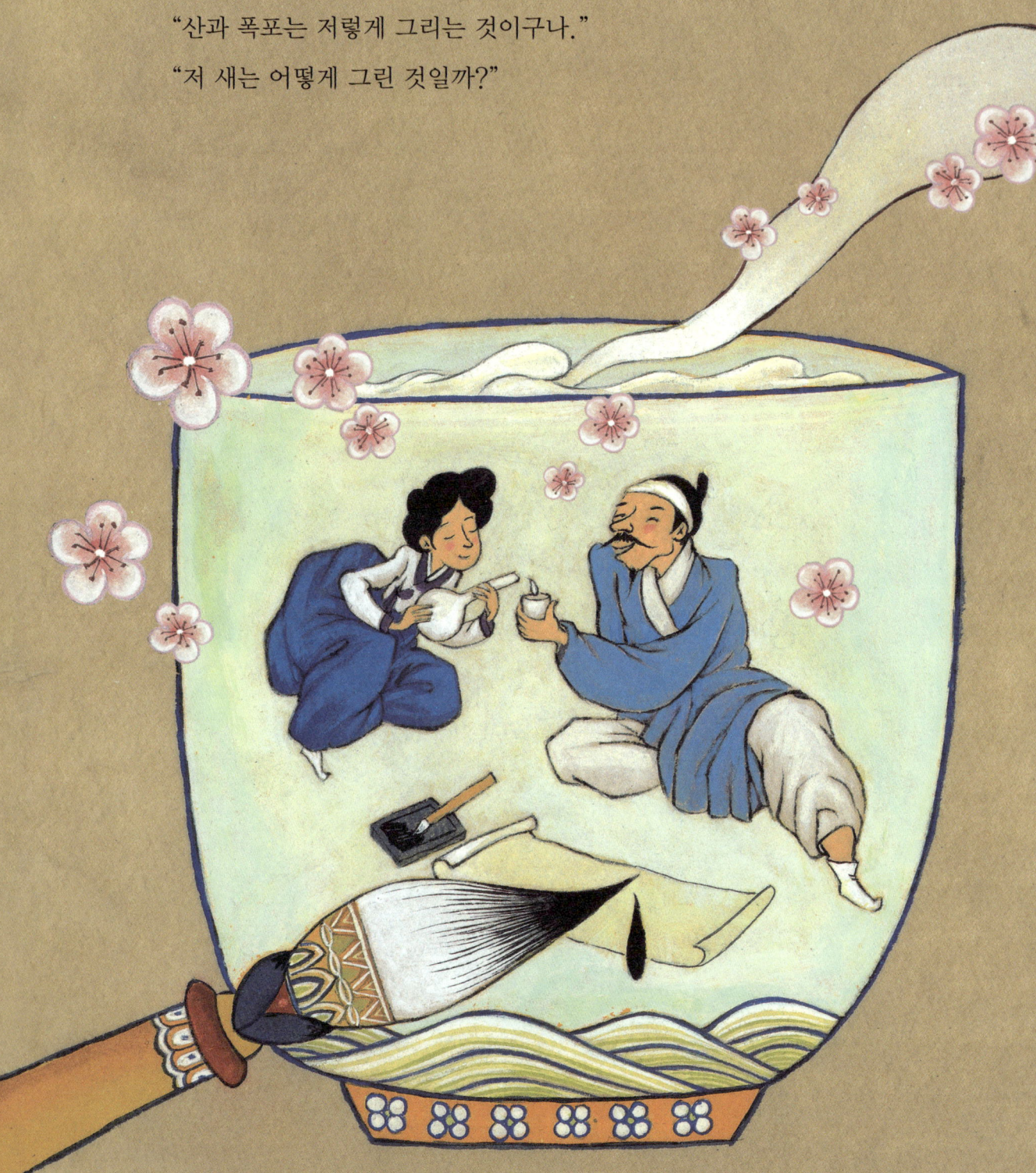

　장승업은 어깨너머로 슬쩍슬쩍 그림을 보다가 어느 날 갑자기 그림의 원리를 깨우쳤습니다. 장승업은 한번 본 그림은 언제든 그대로 그릴 정도로 기억력도 뛰어났습니다. 여러 명화를 보고 남몰래 따라 그려 보면서 여러 화법의 원리를 알아낸 것입니다. 이런 천재적 능력과 수많은 습작의 노력 덕분인지, 장승업의 그림에는 그만이 창출해내는 생생한 분위기가 담겼습니다.

　장승업은 마흔 살 전후에 그림으로 이름을 떨쳤습니다. 하여 궁궐에 불려 가 감찰이란 관직을 받고 작품을 그리기도 했습니다. 그렇지만 장승업은 궁궐 생활을 오래 하지 못했습니다. 술과 여자를 지나치게 좋아하는 데다 얽매이기를 싫어하는 성격이었거든요.

　"술에 취하지 않으면 그림 그릴 기분이 생기지 않아요."

▶장승업, 호취도, 19세기. 종이에 먹그림 엷은 채색, 135.4×55.4cm. 호암 미술관 소장.

장승업은 술에 많이 취한 상태에서, 특히 곁에서 미인이 술을 따라 줄 때 멋진 그림을 잘 그렸습니다. 술기운에 휙휙 붓질하면서도 쓱쓱 명화를 완성하는 솜씨는 정말 뛰어났다고 합니다. 2001년 임권택 감독은 그런 장승업을 소재로 하여 영화 〈취화선〉을 만들기도 했지요.

장승업은 독학으로 여러 명화를 공부한 덕분에 산수도, 인물화, 새와 나무 등 다양한 소재를 폭넓게 다룰 수 있었습니다. 어떤 그림이든 강렬한 붓질이 특징이었고, 근대 감각이 밴 음영법(陰影法)을 반영하기도 했습니다. '음영법'은 밝고 어두운 부분을 단계적으로 대비시켜 입체감을 나타내는 방법을 이르는 말입니다.

장승업의 그림이 모두 뛰어난 것은 아닙니다. 술에 너무 취해서 솜씨가 제대로 발휘되지 못한 들쑥날쑥한 그림도 많이 있거든요. 그렇지만 생동하는 분위기를 자아내는 그림에서는 독보적 실력을 발휘했습니다.

자신감이 있었기에 장승업은 자신의 그림 재주가 단원 김홍도, 혜원 신윤복에 뒤지지 않는다며 '나도 원이다'라는 의미로 스스로를 오원(吾園)이라 불렀습니다.

장승업의 자유분방한 성격과 생동감 넘치는 그림을 대표하는 그림은 뭘까요? 바로 **호취도**(豪鷲圖)입니다. 자유롭고 '사나운 매(수리)'는 그림에 관한 한 독보적인 떠돌이 화가 장승업을 연상시키니까요.

그림을 볼까요. 나뭇가지 위아래에 매 두 마리가 각각 앉아 있습니다. 위에 있는 매가 먹잇감을 발견했는지 몸을 뒤틀어 뭔가를 주시하고 있습니다. 금방이라도 날아갈 기세입니다. 아래에 있는 매도 같은 방향을 바라보고 있습니다. 경쟁하듯 뭔가를 주시하는 두 매의 눈매가 모두 매섭습니다. 이에 비해 나무 기둥은 기암괴석처럼 묵직하고 강렬하며, 이리저리 휜 나뭇가지는 섬세하고 아름답습니다.

"새들의 제왕 같은 기세가 당당하고 생생하네."

장승업의 〈호취도〉는 매의 특성을 제대로 잡아냈을 뿐만 아니라 주변 나무를 매우 서정적으로 묘사했기에 명작으로 여겨지고 있습니다. 사물을 자세히 관찰한 뒤 그 특징을 호쾌한 필법으로 그렸기에 가능한 일이지요.

장승업의 호탕한 성격이 반영된 〈호취도〉는 몰골 화법(沒骨畵法)으로 그린 작품입니다. '몰골 화법'은 대상을 선이 아닌 농담(진함과 묽음의 정도)이나 음영(어두운 부분)으로 나타내는 기법을 이르는 말입니다.

다시 한 번 그림을 보세요. 선은 보이지 않지만 매와 나무가 멋진 형상으로 표현되어 있음을 확인할 수 있을 것입니다. 굵은 붓으로 단번에 그린 나무 기둥과 잔 붓으로 여러 번 점을 찍어 그린 매가 보이지요?

장승업의 천재성은 〈어자조련(御者調鍊)〉 그림에서도 엿볼 수 있습니다. 고개를 뒤로 젖혀 하늘을 보거나 땅을 보는 말 두 마리는 옆에 있는 사람과 마치 대화를 나누는 듯한 분위기를 풍깁니다. 말의 몸짓에 생동감이 넘치고 사람도 능동적인 자세를 취하고 있지요. 또한 이 장면은 옆에서 본 모습이 아니라 높은 나뭇가지에 앉은 새(매)가 아래를 내려다본 모습입니다. 쉽지 않은 발상입니다.

장승업은 이 밖에도 〈산수도〉, 〈귀거래도〉, 〈고사세동도〉 등 많은 그림을 남겼는데 하나같이 보는 사람의 눈길을 계속 잡아끄는 매력을 지니고 있습니다.

▶장승업, 어자조련, 19세기 후반.
종이에 먹그림 엷은 채색, 159.5x38cm.
간송 미술관 소장.

▶장승업, 산수도, 19세기. 종이에 엷은 채색, 16.6×21.7cm. 국립 중앙 박물관 소장.

이중섭, 아이들과 황소를 사랑한 민족 화가

어려서부터 그림에 재능을 나타낸 이중섭(李仲燮, 1916~1956)은 오산 고등 보통학교를 졸업하고 일본으로 건너갔습니다. 자의식이 강했던 이중섭은 스케이트를 타다가 다리를 다쳐 1년간 학교를 쉬어야 하자, 동기생보다 한 학년 늦어진다는 사실이 싫어 복학을 포기하고 문화 학원 미술 학부에 신입생으로 입학했습니다.

이중섭은 이 문화 학원에서 운명의 여성인 야마모토 마사코[山本方子]를 만났습니다. 이중섭은 화실에서 나오면서 한 학년 아래의 그녀와 마주쳤습니다. 마사코가 먼저 그에게 말을 걸어왔습니다.

"그림 한 점 사고 싶어요."

"네? 내 그림을?"

"예, 선생님이 무척 칭찬하시던데요."

"부끄럽습니다. 학생 주제에 팔기는 뭣하고, 그냥 한 점 드리지요. 하지만 놀림감이 되지나 않을지 염려됩니다."

그들은 자연스레 찻집으로 자리를 옮겼습니다. 마사코는 조선(朝鮮) 역사에 관해서도 관심을 보였고, 이중섭은 마사코의 넓은 이해심이 마음에 들었습니다.

두 사람 관계는 순식간에 소문났습니다. 그도 그럴 것이, 조선에서 건너온 수재 남학생과 일본 상류층 가문 여학생이 사귀었던 까닭입니다.

마사코는 일본 재벌의 계열사 사장 딸이었으며, 아들 없는 집안인지라 한층 풍요한 사랑을 받고 성장한 환경을 지니고 있었습니다.

"당신을 사랑해요."

"……저도요."

그들의 사랑은 순탄하게 이루어지지 않았습니다. 이중섭은 일본인의 입장에서 이른바 식민지 출신이고, 마사코는 한국인의 입장에서 악독한 일본인이었기 때문입니다. 그러므로 두 사람의 결혼을 양쪽 집안에서 모두 반대했습니다. 더욱이 일본 제국주의가 극에 달하고 전쟁이 한창이었기에 두 나라 사람들의 감정은 상당히 나빴습니다. 그런 상황에서 마사코는 당시로써는 무모한 모험을 택했습니다. 국가보다 사랑을 택한 것입니다.

이중섭은 1945년 초에 귀국해서는 편지를 주고받으며 마사코와의 사랑을 유지했습니다. 그해 4월 마사코가 한국으로 건너와 드디어 두 사람은 결혼 생활을 했습니다.

마사코는 이남덕이라는 한국식 이름을 쓰는가 하면 매운 음식도 척척 먹었고, 빨래도 한국식으로 우물가에서 했습니다. 귀한 집에서 곱게 자란 여성으로 쉽지 않은 일이었지만, 이중섭을 정말 사랑한 나머지 힘든 줄 모르고 한 것입니다.

그렇지만 두 사람의 행복은 길지 못했습니다. 1950년 6·25 전쟁이 터지는 바람에 고달픈 생활이 시작된 것입니다. 거듭되는 피란 생활에 지친 이중섭은 어쩔 수 없이 아내와 아이들을 일본으로 보냈습니다. 자존심 때문에 자신은 한국에 남았는데, 그 뒤 가족에 대한 외로움으로 무척이나 힘든 나날을 보냈습니다.

마사코와의 결혼과 이별은 이중섭의 전부나 다름없었습니다. 이중섭은 아이들이 보고 싶을 때마다 아이들을 떠올리며 천진난만한 모습을 그렸고, 가족이 어울려 지내는 상상 속의 행복한 모습을 그렸습니다.

　함께 피란 생활했을 때 배고파서 잡아먹었던 바닷게들을 아이들 그림에 등장시키기도 했습니다. 이중섭 그림에 아이들이 많은 이유가 여기에 있습니다. 그림을 그릴 종이가 없을 때는 담배 은박지에 대못이나 송곳으로 눌러 새겨가며 은박지 그림을 그리기도 했습니다.

　이중섭은 가족을 너무 그리워한 나머지 정신 이상과 영양실조로 1956년 쓸쓸하게 세상을 떠나고 말았습니다. 이중섭은 죽은 후에야 뒤늦게 작품 세계를 인정받았습니다. 이중섭이 추구한 작품의 주요한 소재는 아이들과 가족, 그리고 황소입니다.

　이중섭은 '황소의 화가'로도 유명합니다. 많은 황소 그림을 그렸기 때문입니다. 그가 황소를 즐겨 그린 이유는 무엇일까요? 이중섭의 눈에 비친 황소는 순박하면서도 강인한 한민족 그 자체였습니다.

 민족의식이 강했던 이중섭은 그런 까닭에 여러 모습의 황소를 그리면서 우리 민족의 순박함과 강인함을 나타내고자 했습니다. 또한 이중섭은 힘이 넘치는 황소를 통해 괴로운 현실을 극복하려는 마음을 나타내기도 했습니다.

 이중섭은 황소를 그리기 위해 수시로 관찰하면서 수없이 많은 스케치를 했고 황소의 특징을 파악했습니다. 들판에 가서 소를 자주 쳐다보며 관찰하자 소도둑으로 의심을 받기도 했습니다. 성난 소, 싸우는 소, 지친 소, 뒤를 돌아보는 소 등 다양한 소 그림은 그런 연습을 통해 나온 작품입니다.

 소의 모습은 초창기에 친근하고 순한 모습이었으나 점차 억세고 드센 모습으로 변화했습니다. 자신이 겪은 세상의 현실을 그렇게 표현한 것입

니다.

화법으로 볼 때, 이중섭의 그림은 굵은 선이 인상적입니다. 고구려 고분 벽화에서 영감을 얻은 채색 기법과 강렬한 선은 이중섭의 그림에서 생명력 넘치는 분위기를 자아냅니다. 처음부터 굵은 선으로 그린 것이 아니라 연습을 통해 단순하면서도 인상적인 굵은 선으로 만들어낸 것입니다.

오늘날 이중섭의 '황소'는 고된 역경에 맞서 싸우는 강인한 한민족을 상징하는 그림으로 평가받고 있으며, 그가 그린 아이들은 순수한 동심을 나타내는 것으로 공감을 얻고 있습니다. 비록 현실에서는 아프고 슬픈 일을 많이 겪었으나, 작품에서만큼은 평범한 아이들과 황소를 독창적인 소재로 승화시킨 탁월한 민족 화가, 바로 이중섭입니다.

▶이중섭, 길 떠나는 가족, 1954년.
종이에 유채, 29.5×64.5cm, 개인 소장.

이중섭, 두 아이와 물고기와 게,◀
종이에 먹, 수채, 25.8×19cm.

▶이중섭, 개구리와 어린이,
종이에 잉크, 수채, 25.7×10.5cm.

이중섭, 부부, 1953년.◀
종이에 유채, 51.5×35.5cm, 국립 현대 미술관 소장.

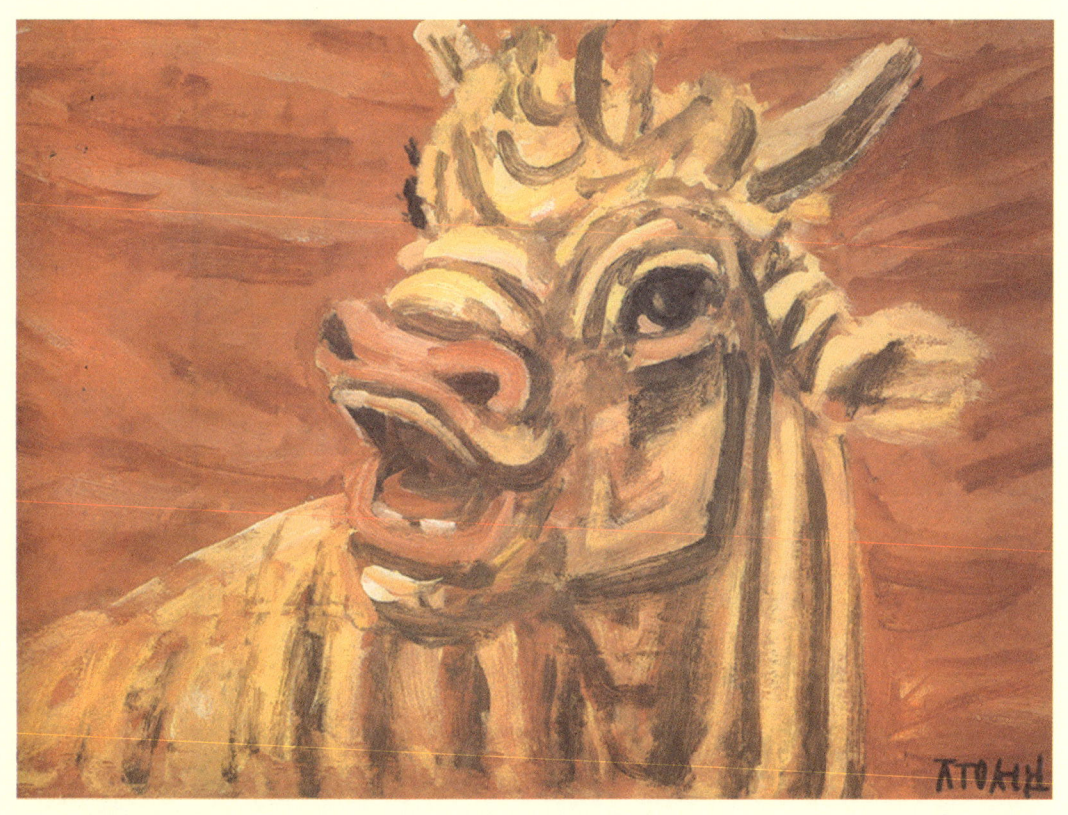

▶이중섭, 황소, 1953년경. 종이에 유채, 32.3×49.5cm. 개인 소장.

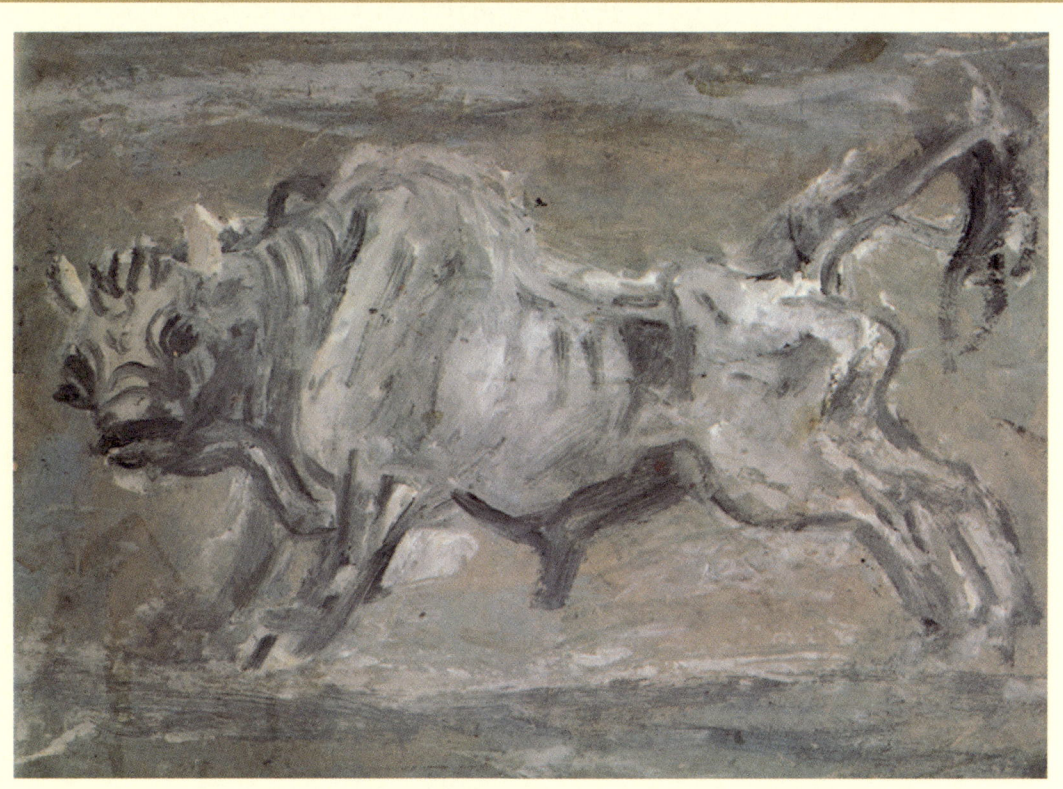

▶이중섭, 덤벼드는 소, 1953년. 종이에 유채, 29×40.3cm.

박수근, 착한 서민들을 그린 따뜻한 심성의 화가

"실례인 줄 알면서도 이 편지를 보내오니 용서하시고 끝까지 읽어 주시면 고맙겠습니다. ……일전에 당신이 우리 어머니와 빨래하러 같이 갔을 때 어머니 점심을 가져간다는 핑계로 빨래터에 가서 당신을 자세히 보고 아내로 맞아들이려고 마음으로 결정했습니다.

나는 그림 그리는 사람입니다. 재산이라곤 붓과 팔레트밖에 없습니다. 당신이 만일 승낙하셔서 나와 결혼해 주신다면 물질적으로는 고생되겠으나 정신적으론 당신을 누구보다도 행복하게 해 드릴 자신이 있습니다. 나는 훌륭한 화가가 되고, 당신은 훌륭한 화가의 아내가 되어 주시지 않겠습니까?

귀여운 당신을 아내로 맞이한다면 그보다 더한 행복은 없겠습니다. 내가 이제까지 꿈꾸어 오던 내 아내에 대한 여성상은 당신같이 소박하고 순진하고 고전미를 지닌 여성이었는데 당신을 꼭 나의 배필로 하나님께서 정해 주신 것으로 믿고 싶습니다……."

 1939년 겨울, 고향 강원도 양구로 돌아온 박수근(朴壽根, 1914~1965)은 이런 내용의 청혼 편지를 써서 김복순 아가씨에게 보냈습니다. 그러고는 초조한 마음으로 답장을 기다렸습니다.
 하지만 아가씨의 아버지가 연애편지를 발견하고는 급히 춘천에 있는 의사 집안과의 결혼을 추진했습니다. 가난한 청년에게 딸을 시집보내고

싶지 않았기 때문입니다.
 "예? 다른 사람과 결혼할 예정이라고요?"
 박수근은 크게 낙담해서 자리에 눕고 말았습니다. 음식도 먹지 않은 채 크게 앓았습니다. 다른 어여쁜 아가씨를 소개해 주겠다는 부모의 위로도 귀에 들어오지 않았습니다. 박수근은 오직 한 사람만 생각하며 속으로 울고 또 울었습니다.
 "이러다가 우리 아들 큰일 나겠네."
 이에 놀란 박수근의 아버지는 그 아가씨의 집으로 달려가 아가씨의 아버지에게 사정을 설명하며 두 사람을 맺어 주자고 설득했습니다. 아가씨의 아버지는 혼례를 승낙하면서 크게 울었다고 합니다. 박수근과 그 아버지의 진심 어린 정성에 감동해서 결혼을 허락했지만, 가난한 청년과 살아야 할 딸의 어려운 형편을 생각하니 가슴이 아팠기 때문입니다.

이런 우여곡절 끝에 박수근과 김복순 두 사람은 부부가 되었습니다. 이 사건은 박수근에게 결혼 이상의 의미가 있는 일이었습니다. 왜냐하면 그는 대부분 작품에 아내를 모델로 하여 그림을 그렸으니까요. 박수근의 아내는 한국적인 아내와 어머니를 모델로 삼은 박수근에게 많은 영감을 주었습니다.

박수근은 아내가 빨래터에서 빨래하는 그림을 여러 장 그렸으며, 〈절구질하는 여인〉에서는 아이를 업고 있는 모습을 그렸고, 〈나무와 두 여인〉에서는 큰 나무 옆에 서서 포대기에 싼 아이를 업고 있는 모습을 그렸습니다. 그 밖에도 많은 그림에 아내나 평범한 아주머니들을 등장시켰습니다.

박수근은 아내를 미화하기 위해 모델로 삼지 않았습니다. 박수근이 그린 그림 속의 아내는 거의 뒷모습이거나 옆모습이며, 그나마 얼굴 형상을 정확히 알아보기도 힘들거든요.

박수근이 그린 아내는 한국의 어머니상을 상징하는 인물이었습니다. 또한 박수근의 그림에 등장하는 인물들은 소박한 일상의 모습이 대부분입니다. 그 당시 한국 농촌에서 흔히 볼 수 있는 풍경, 이를테면 아주머니가 머리에 광주리를 이고 가는 모습이나 길거리에서 과일을 파는 아주

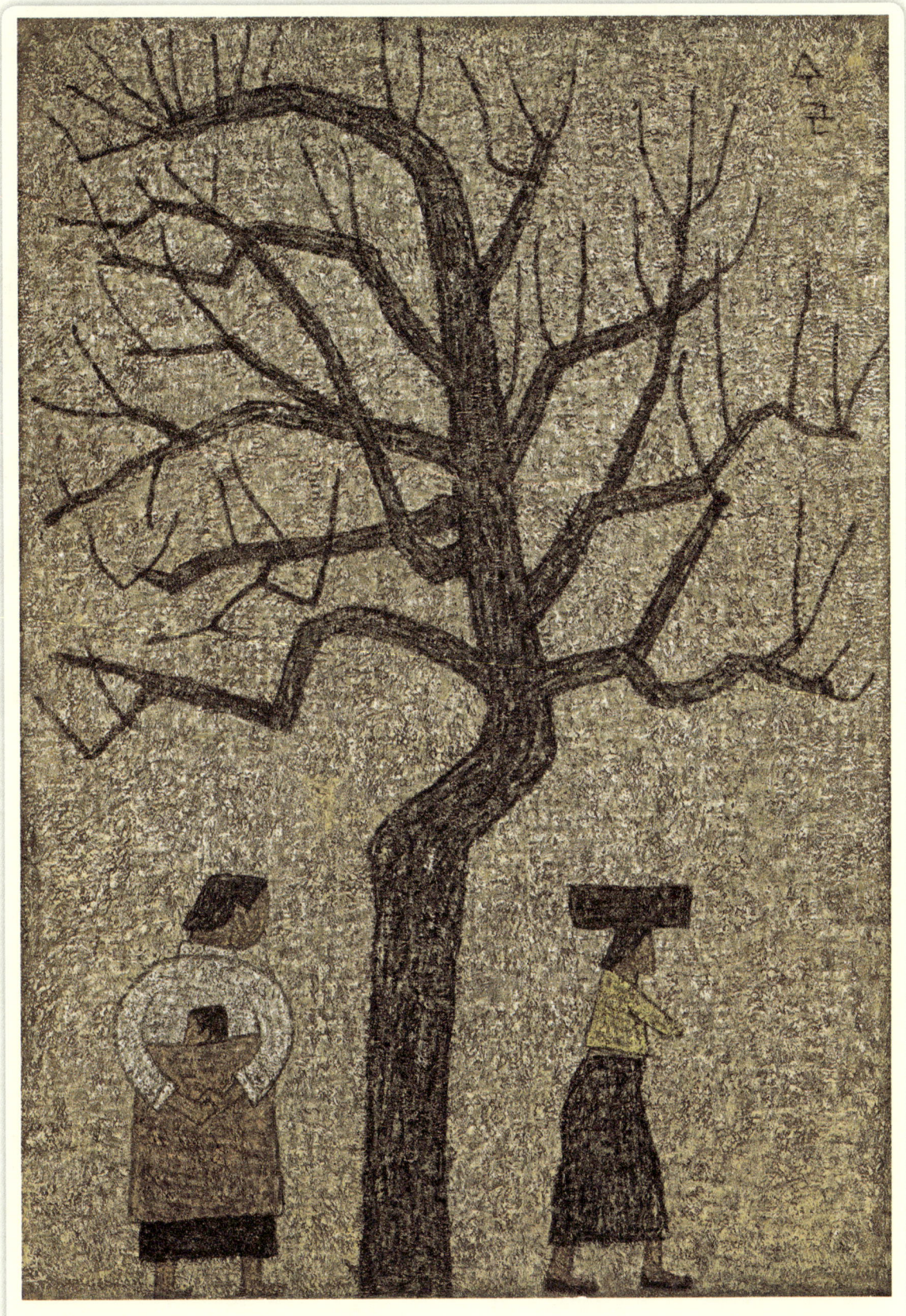
▶박수근, 나무와 두 여인, 1962년. 캔버스에 유채, 130×89cm. 갤러리현대 이미지 제공.

머니들, 쭈그리고 앉아 담배를 피우는 할아버지 등이 그것입니다. 그래서 박수근은 서민의 정서를 잘 표현한 한국적인 서양화가라는 평가를 받고 있습니다.

그렇다면 박수근은 왜 서민의 일상을 주요 소재로 삼았을까요? 그 이유는 서민에게서 신성하면서도 아름다움을 느낀 박수근의 마음씨에 있습니다.

박수근은 어렸을 때 프랑스 화가 밀레가 그린 〈만종〉을 보고 큰 충격을 받은 바 있습니다. 그림 속에서 기도를 올리는 농부가 가난하고 불쌍하게 보이는 게 아니라 성스럽고 아름답게 보인 까닭입니다. 그날 이후 박수근은 밀레처럼 서민을 사랑하고 이해하는 화가가 되려고 노력했습니다. 박수근은 자신의 그림 세계에 대해 다음과 같이 말했습니다.

"나는 인간의 착함과 진실함을 그려야 한다는 예술에 대한 대단히 평범한 견해를 가지고 있다. 내가 그리는 인간상은 단순하며 그들의 가정에 있는 평범한 할아버지와 할머니, 그리고 물론 어린아이들의 이미지를 가장 즐겨 그린다."

박수근은 그림으로만 서민을 이해하는 척하는 화가가 아니었습니다. 그의 아내인 김복순 여사의 증언을 따르면, 박수근은 물건을 살 때면 큰 상점보다 거리의 손수레 상인이나 광주리 상인에게서 샀다고 합니다. 아내의 회상을 하나 더 읽어 볼까요.

"여름날 비가 오기에 우산을 가지고 동대문 버스 정류장에 나가서 기다렸다. 버스에서 내리는 그이와 같이 오는데 길에서 우산을 받쳐 들고 앉아서 과일을 파는 아주머니 세 분이 나란히 앉아 계셨다. 그 옆을 지나다 아이들 과일을 사다 주자고 하면서 한 아주머니에게 몇 알, 다음 아주머니에게서 몇 알을 사기에 내가 비 오는 데 한 군데서 사지 뭘 그렇게 여기저기서 사느냐고 했더니 남편은 '한 아주머니에게서만 사면 딴 아주머니들이 섭섭해하잖아.' 하면서 세 아주머니에게서 골고루 샀다."

'한국의 밀레'라고 할 수 있지요!

이처럼 박수근은 마음이 정말 따뜻하고 정이 많은 사람이었습니다. 이웃의 아픔을 공감하며 자기 일처럼 여기면서 그림을 그렸기에, 박수근의 그림은 많은 사람에게 공감을 얻었습니다.

박수근을 일러 '한국의 밀레'라고도 하는데, 이는 밀레와 비슷한 기술적인 화풍이란 뜻이 아니라, 작품 세계에 반영된 서민을 향한 따뜻한 정서가 비슷하다는 의미입니다.

박수근의 그림은 알아보기 힘듭니다. 윤곽선이 뚜렷하지 않아 선명하지도 않습니다. 유채화로 그렸지만, 점을 찍듯 우둘투둘한 표현법은 박수근의 독창적인 기법입니다. 이건 왜 그럴까요?

이 표현법은 한국에서 흔한 화강암의 질감을 나타내고자 박수근이 고심 끝에 개발한 독창적인 기법입니다. 한국의 풍경을 그리되, 한국적인 땅(바위)의 특성을 바탕으로 하여 한층 더 한국적인 분위기를 풍기기 위함이었지요. 박수근은 1950년대 초부터 이런 표현법을 적극적으로 사용했습니다.

정리해 말하자면, 박수근의 화법은 하나하나 점을 찍은 점묘법과 바위에 그림을 그려놓은 듯한 우둘투둘한 느낌이 특징입니다. 명암과 원근감도 거의 없습니다. 하여 그림 가까이에서보다 약간 떨어져서 봐야 그림이 제대로 보입니다.

박수근의 그림은 생전에 우리나라 화단에서 크게 인정받지 못했습니다. 박수근은 1953년 제2회 '대한민국 미술 전람회'에서 작품 〈집〉이 특

선으로 선정되어 눈길을 끌었지만, 1957년 제6회 대회에서는 정성을 다해 그린 100호 크기의 대작 〈세 여인〉이 탈락했습니다. 이 일로 박수근은 상심해 술을 많이 마시는 바람에 건강을 크게 해쳤습니다.

　박수근의 그림은 1960년대 한국에 온 외국인에게서 먼저 인정받았습니다. 한 미국인은 박수근의 그림에 반해서 많은 그림을 사갔을 정도입니다.

　박수근은 1965년 세상을 떠났는데, 그해 열린 유작전과 1970년대 개최된 유작전을 계기로 재평가되어 가장 한국적인 독창성을 발휘한 작가로 인정받았습니다. 오늘날 그의 그림들은 한국에서 가장 비싸게 거래될 정도로 인기가 높습니다.

　한국의 착한 서민들을 한국적인 분위기가 느껴지도록 그린 화가, 바로 박수근입니다.

서민을 사랑하고 이해한 화가야.

박생광, 그림에 역사적 이야기를 담고 전통 색을 입힌 화가

"선생님, 그림 한 점만 주세요."

"에이, 내가 어떻게 경자에게 그림을 주나."

1960년대의 어느 날, 화가 천경자(千鏡子, 1924~)와 박생광(朴生光, 1904~1985)이 나눈 대화입니다. 그 무렵 천경자는 유명해져서 인기가 많은 반면, 박생광은 나이가 더 많았지만 화단으로부터 많은 인정을 받지 못한 상태였습니다.

하지만 천경자는 박생광의 작품을 높이 평가하여 위와 같이 부탁했습니다. 박생광이 거절하자, 천경자는 그림을 맞바꾸자고 제안했습니다. 그래도 박생광은 끝내 응하지 않았습니다. 표면상으로는 자신을 낮춘 겸손한 거절이었지만, 실제로는 자신의 그림에 대한 자부심이 강했기 때문입니다.

박생광은 누구일까요? 경상남도 진주 출신의 화가입니다. 그는 일제 강점기에 일본으로 건너가 미술을 공부하면서 새로운 일본화를 배웠습니다. 그림 실력은 뛰어났지만 광복 후 일본풍 배척 운동이 일어나는 바람에 빛을 보지는 못했습니다.

시대적 아픔 때문인지 박생광은 작품 세계에 몇 차례 변화를 보였습니다. 구상화에서 추상화로 전환했다가 다시 구상화로 돌아왔으니까요.

"역사를 떠난 민족이란 없다. 전통을 떠난 민족은 없다. 민족 예술에는 그 민족 고유의 전통이 있다."

이처럼 깨달은 박생광은 1977년 이후 종전에 쓰던 '내고(乃古)'라는 호를 '그대로'로 바꾸고, 작품 제작 연도를 서기에서 단기로 바꾸어 한글

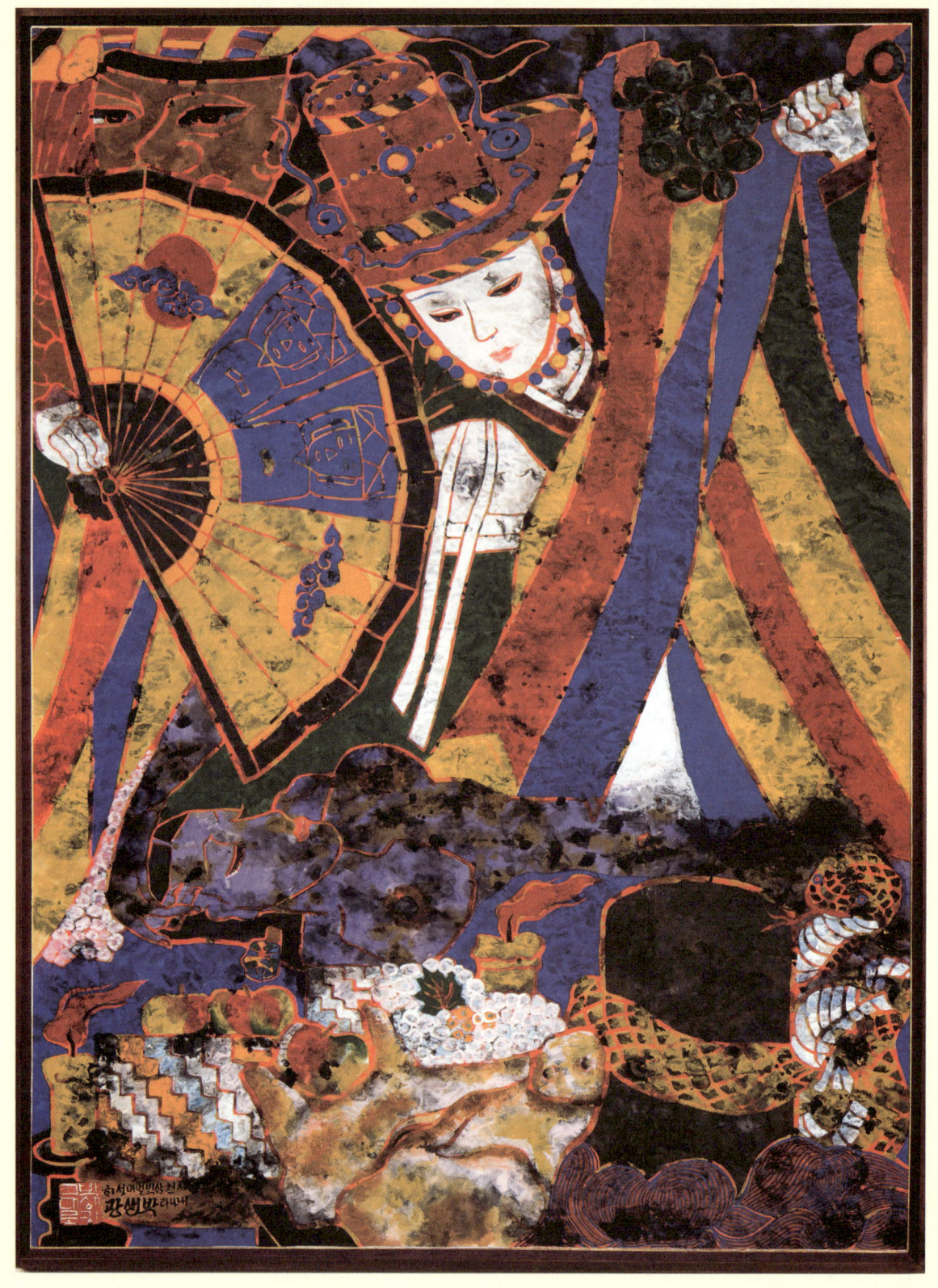

▶박생광, 무당, 1981년. 화선지에 진하고 강한 채색, 130×70cm. 국립 현대 미술관 소장.

로 표기했습니다. 아울러 한국적인 소재와 채색을 추구하면서 비로소 새롭게 조명받았습니다.

박생광은 고구려 고분 벽화, 불교 설화, 역사적 사건, 무녀 등을 전통적인 색채로 표현했는데 이는 우리나라 근현대 미술사에서 획기적인 일이었습니다. 그림을 통해 내용적으로는 역사를, 관념적으로는 민족적 주체성을, 색채에서는 단청을 연상시키는 전통 색채를 표현했으니까요.

특히 단청, 전통 민화, 불교 탱화에서 영감을 얻은 그의 채색은 작품을 보는 이에게 강렬한 인상을 주어, 한번 보면 좀처럼 잊지 못하게 만들었습니다.

"굵은 윤곽선으로 형태를 그린 뒤 색을 칠했네."
"대상의 크기가 자유로운 게 민화를 연상시키네."
"이런 그림이야말로 민족 회화의 현대적 계승이야!"

이로써 박생광은 일본화의 영향을 받았다는 비판에서 벗어나 민족화의 새로운 세계를 열었다는 찬사를 받았습니다. 강렬한 원색, 대담하고 자유로운 구성, 힘 있는 붓질, 역사성이 느껴지는 이야기, 괴기스러우면서도 환상적인 화면 등은 박생광의 특징으로 꼽혔고요.

오늘날 박생광의 대표작으로 꼽히는 〈무당〉, 〈무속(巫俗)〉, 〈명성 황후〉, 〈토함산 해돋이〉, 〈논개〉, 〈전봉준〉, 〈반가 사유상〉, 〈십장생도〉 등은 그런 특징을 잘 담아낸 수작입니다.

그의 대표작 〈명성 황후〉를 보면, 가운데에는 경복궁 향원정이 뒤집혀 있고 왼편에는 흰옷을 입은 여인이 눈감은 채 누워 있습니다. 그 위에는 눈물 흘리며 오열하는 여인 두 명이 있고, 오른쪽에는 일본 무사 얼굴과 뜨거운 불길이 있습니다. 아래쪽에는 쓰러진 조선 포졸이 있으며, 향원정 주변에는 연꽃이 그려져 있습니다.

무슨 뜻일까요? 명성 황후가 일본 무사들에게 시해당한 장면을 그린 그림입니다. 박생광은 그림을 그리기 전에 명성 황후가 시해당한 장소를 가 보고 전문가를 찾아가 관련 자료를 구하려 했지만, 실물로 확인한 것은 시해 장소 근처의 향원정뿐이었습니다. 이에 박생광은 위와 같이 그렸고, 명성 황후 머리 뒤에 그려진 둥근 두광과 불교의 상징인 연꽃을 통해 극락왕생하기를 기원했습니다. 박생광은 〈명성 황후〉를 완성한 뒤 다음과 같이 말했습니다.

"이 그림은 한국의 〈게르니카〉다. 폭력적 외세에 수난받는 민족을 그렸다는 점에서, 작품이 이룬 예술적 경지에서 피카소의 〈게르니카〉에 비견할 만하다는 긍지를 가질 수 있지 않겠나. 언젠가 기회가 되면 피카소의 고향 스페인(에스파냐)에 이 그림을 꼭 선보이고 싶다."

〈게르니카〉는 1937년 스페인 내전 때 50톤에 이르는 폭탄을 맞아 억울하게 숨진 사람들의 참상을 폭로한 피카소의 명작입니다. 박생광은 자신의 〈명성 황후〉를 그에 비교하여 설명한 것이며, 그만큼 내용적으로나 미술적 표현에서 작품에 자부심을 가졌습니다. 굳이 박생광의 표현을 빌리지 않더라도, 〈명성 황후〉는 혼란과 아우성을 주조로 하면서도 한편으로 잔잔한 평화를 느끼게 해 주는 절묘한 명작임이 분명합니다.

백남준, 과거·현재·미래를 아우른 비디오 아트 예술가

"이거 받으시오."

"뭔가요?"

"수성 펜으로 돌에 그림을 그린 것이라오."

"그림이 금방 지워지겠군요."

"그 그림은 지워질 때까지만 보는 거라오. 원래 예술품은 그때그때 즐기는 것이지."

백남준 아트센터 개관식에서 이어령 문화 평론가가 밝힌 일화입니다.

백남준(白南準, 1932~2006)과 이어령은 두 살 차이의 친구 사이인데 어느 날 돌 그림을 주고받으면서 위와 같이 대화를 나눴다고 합니다.

백남준은 누구일까요? 텔레비전 모니터를 활용한 **비디오 아트**의 창시자로 유명한 예술가입니다. 부잣집 아들로 태어나 어린 시절부터 자유롭게 예술을 접했으며, 일본으로 건너가 예술사와 음악사를 공부하다가 1950년대에 독일로 유학 가서 음악사를 공부했습니다. 백남준은 당시 독일에서 유행한 행위 예술에 큰 영향을 받았고 다음과 같이 말하며 전자 음악 작곡에서 시각 미술로 진로를 바꿨습니다.

"콜라주 기법이 유화를 대신했듯이 앞으로 브라운관이 캔버스를 대신할 거야."

백남준은 미국과 유럽을 오가면서 비디오테이프와 텔레비전 모니터를 이용해 새로운 예술을 선보였습니다. 백남준은 1963년 '음악의 전시-전자 텔레비전'이란 제목의 전시회에서 TV 13대를 통해 비디오 아트의 초기 형태를 보여 주었습니다. 화면에 어떤 내용이 나오도록 하거나 모니터를 이리저리 구성하여 관람자들이 뭔가를 연상하게끔 만든 전시회였습니다.

이후 〈TV 부처〉, 〈달은 가장 오래된 TV〉, 〈TV 정원〉, 〈TV 물고기〉 등을 계속하여 발표했으며, 1984년 1월 1일에는 〈굿모닝 미스터 오웰〉이란 작품을 발표하여 세계적으로 화제를 낳았습니다.

"오웰이 누구지?"

이 작품을 이해하려면 약간의 지식이 필요합니다. 조지 오웰은 영국 작가로 1949년 미래 소설 《1984》를 출간한 바 있습니다. 오웰은 소설 속에서 1984년이 되면 모든 사람이 거리는 물론 집에까지 설치된 카메라에 감시당하며 억압받는 생활을 하리라고 예언했습니다. 독재자의 탄압을 비판하는 내용이었지요.

백남준은 그런 오웰의 예상과 달리 전개된 1984년의 현실을 보여 주고자 〈굿모닝 미스터 오웰〉을 기획한 것입니다.

"오웰 씨, 좋은 아침입니다. 당신이 염려한 대로 되었다면 이렇게 좋은 아침을 맞이할 수는 없었을 텐데, 우리는 지금 1984년의 새 아침을 굿모닝으로 맞이하고 있습니다."

▶ **굿모닝 미스터 오웰**

〈굿모닝 미스터 오웰〉은 세계 최초의 인공위성을 통한 생중계 TV쇼예요. 1984년 1월 1일, 백남준은 위성을 이용해 뉴욕과 파리를 실시간으로 연결했어요. 이 생방송을 위해 4개국의 방송국이 협력했고, 방송은 뉴욕과 파리뿐만 아니라 베를린, 서울 등지에 생중계되었어요.

100여 명의 예술가가 참여해 대중 예술과 아방가르드 예술(기성의 예술 관념이나 형식을 부정하는 혁신적 예술)의 경계를 넘나드는 음악, 미술, 행위 예술, 패션쇼, 코미디를 선보였습니다. 무엇보다 중요한 것은 이 다채로운 예술들을 합성하여 한 TV 화면 속에서 만나게 했다는 거예요. 나라와 문화, 시간과 공간의 차이를 뛰어넘어 지구를 하나로 연결하여 정보를 균등하게 제공함으로써 평화적 메시지를 담아냈기 때문이에요.

이 이벤트성 예술은 백남준을 단숨에 세계적 예술가로 인정받게 했습니다. 하여 백남준은 한층 더 활발하게 비디오 아트를 제작했고, 세계 유명 미술관에서 백남준의 작품을 구매 전시하기에 이르렀습니다.

우리나라에서 볼 수 있는 백남준의 대표적 작품은 국립 현대 미술관에 설치된 〈다다익선〉입니다. 높이 18.5미터, 지름 7.5미터, 무게 16톤에 이 작품은 텔레비전 모니터 1,003개를 쌓아 만든 일종의 탑으로, 1003은 10월 3일 개천절을 의미합니다.

또한 '다다익선(多多益善)'은 많을수록 좋다는 고사성어에서 유래된 명칭이지만, 여기서는 사물의 많음이 아니라 수신자(受信子)의 많음을 뜻합니다. 좀 더 쉽게 설명하자면 텔레비전을 보는 사람들이 많을수록 좋다는 의미이며, 현대 매스커뮤니케이션(Mass Communication)의 구성 원리를 상징적으로 표현한 말입니다. '매스커뮤니케이션'은 신문, 잡지, 라디오, 텔레비전 등의 대중 매체를 통해서 불특정한 대중에게 정보를 전달하는 일을 이르는 말이고요.

백남준의 예술은 한마디로 시간과 공간을 넘나들고 과거와 현재, 미래를 아우르는 종합 미술입니다. 백남준은 1993년 '베네치아 비엔날레(이탈리아 베네치아에서 2년마다 개최되는 국제 미술 전시회)'에서 대상을 받았고, 1999년에는 20세기를 대표하는 예술가 명단에 포함되면서 그 예술적 공로를 인정받았습니다. 그는 2006년 세상을 떠났지만 그가 남긴 비디오 아트는 세계 곳곳에서 인류에게 다양한 예술적 상상력을 자극하고 있습니다.

간송 전형필, 예술가보다 더 예술을 사랑한 문화재 지킴이

▶청자 모자 원숭이 모양 연적, 고려 시대. 높이 9.8cm. 간송 미술관 소장.

"조만간 그가 내놓을 테니 소식을 놓치지 마세요."

1930년대 중엽 한 조선 젊은이가 고(古)미술품 거래상에게 이처럼 말했습니다. 상인은 의아했지만 알았다고 대답하고는 일본의 고미술상에게 연락해 놓았습니다.

그로부터 얼마 지나지 않은 1937년 존 개스비라는 영국인이 고려청자를 한꺼번에 내놓았다는 전갈이 왔습니다. 조선 젊은이는 단숨에 도쿄로 가서 개스비와 협상을 했으며, 개스비가 부르는 값을 한 푼도 깎지 않고 냈습니다. 한옥 수십 채 값에 해당하는 큰돈을 치렀으나 조선 젊은이는 아주 좋은 마음으로

행복해했습니다.

 그가 그때 사들인 고려청자들은 훗날 국보로 지정된 〈청자 모자 원숭이 모양 연적〉(국보 제270호), 〈청자 오리 모양 연적〉(국보 제74호) 등이 포함될 정도로 가치 있는 미술품이었기 때문입니다.

 엄청난 돈을 내고 고려청자를 대량 사들여 고국으로 가져온 조선 젊은이 이름은 간송(澗松) 전형필(全鎣弼, 1906~1962)입니다. 전형필은 누구이고, 왜 그런 일을 했을까요?

 전형필은 1906년 서울의 종로 상권을 장악한 10만 석 부호 집안에서 태어난 맏아들이었습니다. 그는 학창 시절엔 예술품이나 문화재에 별 관심이 없었고, 음악과 문학 그리고 스포츠에 관심이 많았습니다. 집안에 재산이 워낙 많은지라 걱정할 일도 별로 없었습니다.

 그런데 휘문 고등 보통학교를 마치고 일본의 와세다 대학교로 유학한 뒤에 세상을 보는 그의 관점이 달라졌습니다.

▶ 청자 오리 모양 연적, 고려 시대. 높이 8cm. 간송 미술관 소장.

"아니, 저건 우리나라 미술품들이잖아."

전형필은 스무 살 때인 1926년의 어느 날 도쿄의 고미술품 상가 거리를 우연히 걷다가 조선 미술품들이 많이 진열되어 있는 모습을 보고 충격을 받았습니다. 우리 문화재가 얼마나 중요한지 가슴 깊이 느낀 것은 아니지만 뭔가를 깨달은 것입니다.

"일본인이 자기네 예술품이 아님에도 기를 쓰고 빼돌린다는 것은 그만큼 가치가 있다는 뜻일 거야."

대학교 졸업 뒤 귀국한 전형필은 휘문 고등 보통학교 시절 은사인 화가 고희동(高羲東, 1886~1965)과 존경하는 언론인 오세창(吳世昌, 1864~1953)으로부터 미술품에 대해 많은 것을 배웠습니다. 특히 고서화 수집에 정열을 기울이고 있던 오세창을 보고 감명받아 아버지의 재력을 바탕으로 본격적으로 옛 미술품 수집에 나서기 시작했습니다.

"그래. 내가 할 일은 바로 이거야!"

전형필은 새삼 불타오르는 애국심에 주먹을 불끈 쥐고, 우리 민족 문화의 결정체인 미술품들을 어떻게든 보호하리라 결심한 것입니다. 예술품 감식에 탁월한 눈을 지닌 오세창과 문화재 보호에 관심 많은 지식인들이 전형필을 도와주었습니다. 덕분에 가치 있는 고미술품을 많이 사들일 수 있었습니다.

"이거 꽤 비싼 것입니다만…….”

"알았소. 얼마요?"

전형필이 고미술품을 수집한다는 소문이 나자 형편없는 물품을 가져와서는 속여 팔려는 사람도 있었습니다. 전형필은 아무런 내색도 하지 않고 그런 물건까지 받아 주었습니다. 허드레 미술품도 받아 주어야 진귀한 미술품도 들어오리라고 생각했기 때문입니다.

전형필은 가까이 지내는 사람들의 어려운 경제적 형편도 보살펴 주는 등 여러모로 돈을 많이 쓰면서도 정작 자신은 검소한 생활을 했습니다. 옷차림은 수수했고, 사람들을 대할 땐 언제나 미소를 지었습니다.

"뭘 그렇게 산다면서 10만 석 가산을 탕진했대.”

전형필은 일부 사람들에게 한심하다는 비방을 듣기도 했으나 아랑곳하지 않고 오직 미술품 수집에만 열을 올렸습니다. 또한 그는 예술적 가치가 뛰어난 미술

품만이 아니라 역사적 가치가 높은 문화재에도 관심을 기울였습니다.

"물건값이 1천 원이라고 합니다."

1943년 《훈민정음》(훈민정음 해례본)을 사들인 일은 무척 극적이었습니다. 안동에서 《훈민정음》 원본이 나왔다는 소식을 들은 거간이 전형필에게 《훈민정음》의 가격이 1천 원이라고 말하자, 전형필은 1천 원을 그에게 수고비로 주고, 물건값으로 1만 원을 내놓아 사람들을 놀라게 했습니다. 1만 원은 당시 집 열 채 값에 해당하는 거액이었습니다.

"일제가 이 사실을 알면 빼앗아 갈 게 틀림없어."

전형필은 《훈민정음》을 비밀리에 보관했고 광복 후에야 세상에 공개했습니다. 덕분에 한글이 어떻게 창제됐는지 분명히 알 수 있었으니, 만약 전형필이 《훈민정음》을 외면했다면 한글이 만들어진 과정은 영원한 수수께끼가 됐을지도 모를 일입니다.

전형필은 1962년 세상을 떠났지만, 그가 애써 모은 미술품과 문화재들은 오늘날 간송 미술관에 잘 보존되어 있습니다. 간송 미술관이 소장한 문화재는 국보 제70호이자 유네스코 세계 기록 유산인 《훈민정음》에서부터 신윤복이 그린 《신윤복필 풍속도 화첩》(국보 제135호), 심사정의 〈촉잔도권〉, 김홍도의 풍속화, 장승업의 그림, 〈청자 상감 운학문 매병〉을 비롯한 여러 고려청자, 정선의 그림, 조선백자 등 최고 명품들이 대부분입니다.

'아무리 아름다운 예술품도 그것을 소중히 여기며 보아 주는 사람이 없다면 불행한 일이지.'

전형필은 예술을 창조한 미술가는 아니지만, 예술가보다 더 미술품과 문화재를 사랑한 진정한 예술가입니다. 그가 모은 문화재는 돈으로 계산할 수 없을 정도로 중요하고 가치가 매우 높지만, 전형필이 원한 것은 재산을 불리는 것이 아니라 우리 민족에게 문화재의 소중함을 알리는 것이었습니다. 직업 미술가가 아님에도 전형필을, 한국 미술사에 포함한 이유가 여기에 있습니다.

미술가는 아니었지만, 우리 문화재를 소중히 지켜낸 문화재 지킴이였답니다.

▶ 현재 형태와는 다른 1884년경에 제작된 태극기 모습

찾아보기

ㄱ

강서대묘 28, 29
강서중묘 28, 29
개구리와 어린이 192
경덕왕 64, 79~81
경주 분황사 모전석탑 64
고려 불화 92, 96
고려청자 88, 90, 91, 118, 120, 214, 215, 219
고류지 목조 미륵 반가 사유상 54, 56~58
고분 벽화 28~30, 39, 84, 192, 205
곽희 148
관세음보살 75, 92, 94~96
광배 41
괴석과 풀벌레 153
구상 미술 19
굿모닝 미스터 오웰 210
금강산도 117
금동 대향로 32, 36~39
금동 미륵 반가 사유상 48, 52~54, 57, 58
길 떠나는 가족 192
김대성 60, 61, 71~73
김정희 166, 168, 171~175
김홍도 117, 154~161, 163, 181, 219

ㄴ

나무와 두 여인 196, 197
남종화 148, 150, 153
논갈이 158

ㄷ

다다익선 213
다보여래 66, 69
다보탑 54, 60~63, 66~69
단오풍정 162, 163
덤벼드는 소 193
돈의문 102
돌방무덤 30
돌사자 68, 69
동탁 은잔 36, 39
두 아이와 물고기와 게 192
두루미 84~86, 88, 89
딱따구리 150

ㅁ

명성 황후 205, 206
몰골 화법 182
몽유도원도 110, 112~114, 117
무구 정광 대다라니경 68, 69
무당 204, 205
무영탑 63, 64, 66
무용도 24, 26, 28
무용총 22, 24, 26
문무왕 75
미륵불 51

ㅂ

박산향로 32, 36, 38
박생광 202~206
박수근 194~198, 200, 201
반구대 암각화 12, 16, 18, 19
백남준 208~210, 213
봉은사 판전 현판 174
봉황 34, 36, 38
부벽찰법 152
부부 192
분청사기 118, 119, 121
분청사기 음각어문 편병 119
불국사 54, 60, 66, 71
불국사 고금창기 63
불국사 사적 63
불이선란도 172
불화 72, 94, 99
비디오 아트 208, 209, 213
비색 90
비천상 78, 80, 81
빨래터 158

ㅅ

사대문 101~104
사신도 23, 29, 30
산수 봉황 문전 38
산수 인물화 117
산수도 182, 185
산수화 110, 111, 115, 117, 124, 145, 148, 150, 155, 158

삼국사기 71
삼국유사 71, 95
상감 기법 86, 89, 91
서구방 96, 97
서당 158, 159
서산 마애 삼존 불상 40, 44, 47
석가모니 50, 51, 66
석가여래 44, 69
석가탑 54, 60~66, 68, 69
석굴 사원 72
석굴암 60, 70~77
석불사 71, 72
성덕 대왕 신종 78, 79, 81, 83
세한도 166, 168, 169, 171, 173, 175
수렵도 24~26, 28
수월관음도 92, 94~99
숙정문 102, 104
숭례문 100~102, 104, 106, 107, 109
신사임당 122~131
신석기 12
신선 23, 32~34, 36, 84, 146, 148, 155, 157
신윤복 117, 160~165, 181, 219
실경 산수 115, 117
심득경 초상화 132, 133, 135
심사정 135, 146~148, 150~153, 219
십일면 관음보살 75, 76
쌍검대무 163, 164

ㅇ
아미타불 92~94
안견 110~112, 114, 117, 124
안평 대군 110~113
어자조련 182, 184
연꽃 34, 36, 38, 39, 77, 81, 90, 95, 98, 120, 206
영모도 150
용 34, 36, 38, 39, 75, 81
원근법 25, 28

유네스코 세계 기록 유산 219
유네스코 세계 문화유산 77
유하백마도 136
윤두서 132~138
음각 86, 119
음영법 138, 181
이병연 141, 142, 144
이상 산수 115, 117
이상적 166, 168, 169, 171, 173
이중섭 186~188, 190~193
인왕제색도 140, 142~145
일제 강점기 69, 77, 83, 88, 99, 109, 138, 203
임진왜란 99, 109, 115

ㅈ
자연주의 18, 19
자화상 132, 136~138
장승업 176, 178~182, 184, 185, 219
장터길 158, 159
전신 사조 135, 138
전형필 88, 214~219
절구질하는 여인 196
정도전 101, 102
정림사지 오층 석탑 66
정선 135, 140~145, 147, 148, 150, 153, 219
조우관 20, 25, 27
진경산수 117, 144, 145, 147, 148

ㅊ
청동기 14
청심대 154
청자 모자 원숭이 모양 연적 214, 215
청자 상감 운학문 매병 84, 87, 88, 91, 219
청자 오리 모양 연적 215
초충도 122, 124, 125, 131, 150
촉잔도 152, 153, 219
추사체 166, 173, 175

추상 미술 19

ㅌ
탱화 92, 94, 99, 155, 205

ㅍ
풍속화 154, 156~158, 160, 161, 163, 165, 219
프레스코 30

ㅎ
호취도 180~182
호취박토도 150, 151
화엄경 94
화조도 150
황소 186, 190~193
효시 20, 25
훈민정음 218, 219
흥인지문 102

사진 출처 및 소장처 정보

간송 미술관 신윤복 단오풍정 162 신윤복 쌍검대무 164 심사정 촉잔도권 152~153 장승업 어자조련 184 청자 모자 원숭이 모양 연적 214 청자 상감 운학문 매병 87 청자 오리 모양 연적 215

갤러리현대 박수근 나무와 두 여인 197

국립 경주 박물관 성덕 대왕 신종 78

국립 공주 박물관 동탁 은잔 39

국립 부여 박물관 백제 금동 대향로 37

국립 중앙 박물관 경주 감산사 석조 아미타불 입상 93 국보 제78호 금동 미륵보살 반가 사유상 52 국보 제83호 금동 미륵보살 반가 사유상 53 김홍도 빨래터 156 김홍도 서당 159 김홍도 장터길 159 신사임당 초충도 126~129 심득경 초상 133 심사정 호취박토도 151 장승업 산수도 185

국립 현대 미술관 박생광 무당 204 이중섭 부부 192

박영수 다보탑 67 무용도 26 봉은사 판전 현판 174 석가탑 65 석굴암 본존불 74 수렵도 24 윤두서 자화상 137

삼성 미술관 리움 정선 인왕제색도 143

서울 대학교 박물관 심사정 괴석과 풀벌레 153

위키피디아 김정희 세한도 168~169 울주 대곡리 반구대 암각화(부분) 17 백호도 28 불에 탄 숭례문 모습 107 일제에 의해 해체된 석굴암 73 주작도 29 청룡도 28 현무도 29

일본 고류지 목조 미륵 반가 사유상 56

일본 교토 센오쿠하쿠코칸 서구방 수월관음도 97

일본 덴리 대학교 안견 몽유도원도 114~115

한국 저작권 위원회 공유마당 김정희 불이선란도 172 김홍도 청심대 154 무구 정광 대다라니경 69 분청사기 음각어문 편병 119 서산 용현리 마애여래 삼존상 45 석굴암 십일면 관음보살 입상 76 숭례문 108 윤두서 유하백마도 136 이중섭 개구리와 어린이 192 이중섭 길 떠나는 가족 192 이중섭 덤벼드는 소 193 이중섭 두 아이와 물고기와 게 192 이중섭 황소 193

호암 미술관 장승업 호취도 180

※풀과바람은 이 책에 실은 모든 자료의 소장처와 출처를 찾기 위해 최선을 다했습니다. 누락이나 착오가 있으면 저작권자가 확인되는 대로 적절한 절차를 밟겠습니다.